SALON

DE

MIL HUIT CENT VINGT-QUATRE.

Cet ouvrage se trouve aussi à

Agen...chez	Noubel.	*Londres*...	{ Bossange, Dulau, Treuttel et Würtz.
Aix-la-Chap.	Laruelle.		
Angers....	Fourrié-Mame.		
Arras.....	Topino.	*Lorient*....	{ Caris, Pauvel.
Bayonne...	Bonzom.		
Berlin.....	Schlesinger.	*Lyon*.....	{ Bohaire, Faverio, Maire.
Besançon..	{ Deis, Girard.		
Blois.....	Aucher-Eloi.	*Manheim*...	Artaria et Fontaine.
Bordeaux..	{ Mme Bergeret, Lawalle jeune, Melon, Coudert, Gassiot, Gayet.	*Muns*.....	Pesche.
		Marseille..	{ Chardon, Maswert, Muissy, Camoin, Chaix.
Bourges....	Gilles.	*Metz*.....	{ Devilly, Thiel.
Breslau....	Korn.		
Brest.....	{ Le Fournier-Desp., Egasse.	*Mons*.....	Leroux.
		Montpellier.	{ Sevalle, Gabon fils.
Bruxelles..	{ Lecharlier, De Mat, Stapleaux,	*Moskou*...	Fr. Riss père et fils.
		Nîmes......	Gaude.
		Nancy.....	Vincenot.
Caen.....	Mme Belin-Leborgne.	*Nantes*.....	{ Busseuil, Borel.
Calais.....	Leleux.		
Cambrai...	Giard.	*Naples*...	{ Marotta et Vauspandoch.
Chartres...	Hervé.		
Clermont-F.	Thibaud.	*Niort*.....	Elies-Orillat.
Dijon.....	{ Lagier, Noellat, Tussa.	*Orléans*...	Huet-Perdoux.
		Rennes....	{ Duchesne, Molliex.
Dunkerque.	{ Bronner-Beauwens, Lenoir.	*Rouen*....	{ Frère, Renault, Dumaine-Vallé.
Francfort.	{ Jugel Brænner.		
		Saint-Brieuc.	Lemonnier.
Gand.....	{ Dujardin, Wandekerkove.	*Saint-Malo*.	Rottier.
		Saint-Pétersbourg	{ C. Weyer, Graff. Saint-Florent.
Gênes.....	Yves Gravier.		
Genève....	{ Paschoud, Manget-Cherbulier.	*Strasbourg*	Levrault.
		Toulouse..	{ Vieusseux, Senac.
Havre.....	Chapelle.		
Honfleur....	Blon.	*Turin*....	{ Ch. Bocca, Pic.
Leipsick...	{ Grieshammer, Zirges.		
		Valenciennes.	Lemaitre.
Liège.....	{ Desoër, Collardin.	*Vienne*....	Schalbacher.
		Warsovie...	Klugsberg.
Lausanne...	Fischer.		
Lille......	Vanackere.	*Ypres*.....	Gambart-Dujardin.

DE L'IMPRIMERIE DE PILLET AÎNÉ.

SALON

DE

MIL HUIT CENT VINGT-QUATRE.

Par M. Chauvin.

A PARIS,
CHEZ PILLET AINÉ, IMPRIMEUR-LIBRAIRE,
ÉDITEUR DU VOYAGE AUTOUR DU MONDE,
de la Collection des Mœurs françaises, anglaises, italiennes, etc.,
RUE DES GRANDS-AUGUSTINS, N° 7.

1825.

AVIS.

La plupart des chapitres qui composent ce volume ont paru dans une de nos feuilles publiques, et se sont fait remarquer par un ton de décence et de bonne foi que l'on ne trouve pas toujours dans les ouvrages de critique; nous pourrions ajouter, par une variété de connaissances et une sûreté de jugemens assez rares aujourd'hui, bien que beaucoup de personnes parlent et écrivent sur les beaux-arts. L'auteur nous ayant permis de réunir ces chapitres, nous les offrons avec confiance au public, persuadé que ce recueil ne lui paraîtra pas indigne de son attention, et

qu'il le recevra comme une ancienne connaissance que l'on a du plaisir à revoir.

L'Editeur.

SALON

DE

MIL HUIT CENT VINGT-QUATRE.

N° I.

MM. Gérard, Gros, Girodet, Guérin, Delacroix, Schnetz.

LE Salon, proprement dit, et presque toutes les pièces qui servaient l'année dernière à l'exposition des produits de l'industrie, sont aujourd'hui pleines de tableaux, grands et petits, serrés les uns contre les autres, de manière à ne présenter au premier coup d'œil qu'un assemblage confus de genres et de couleurs; c'est une bigarrure complète, mais une bigarrure inévitable. Quand on réfléchit à la fatigue extrême que doivent éprouver les personnes chargées de la réception, de la surveillance et du placement

des tableaux, il est impossible, en conscience, d'exiger plus qu'elles ne font; savoir, de bien employer le terrain, et surtout de ménager les ouvrages dont la pesanteur spécifique nécessite l'emploi de bras mercenaires et de machines très-compliquées. Cependant, outre les précautions, les travaux préparatoires, il faut encore ne pas oublier les dépenses qu'ils entraînent, dépenses considérables, car elles s'élèvent, pour 1824, à la somme de 30,000 francs.

Je livre ces détails au public, et notamment à MM. les artistes qui, de tems immémorial, se plaignent de la négligence qu'on met dans la distribution des places. A les entendre (du moins le plus grand nombre), la protection ferait tout, le mérite ne serait rien; petite moralité, dont voici la traduction : « J'ai produit un chef d'œuvre, mais attendu qu'il n'est point *à son jour*, chacun passe devant avec mépris, ou même sans l'apercevoir. » Illusion d'amour propre. Il

n'y a pas d'exemple qu'un tableau remarquable soit resté quinze jours dans l'oubli, fût-il à dessein repoussé dans le coin le plus obscur des galeries du Louvre; supposition injurieuse, et qui n'est pas admissible. A ce propos, je me souviens qu'en 1819, une production de M. Hersent demeura quelque tems, par hasard, au fond de la galerie de Diane, en position fort désavantageuse, mal éclairée, plus mal entourée. Là, mille promeneurs sans doute ne distinguèrent pas l'œuvre cachée; mais certain jour un homme de goût s'arrêta, le lendemain il y eut affluence; presque aussitôt l'admirable *Gustave Vasa* reçut les honneurs du grand Salon, et tout rentra dans l'ordre. MM. Gérard, Gros, Girodet, Guérin et d'autres hommes distingués, il est vrai, sont toujours bien servis, quant aux places? D'accord. Sous l'apparence d'un hommage, c'est une justice qu'on rend aux chefs de l'école française. Vous, Messieurs, qui blâmez les dis-

tinctions sociales, de grâce, laissez en paix le *privilége* du génie, celui-là ne tire point à conséquence.

M. Gérard, premier peintre du roi, dont la haute réputation est fixée depuis plus de vingt ans, se présente encore dans la lice avec tout l'avantage que lui donnent ses talens, mûris, perfectionnés par une longue expérience. Le portrait du roi me semble une preuve incontestable de cette perfection, de cette maturité dont je parle. Je ne serais pas étonné, pourtant, qu'un pareil ouvrage n'obtînt pas ce qu'on appelle un succès de foule; néanmoins il n'échappera pas à l'attention des connaisseurs : peu importe ce que pensera le vulgaire.

Sa Majesté est représentée dans son cabinet des Tuileries, au moment de son arrivée, en 1814, méditant sur la charte qu'elle va donner aux Français. Un peintre médiocre, même un peintre de second rang, n'aurait cherché dans un tel épisode qu'une oc-

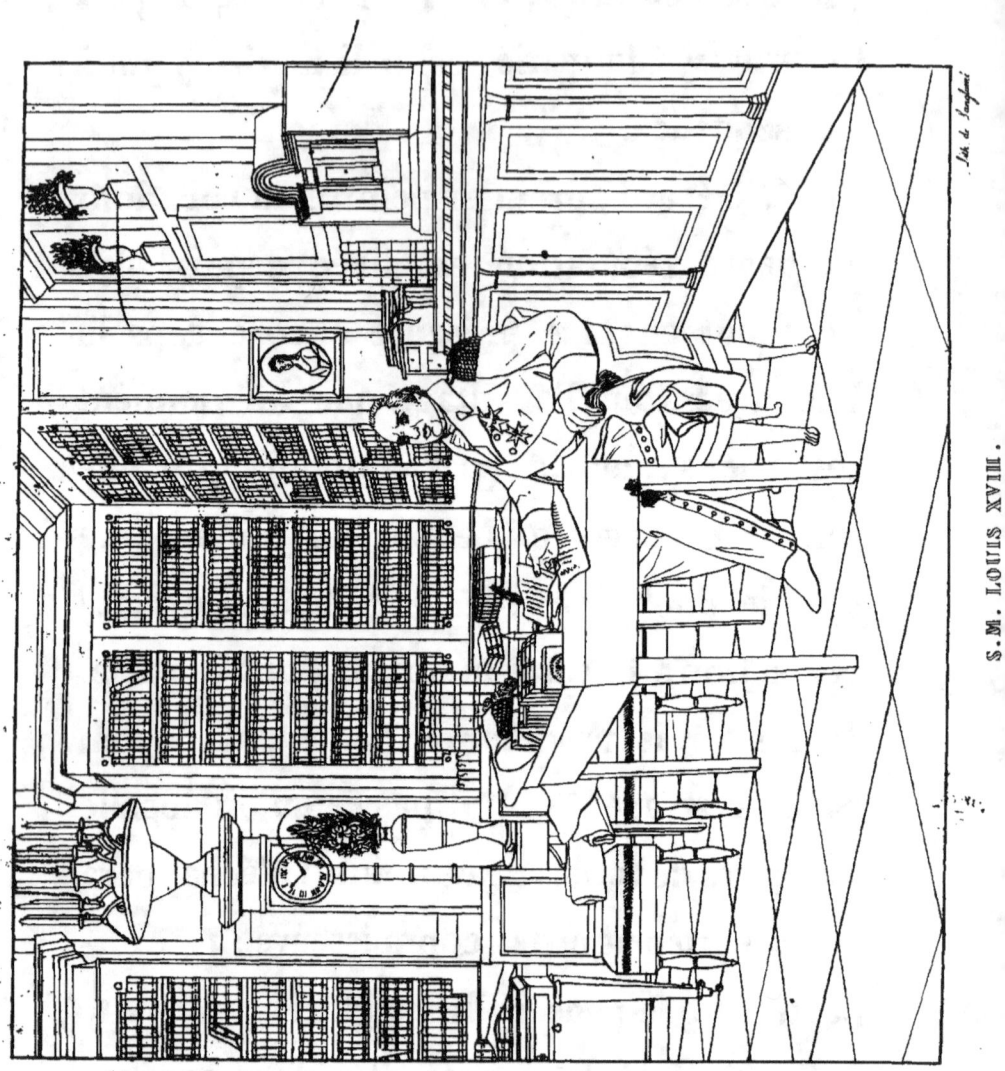

S. M. LOUIS XVIII.

casion de mettre en avant toute sa science, et, comme on le dit familièrement, de tirer tous les canons. Voyons-le d'abord supposer qu'une fenêtre ouverte éclaire pittoresquement la scène ; qu'un rayon de soleil, tiré au cordeau, vient frapper l'œuvre d'une immortelle sagesse ; que le roi, saisi lui-même d'une inspiration prophétique, se lève, étend les bras, pose la main sur son cœur, ou garde enfin quelque attitude singulière, *académique*. Ce n'est point ainsi que le premier peintre s'est acquitté de l'honorable tâche confiée à ses pinceaux : pénétré du grand principe que l'expression la plus simple fait encore mieux ressortir l'éclat d'une action illustre, M. Gérard n'a recherché ni le bizarre, ni l'héroïque, ni les piquans effets de la lumière : il s'est contenté modestement de rendre la nature, sans heurter contre ses écueils, qui sont le défaut de noblesse dans les formes, et de choix dans les accessoires.

Mais si la belle simplicité, le repos, la couleur égale et douce, conviennent parfaitement ici, le tableau de *Philippe V*, transportant le spectateur à la cour fastueuse de Louis XIV, et dans une occasion solennelle, commandait au peintre de déployer toutes les ressources de l'art, de mettre en usage tous ses secrets pour atteindre à la ressemblance d'une foule de personnages historiques, surchargés et presque enveloppés de riches broderies, de cordons, de plumes et de nœuds, de placer convenablement ces personnages, eu égard à leur situation personnelle et relative en ce moment, car Léonard de Vinci demande en propres termes « que les figures soient attentives au sujet pour lequel elles sont là, et qu'elles aient une attitude et une expression convenables à ce qu'elles font. » Cet arrêt, plein de sagesse, augmente les difficultés nombreuses d'un ouvrage d'apparat; il en est d'autres encore, ce sont les exigences du local et de l'éti-

quette. Rien de plus contraire aux lignes, aux groupes, à l'économie d'un tableau, que *l'ordre* et *la marche* d'une cérémonie, témoin la scène du *Couronnement* de Buonaparte : on n'a pas oublié qu'autant la partie droite offrait matière à d'unanimes éloges, autant le côté gauche, composé des *princes et princesses* rangés demi-circulairement, présentait un aspect maussade et ridicule. J'ai parlé des obstacles inhérens au local ; notons bien qu'une vaste basilique permet de multiplier les plans, d'obtenir quelques effets de jour. L'auteur de *Philippe V* était privé de ces avantages, et de même que l'action vraie, l'action pittoresque a pour limites les quatre murs d'un salon.

Mais M. Gérard sait réunir beaucoup de figures sur un vaste cadre, sans gêne, sans confusion ; l'œil embrasse facilement le tout ensemble, et redescend avec plaisir sur les moindres détails ; c'est ce qui donne tant de prix à l'*Entrée de Henri IV*, composition

magistrale auprès de laquelle *Philippe V* laissera nos neveux dans l'embarras du choix. Disons quelque chose du sujet.

Charles II, par son testament, vient d'appeler au trône d'Espagne Philippe, duc d'Anjou, second fils du grand Dauphin. Après quelques jours de délibérations secrètes à Fontainebleau, où la présentation du testament avait eu lieu, Louis XIV, de retour à Versailles, donne audience dans son cabinet à l'ambassadeur espagnol, et lui annonce qu'il peut saluer le duc d'Anjou comme son maître. L'ambassadeur se jette à genoux, et lui baise la main. On fait entrer en même tems les princes et les personnes de distinction : alors le monarque français leur présente son petit-fils : « *Messieurs, voilà le roi d'Espagne.* » En prononçant ces paroles, qui changent la destinée du duc d'Anjou, ainsi que les rapports de deux puissances long-tems rivales, et dès ce moment unies par des liens de famille, Louis XIV passe

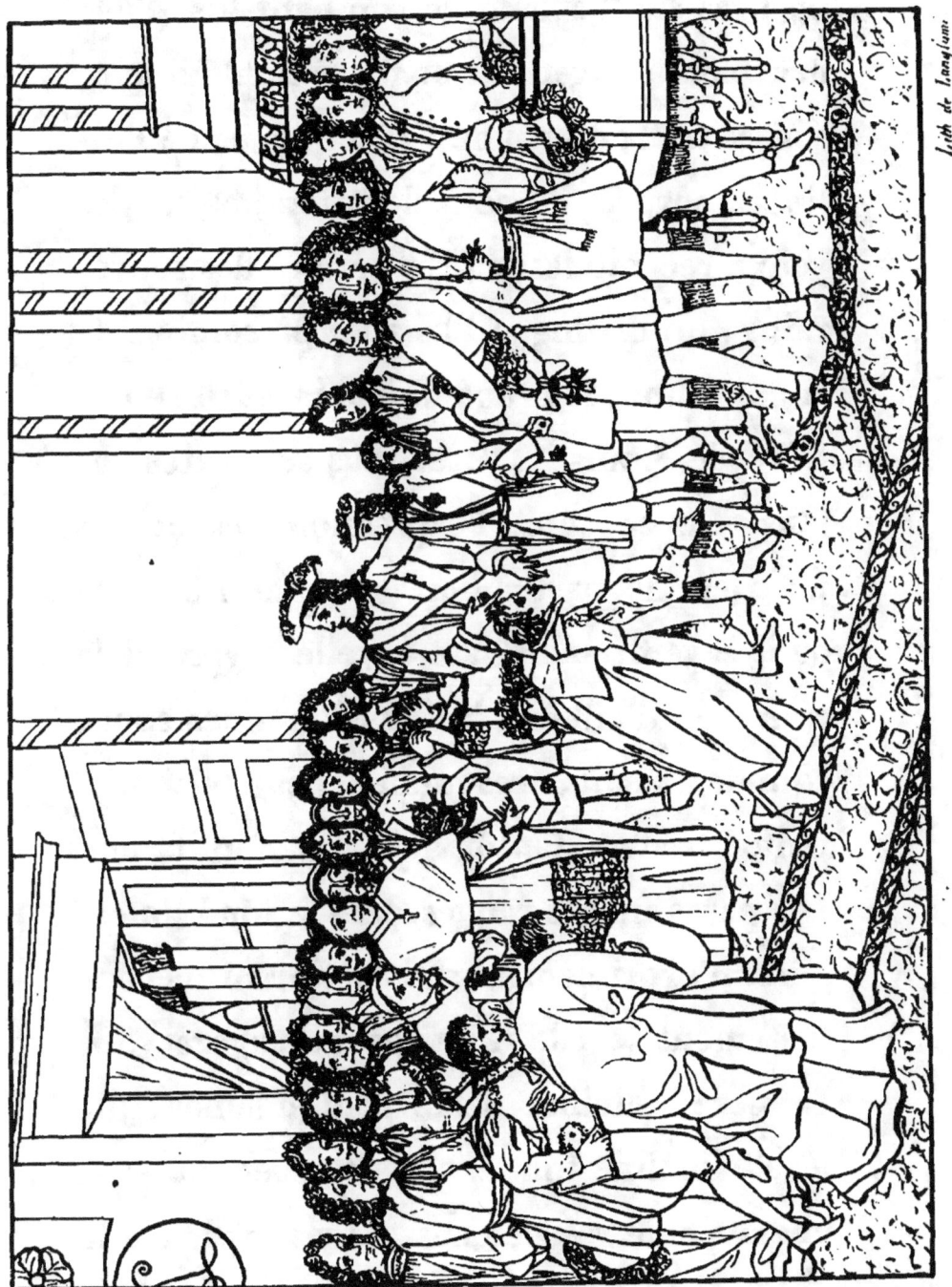

un bras sur l'épaule de son petit-fils. Tous deux sont couverts. Une fierté noble respire sur les traits du roi de France; le jeune Philippe, surpris de son élévation, baisse les yeux avec modestie. En arrière des souverains, on distingue l'héritier présomptif de la couronne, le grand Dauphin, Monsieur, frère de Louis XIV, et tous ses autres enfans. De ce côté, l'expression des figures n'a rien de particulier : chacun entend ce qu'il savait ; mais la nouvelle surprend la cour, où d'ailleurs les physionomies sont, comme on sait, très-mobiles, et deviennent tantôt tristes, tantôt gaies, par imitation. Les personnages rangés dans le fond du cabinet n'expriment ni satisfaction ni mécontentement, car le roi ne peut les apercevoir. Le père Letellier salue profondément, le légat s'incline tout ébahi, Bossuet conserve une attitude respectueuse. Il y a, j'aime à le redire, un talent supérieur dans le tableau de *Philippe V*, et plusieurs têtes, par la

suavité du coloris et l'élégance du faire, me semblent dignes de soutenir la comparaison avec les plus beaux ouvrages de Vandick.

L'exposition renferme encore la répétition réduite et variée du tableau de *Corine*, et divers portraits de M. Gérard, non moins remarquables par la ressemblance que par la finesse et le précieux du pinceau. On voit que le premier peintre du roi ne s'est point endormi sur ses lauriers, tandis que MM. Gros, Girodet et Guérin, paraissent abandonner l'honneur d'en cueillir de nouveaux.

Je n'aperçois du premier qu'un portrait, celui de M. le comte Chaptal, pair de France. Ce portrait, je l'avoue, me semble tracé d'une manière large, ferme, hardie, telle enfin qu'il sied au peintre d'histoire de traiter la moindre partie de ses vastes attributions. Mais pour l'auteur des *Pestiférés de Jafa*, de *Charles-Quint et François I*er, se tenir à l'écart, ou n'exposer qu'un seul por-

trait, n'est-ce pas à peu près la même chose?
Le guerrier vainqueur en cent combats dédaigne l'escarmouche et méprise une lutte frivole.

Ces Messieurs s'entendraient-ils donc pour nous traiter avec tant de rigueur? Quoi! vous aussi, M. Girodet Trioson, vous abandonnez la partie? Cinq portraits (encore n'y sont-ils pas tous) composent le tribut de l'artiste-poète à qui la France doit tant de chefs-d'œuvre, *Endymion*, *Atala*, *le Déluge*, tableaux où la science du dessin reçoit tant de charme du mérite de l'expression et du mélange heureux des plus brillantes couleurs. Non, je ne me console pas d'une si étonnante *défection*, et j'adjure le déserteur au nom de Raphaël, dont il a reproduit souvent les grâces; de Poussin, dont il nous a rendu parfois les compositions touchantes et la correction sévère; je l'adjure de nous rendre M. Girodet-Trioson.

L'aimable traducteur des amours de Di-

don, M. Guérin, me trouvera non moins affligé de son repos, mais plus enclin à le lui pardonner. En effet, la direction de l'école de Rome l'occupe nécessairement beaucoup, et d'autant plus qu'Hippocrate *et sa brigade* arrêtent souvent, par leurs injonctions rigoureuses, l'ardeur et le zèle que l'artiste voudrait consacrer sans réserve aux nobles inspirations des beaux-arts. En d'autres termes, languissant et faible, M. Guérin ne peut, sous peine de compromettre sa santé, peut-être même sa vie, travailler davantage qu'il ne fait. Cependant si les vœux sincères que je forme ne sont pas rejetés, celui dont les sages conseils préparent une génération nouvelle de bons peintres, verra bientôt ses forces renaître pour nous enrichir doublement de ses élèves et de ses tableaux.

Faut-il, suivant l'opinion de quelques connaisseurs un peu difficiles, repousser les représentations de *batailles* hors du genre de la peinture historique? La question, ainsi

posée, réclame une distinction : ou la bataille est imaginaire, et c'est un tableau de *genre,* proprement dit; ou l'action guerrière que les pinceaux réalisent tire son origine de faits réels, authentiques; dès lors, personnages, caractères, passions, mouvemens, tout se rattache à l'histoire; partant, la classification de l'œuvre pittoresque reçoit le nom que sa source même indique. Mais, soit feinte, soit réalité, malheur au peintre barbare dont l'imagination déréglée n'enfante que des blessures hideuses, des contorsions, des agonies, et craint toujours de ne point verser assez de sang, de ne point faire assez d'invalides! Le public, d'abord effrayé, comme dans la fable des *bâtons flottans sur l'onde,* passe de l'horreur de la scène au mépris de l'ouvrage, en s'apercevant que l'auteur, loin d'ambitionner de légitimes succès, en touchant l'esprit et le cœur par de nobles atteintes, ne s'est appliqué qu'à frapper les

sens d'émotions grossières à l'aide d'une toile et de quelques couleurs. Ces réflexions chagrines me sont inspirées à la vue d'un tableau sous le n° 450, la scène des *Massacres de Scio*. Certes, on ne sait qu'y blâmer davantage, ou de l'épouvantable naïveté de tous ces égorgemens, ou de la façon plus barbare encore dont M. Delacroix les a retracés, sans égard aux proportions, au dessin, aux plus habituelles convenances de l'art. Si, comme on l'assure, quelques jeunes peintres, séduits par une certaine audace de pinceau, demeurent en admiration devant cette boucherie, je leur dirai franchement : L'amitié vous égare, comparez les *Massacres de Scio* avec des sujets pittoresques analogues ; voyez le *Massacre des innocens* de Poussin, voyez même la *Révolte du Caire* par M. Girodet ; partout vous apercevrez la ruse luttant contre la force, des groupes intéressans, des points de repos, une sorte de *péripétie*, enfin, au

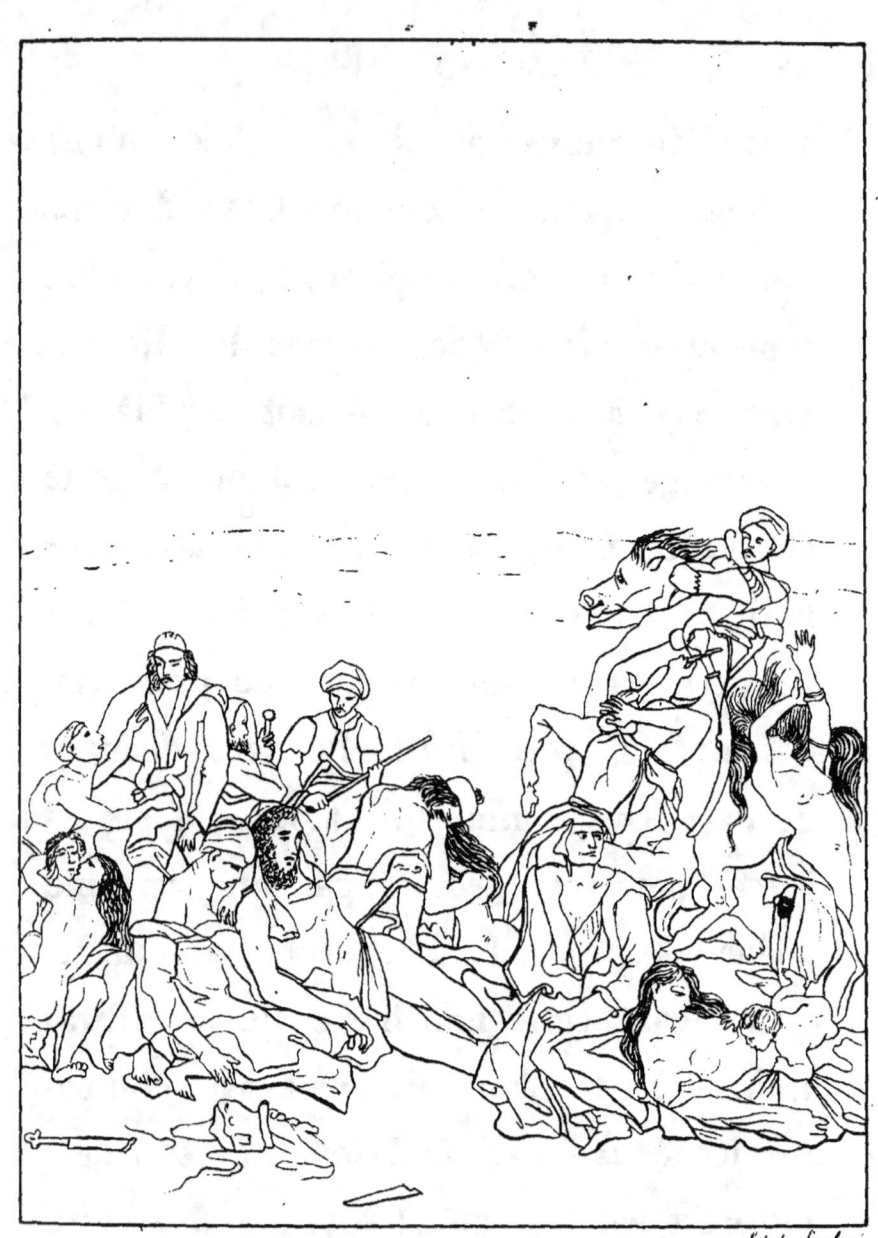

SCÈNE DES MASSACRES DE SCIO.

milieu du carnage. Mais ce que vous ne trouverez nulle part, c'est le froid assemblage d'hommes, de femmes et d'enfans morts ou prêts à rendre le dernier soupir.

« Plus nous regardons, plus il faut que nous puissions ajouter par la pensée à ce qui est offert à nos yeux; plus notre pensée y ajoute, plus il faut que son illusion paraisse se réaliser. Mais de toutes les gradations d'une affection quelconque, la dernière, la plus extrême, est dénuée de cet avantage : *il n'y a plus rien au-delà*. Montrer aux yeux ce dernier terme, c'est lier les ailes à l'imagination. » (G. L. Lessing, du Laocoon.)

Le grand Condé à la bataille de Senef, par M. Schnetz, est un ouvrage qui, du moins, n'offre aucune des fautes graves accumulées dans le tableau précédent, bien qu'on y puisse blâmer beaucoup de choses dans l'ensemble et dans les détails. Les personnages sont en général dessinés d'une fa-

çon mesquine, le jeu de la lumière et de l'ombre n'est pas bien entendu; par conséquent il règne de la confusion dans les plans et les objets manquent de relief. Toutefois, une partie du tableau, représentant plusieurs prisonniers qu'on amène au général, n'est pas dénuée d'expression et de vérité. Quant au prince, il a l'air de tourner la tête jusque derrière les épaules, tant elle est mal attachée. Je ne conçois pas davantage la souplesse de son bras gauche. Au total, cette figure dépare singulièrement *la Bataille de Senef.*

Nous avons du même auteur un ouvrage mieux ordonné sous tous les rapports : *Sainte Geneviève distribuant des vivres aux assiégés de Paris.* Je n'y verrais à reprendre que la froideur empreinte sur les traits de la bienfaitrice. Il est peu vraisemblable qu'entourée de malheureux dont la faim ruine l'existence, une jeune femme, une sainte guidée par la charité la plus vive, ne

donne aucun signe de compassion à l'aspect de tous les maux qui accablent en même tems sa patrie et ses concitoyens, maux cruels que ses bienfaits adoucissent, et ne sauraient pleinement arrêter. Sauf cette critique, fondée, ce me semble, je trouve que le peintre a bien saisi, bien enchaîné toutes les parties de sa composition. Sainte Geneviève, debout devant le parvis d'une église de construction très-simple, distribue des alimens aux Parisiens dont elle est entourée. Un vieillard, un jeune soldat blessé, conservent encore assez de force pour exprimer leur gratitude. Derrière eux, le peuple se presse, ne laissant apercevoir que des figures altérées, hâves, que des yeux abattus par la souffrance, ou ranimés par l'instinct de la conservation. La férocité se peint dans le regard d'une femme dont la tête seule domine la foule. Sur le devant du tableau, du côté gauche, on remarque un très-beau groupe ; il représente une pauvre vieille qui

tient sur ses genoux la tête de sa fille expirante; celle-ci jette un dernier regard sur son enfant. Le pain est à leurs pieds. Par un contraste vraiment parfait, à quelques pas de cette scène lugubre, une autre mère, suivie de sa fille, tient dans son tablier la provision reçue ; toutes deux s'éloignent avec indifférence. La couleur est, chez M. Schnetz, la partie négligée. Terne et rougeâtre, elle donne au tableau de *sainte Geneviève* l'apparence d'une tapisserie des Gobelins. Tels sont pourtant les avantages d'un style élevé, d'un dessin élégant, correct, d'une expression forte et dramatique, sans exagération, que l'on acquiert et que l'on conserve l'estime des gens de goût, bien qu'on ne soit pas coloriste ; car l'agrément, la fraîcheur des teintes ne sont rien par elles-mêmes. La couleur seconde les efforts du dessin ; mais elle n'a point de langage privée de son appui.

N° II.

MM. Sigalon, Abel Pujol, Blondel, Delaroche, Cogniet, Boisselier, Menjaud.

Un écrivain, dont les jugemens sur la peinture sont trop estimés des gens de lettres, en même tems qu'ils sont aussi trop méprisés par les artistes, Diderot écrivait en 1763 : « *Il me semble* qu'il faudrait étudier l'antique pour apprendre à voir la nature. » Cette opinion, modestement émise de la part d'un homme si tranchant et si doctoral, prouve jusqu'à l'évidence combien l'école française était encore éloignée de suivre la bonne route, malgré les travaux et les conseils de Vien et de Caylus, antérieurs d'au moins dix années à l'époque dont je parle, malgré même la secrète conviction des peintres qui avaient le plus activement

contribué à la dégradation des beaux-arts, Pierre et Boucher. Sans eux, Vien, deux fois repoussé du sein de l'académie par les Nattier, les Restout, les Devermont, n'y fût sans doute jamais entré, car l'un déclarait avec hauteur que le postulant ne savait ni composer, ni draper, ni peindre. Un autre (c'était Restout, je crois), joignant l'insulte à l'ignorance, traçait sur l'œuvre de Vien des corrections au crayon blanc. Pierre soutenait en vain l'artiste molesté; sa voix, courageuse dans la discussion, était sans valeur au dépouillement du scrutin. Cependant Boucher voit le tableau, l'admire, saute au cou de l'auteur, déclarant que s'il n'était pas reçu d'une manière honorable, jamais, lui, Boucher, ne remettrait le pied à l'académie. On peut inférer de là que le mauvais peintre était un fort galant homme, qu'il avait de l'esprit, et voulut, sur la fin de sa carrière, effacer jusqu'au souvenir de ses honteux ouvrages, fruits de la spécula-

tion, de l'engouement, bien plus que de son goût et de ses mœurs particulières.

Mais en abandonnant les sujets faux et licencieux pour l'étude approfondie, continuelle des chefs-d'œuvre de l'antiquité, l'école de Vien tomba presque aussitôt dans un excès d'amour pour les statues, qui lui fit redouter le dessin d'après nature, ou du moins négliger beaucoup cette partie indispensable aux progrès de l'imitation. Ainsi des tableaux d'un ordre supérieur, tels que *le Serment des Horaces, la Mort des fils de Brutus*, en s'éloignant du maniéré, du *fouilli*, des formes de convention, n'atteignirent pourtant pas de prime-abord le véritable but qu'on se proposait. On y voit des poses théâtrales : tous les personnages savent qu'on les regarde, et se groupent en conséquence. Le dessin est beau, régulier, mais froid comme l'ensemble. Dans *les Sabines*, on remarque plus de vie, de mouvement, d'abandon : déjà s'opère la fusion

de deux systèmes qui se prêtent mutuellement un salutaire appui. Ce ne sont plus des marbres, des bas-reliefs colorés, ce sont des hommes, des femmes, des enfans reproduits sans roideur, mais pourtant avec choix. Avançons de quelques années ; cette fusion est enfin complète, et *Léonidas* présente les caractères constitutifs d'un bon tableau d'histoire : style grave, expression vive, touchante, attitudes simples, dessin et coloris frappans de vérité, touche large et spirituelle.

Ce n'est pas, il me semble, arrêter l'essor de nos jeunes artistes, que d'indiquer rapidement par quels progrès un peintre distingué, le maître de leurs maîtres, a conduit le genre historique à l'apogée de sa gloire ; c'est plutôt fixer un point de comparaison nécessaire, et qui ne doit humilier personne ; c'est enfin éviter les mots *classique* et *romantique*, ou si l'on veut les expliquer d'une façon claire et précise. Le classique

est puisé dans la belle nature ; il touche, il émeut, il satisfait à la fois le cœur et l'esprit. Plus on l'étudie, et plus on y découvre de beautés : on s'en éloigne à regret, on y revient avec plaisir. Le romantique, bien au contraire, a je ne sais quoi de forcé, de hors nature, qui choque au premier coup d'œil et rebute à l'examen. Inutilement l'auteur, en délire, combine des scènes atroces, verse le sang, déchire les entrailles, peint le désespoir, l'agonie. Inutilement même il obtient des effets partiels au milieu de mille extravagances, et fait crier miracle aux gens qui ne s'y connaissent pas ; la postérité ne recevra point de tels ouvrages, et les contemporains de bonne foi s'en lasseront ; ils s'en lassent déjà. Conclusion : J'appelle classique *Léonidas, Philippe V*, et romantique *le Massacre de Scio*.

Je rencontre encore, chemin faisant, quelques massacres, mais du moins sont-ils rendus avec plus d'art, et par conséquent

avec plus d'intérêt, témoin le tableau de M. Sigalon sous le n° 1571 : *Locuste, remettant à Narcisse le poison destiné à Britannicus, en fait l'essai sur un jeune esclave.*

Elle a fait expirer un esclave à mes yeux,
Et le fer est moins prompt pour trancher une vie
Que le nouveau poison que sa main me confie.....
<div style="text-align:right">Racine.</div>

Dans un lieu sauvage, et sur les degrés d'un palais en ruine, l'infâme Locuste, échevelée, à demi nue, horrible, mais *grandiose*, indique à Narcisse l'esclave qui, victime obéissante, expire et se roule sur le sol, où de violentes douleurs viennent de le précipiter. Le malheureux porte une main défaillante à ses flancs déchirés. A sa chute, un serpent se glisse parmi les ronces, le hibou s'envole en poussant un cri funèbre, et le ciel s'obscurcit. Les seuls auteurs de ce crime n'en sont point effrayés. Locuste, songeant à la récompense promise, paraît

jouir encore de sa renommée de *première empoisonneuse* de la cour de Néron. La figure principale, celle de Narcisse, réunit l'idéal de la scélératesse, et par son immobilité réfléchie forme un contraste parfait avec l'agitation des êtres qui l'entourent. Il est content : Britannicus va mourir aussi promptement que l'esclave, sans dire un mot, sans jeter un cri.

Certes, l'artiste avait beau jeu pour se livrer à tous les écarts du pinceau *romantique*, et pour effrayer les bonnes et les petits enfans ; sachons-lui gré de s'être maintenu constamment dans la ligne du bon sens et presque du bon goût. M. Sigalon compose avec intelligence ; il sait dessiner sans exagération et peindre sans bizarrerie. Que diront les convulsionnaires ?

Il m'eût été agréable d'adresser au n° 1 des louanges à peu près semblables ; mais je suis forcé de convenir que M. Sigalon et plusieurs des jeunes émules de M. Abel Pujol

ont pris le pas sur lui cette année. J'appuierai mon assertion de l'examen de son tableau principal, dont la toile immmense représente *Germanicus sur le champ de bataille où Varus et ses légions furent massacrés par les Germains*. Donnons-en le texte :

« L'armée s'avança à travers ces tristes lieux. Le champ de bataille était couvert d'ossemens blanchis ; là dispersés, ici entassés, suivant qu'on avait fui et résisté. Près de là se trouvaient les bois sacrés avec les autels où les barbares avaient immolé les tribuns et les premiers centurions, etc. » (Tacite.)

Il y a dans ce peu de lignes un magnifique sujet pittoresque. Germanicus, l'amour du peuple romain, pénétrant avec sa suite dans les forêts marécageuses où périrent tant de braves, est une de ces grandes figures sur lesquelles doit se porter l'intérêt général. C'est d'elle que dépend l'émotion

du spectateur. Si Germanicus reste impassible, ou si quelque autre personnage occupe l'attention, appelle les regards, quel que puisse être d'ailleurs le talent du peintre, il n'a calculé ni sa mission, ni les moyens de son art. Or, la faute essentielle de M. Pujol, c'est de détruire cette unité d'intérêt qu'indique si parfaitement le simple récit de Tacite par une addition imaginaire. Valérius, vieux soldat romain échappé aux massacres, s'est réfugié dans le fond des bois, où il n'a vécu que de racines et de fruits sauvages. Enfin, il rassemble ses forces, et parvient au milieu de l'armée, où l'enthousiasme redouble lorsque le vieux soldat, se traînant aux pieds de Germanicus, lui présente l'aigle de la dix-neuvième légion qu'il a sauvée des outrages des barbares, et expire en la lui donnant.

Tacite ne parle aucunement de ce vieux soldat, encore moins de l'aigle de la 19ᵉ légion, perdue avec tant d'autres; mais il dé-

crit la scène touchante des funérailles, et l'on croit voir l'armée romaine occupée de cette pieuse cérémonie avec un égal recueillement, puisque après six années nul ne saurait discerner un ami, un parent, un frère parmi ces restes amoncelés des légions de Varus. Ainsi M. Abel Pujol n'a pas mis dans son tableau ce qui devait y être, et l'a surchargé d'une combinaison romanesque. Mais devait-il au moins la présenter avec simplicité. Le vieux soldat romain n'a pas l'expression convenable ; sa longueur est démesurée ; le manteau qui l'enveloppe manque de largeur dans la touche, et se dessine d'une façon coquette fort peu en harmonie avec le deuil environnant, surtout avec la situation d'un homme qui rend le dernier soupir. Il y aurait de l'injustice à ne point le dire cependant ; beaucoup de figures sont très correctement dessinées ; c'est le seul dédommagement que je puisse offrir au peintre de *Germanicus,* très en état de juger lui-même

combien il s'est égaré, sans doute en croyant bien faire.

M. Blondel a traité plus heureusement un sujet d'un autre genre : *Elisabeth de Hongrie déposant sa couronne aux pieds de l'image de Jésus-Christ.* La princesse, fille d'André II, roi de Hongrie, fut fiancée, dès son enfance, au jeune Hermann, langgrave de Thuringe, et envoyée à la cour de ce prince, elle y fut élevée avec Agnès, propre sœur d'Hermann. Les deux princesses avaient coutume de porter des parures semblables, et de suivre les mêmes exercices de piété ; mais pénétrée d'une dévotion plus parfaite, Elisabeth, en entrant à l'église, ne pouvait, disait-elle, paraître avec des diamans dans un lieu où Jésus-Christ paraissait couronné d'épines. Quand on réfléchit qu'une action de cette nature ne fournissait au peintre que la fierté d'Agnès et l'humilité d'Elisabeth, on ne peut que féliciter l'artiste d'avoir produit, sans autre

secours, un tableau d'une composition sage et régulière, d'un effet lumineux et plein d'harmonie. Les parties d'architecture gothique sont également traitées avec science et avec goût.

M. Berthon, par plusieurs ouvrages, *l'Assomption de la Vierge*, *la Visitation*, et divers portraits de la plus parfaite ressemblance, prouve à quels degrés peuvent atteindre les bonnes études, complétées par un travail opiniâtre.

Ce que je viens d'écrire me conduit tout droit vers le tableau de M. Delaroche, jeune peintre dont les progrès me surprennent agréablement. Sa *Jeanne d'Arc interrogée en prison par le cardinal de Winchester* ne serait pas désavouée par un praticien consommé. On a, je crois, très-mal à propos critiqué le prélat ainsi que la forme et l'expression de ses traits. Ils dénotent, j'en conviens, la ruse et la barbarie, mais je n'y vois rien de bas et d'ignoble. Je reprocherais

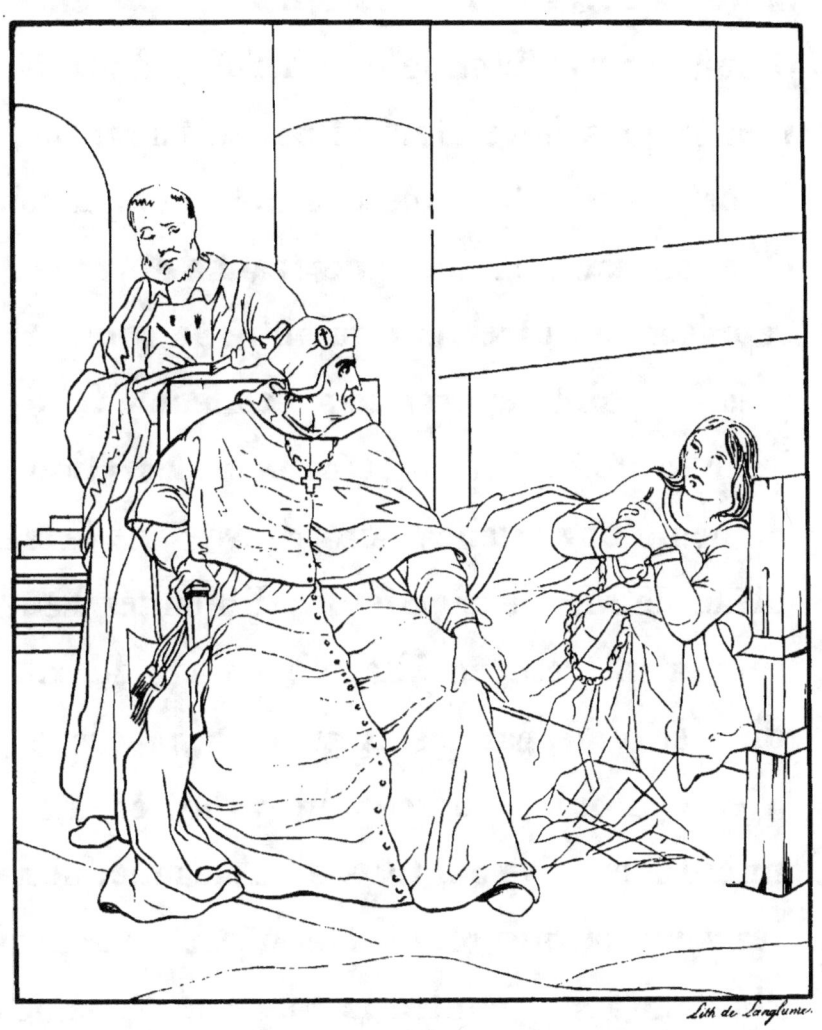

Jeanne d'Arc malade interrogée dans sa prison.

plutôt à M. Delaroche de n'avoir pas empreint la physionomie de l'héroïne d'un caractère plus élevé. Soit à tort, soit à raison, la peinture et la sculpture ont, pour ainsi dire, consacré la figure de Jeanne d'Arc : la représenter autrement qu'on ne la connaît, n'est-ce point exposer le spectateur à feuilleter la notice? A part cette observation, de peu d'importance, on trouve dans le tableau de M. Delaroche des difficultés heureusement vaincues ; la robe rouge du cardinal se fond, par des transitions inaperçues, avec l'entourage obscur du cachot et la lumière assez vive qui frappe sur Jeanne, dont les yeux tournés vers le ciel y viennent chercher un appui contre la menace de peines éternelles. Sur le dernier plan, un scribe, froid témoin de la scène, ajoute encore à la beauté de cette composition. J'aurai plus tard l'occasion de revenir à M. Delaroche, auteur de différens tableaux de chevalet, où brillent d'autres qualités fort estimables.

J'en cherche en vain quelques-uns dans le *Marius à Carthage* de M. Cogniet ; je n'y trouve que froideur, sécheresse, défaut d'intelligence du sujet, couleur uniforme et rougeâtre, mauvais dessin, expression nulle. M. le directeur du Musée a singulièrement favorisé l'auteur de *Marius* en n'exposant pas son tableau sous les rayons d'un soleil accusateur. Il est dans l'ombre ! Et tant mieux : que n'est-il resté *rue Grange-aux-Belles ?*

M. Cogniet, mieux conseillé, devait n'envoyer au Louvre que le *Massacre des Innocens ;* je veux dire une scène de ce fait historique. Là, du moins, on peut louer une figure de femme dessinée largement, à la manière de l'aîné des Carraches. Sous une voûte, à l'abri d'un pan de muraille qui tombe en ruine, la mère infortunée presse contre son cœur l'enfant qu'elle a soustrait au massacre général ; une main sur sa bouche, elle intercepte le moindre cri, de peur

Une Scène du Massacre des Innocens.

d'attirer les soldats vers son dernier refuge. Cette pensée vaut une mention particulière, et fait présager que M. Cogniet peut recevoir de bonnes inspirations, et les reproduire sur la toile avec chaleur et vérité. Il faut qu'il soigne sa couleur, par exemple, et qu'il arrête sa manière; car *Marius* vise à l'éclat, tandis que le *Massacre des Innocens* paraît exécuté à l'aquarelle. Relativement à ce dernier tableau, j'allais oublier de m'inscrire contre la partie gauche tout entière, beaucoup trop vague et trop négligée.

Sous les n°ˢ 182 et 183, M. Boisselier nous a donné plusieurs sujets différens, mais bien étudiés, bien rendus et du meilleur effet. Le premier retrace *la courageuse défense de Louis VII dans les defilés de Laodicée, en Syrie*. Le roi est séparé des siens et poursuivi par un groupe de Sarrasins qui s'attachent à lui. Louis s'adosse contre un arbre et reçoit la décharge de leurs traits. Il y avait encore là de quoi se

jeter à l'aise dans l'extravagance et le ridicule ; on pouvait donner au terrible ennemi des Sarrasins le costume et les mouvemens d'un matamore : le difficile était de lui conserver sa dignité au milieu de cette rencontre périlleuse. Madame de Sévigné déclare sa prédilection pour les *grands coups d'épée* ; j'avoue sincèrement qu'ils ont bien leur mérite sous le pinceau de M. Boisselier.

Tytire et Mélibée réveille des idées plus douces. L'auteur a mis très-agréablement en œuvre la première églogue de Virgile. Un *astérisque* prévient les amateurs que ce joli tableau pourrait devenir leur propriété.

Que M. Menjaud veuille bien m'excuser, je ne décrirai pas la plus remarquable de ses œuvres ; je dirai seulement qu'il en a saisi l'ensemble et tous les détails avec un soin religieux, qu'il a conservé des ressemblances augustes et chères, l'image d'une mort héroïque et chrétienne, celle d'une assemblée qui des plaisirs passait tout à coup

à la douleur, aux sanglots, à d'éternels regrets. Et comment parlerais-je d'un tableau qui retrace la *Mort de S. A. R. Monseigneur le duc de Berri?* Trop de souvenirs déchirans arrêteraient ma plume et voileraient mes yeux !

N° III.

MM. Scheffer, Guérin (Paulin), *Steube, Vafflard, Couder, Carle et Horace Vernet.*

La guerre continue entre les *classiques* et les *romantiques*. Cette guerre ne doit pas finir de long-tems, si j'en juge d'après l'énergie de l'attaque et la vigueur de la défense. Tant mieux ; j'aime l'opposition dans les arts ; c'est un plaisir indicible pour moi d'écouter les argumens divers des uns et des autres, qui se terminent toujours, comme dans le *Nouveau Seigneur de village*, par cette apostrophe du bailli :

Non, vous n'avez pas de goût!

Eh, Messieurs, disent les peintres, louez, blâmez tout à votre aise; mais, de grâce, un mot, un seul mot de nos ouvrages! Je crois en vérité que les peintres n'ont pas tort, et je retourne à mon poste.

N° 1538. *Gaston de Foix trouvé mort après avoir remporté la victoire de Ravenne.* — Son corps est entouré par Bayard, Lautrec et la Palisse. Le cardinal de Médicis, depuis Léon X, se trouve avec les généraux espagnols et vénitiens faits prisonniers pendant la bataille ; les soldats, furieux de la mort de leur général, courent à l'assaut. On devine ce sujet, plus qu'on ne l'aperçoit tel qu'il devait être. Il n'y a rien dans ce tableau de grand, d'héroïque, de touchant. L'artiste appartient à la nouvelle école, où se fait distinguer si malheureusement M. Delacroix. Il semble jeter ses couleurs sur la toile avec dédain ou distraction ; il recherche aussi la vérité sans noblesse, les attitudes sans choix. Fuyant la roideur *académique* (et faisant bien), M. Scheffer ne se donne pas la peine de grouper ses figures. Au lieu de personnages distingués, je n'aperçois qu'une réunion d'hommes vulgaires. Enfin je ne suis pas ému, je ne suis pas même attiré.

dans cette portion capitale de son œuvre, puisque le tableau renferme seulement deux figures, Neptune et Ulysse. Et, comme je viens de le dire à l'instant, la nullité de l'une doit entraîner celle de l'autre : ceci rentre dans l'axiome : *Sublatâ causâ tollitur effectus.* Voyons si du moins isolément la dernière est irréprochable : tel ne peut être encore mon avis. La figure d'Ulysse réclame sans doute quelques éloges pour la beauté, la correction du dessin, la fraîcheur du coloris et la hardiesse du tout ensemble; mais elle ajoute par le contraste à la pauvreté, à la mesquinerie du Neptune, qui n'est pas de taille à s'écrier : « Misérable » jouet des vagues, fléchis sous mon pou- » voir, et puissé-je reculer encore long- » tems le terme de tes infortunes. » (Sujet tiré du 5ᵉ chant de l'*Odyssée*.)

Relativement à la composition de M. Paulin Guérin, on peut faire une observation générale. Il n'est pas heureux de rendre en

peinture une situation forcée, inévitable et transitoire, car le moment unique auquel l'art est borné reçoit de lui une durée constante. Il est certains phénomènes qui, d'après nos idées et la force des choses, doivent par leur essence se manifester et disparaître. Ils ne peuvent demeurer qu'un instant ce qu'ils sont, comme la chute d'un corps grave, par exemple. Un pareil phénomène, fixé par l'art, prend une apparence tellement contre nature, qu'à chaque nouveau regard l'impression devient plus faible et finit par s'évanouir. Lamétrie, qui s'est fait peindre et graver en Démocrite, ne rit que la première fois qu'on le regarde. « Considérez-le plus souvent, dit Lessing, le philosophe n'est plus qu'un fat, son rire n'est qu'une grimace. » A cette remarque judicieuse, il faut toutefois ajouter une restriction en faveur des batailles, des vastes sujets historiques, où la quantité des personnages et la variété des attitudes, reproduisant à

l'œil un effet pareil à celui du mouvement, ne lui permet pas de reconnaître l'impuissance de l'imitation.

Les portraits de M. Paulin Guérin sont depuis long-tems connus, admirés, tant à cause de l'habileté qu'ils décèlent comme travail du pinceau, qu'à raison de leur parfaite ressemblance. Pour ma part, je suis doublement satisfait du cadre numéroté 840. Il offre, à s'y méprendre, les traits d'un écrivain recommandable, d'un royaliste à l'épreuve, de M. Charles Nodier, bibliothécaire de S. A. R. MONSIEUR. Je souris en passant à ce bon Nodier. Serait-ce une illusion? Il me rend un sourire. Mais je lui parle.....; il ne me répond pas. C'est à coup sûr mauvaise volonté.

A quelques pas de distance, je m'arrête au serment des *trois Suisses*, par M. Steube. Indignés de la tyrannie que les baillis autrichiens exercent sur leurs concitoyens, ces trois hommes courageux se réunissent en

1307, dans la prairie de Grütli, au bord du lac des Quatre-Cantons, pour prêter serment de rendre la liberté à leur patrie. Plusieurs qualités précieuses recommandent le tableau de M. Steube : l'agencement des groupes, l'expression, l'harmonie, et j'ajouterais au besoin la pantomime fortement accusée : car si l'héroïsme des grands s'exprime, avec raison, par le calme et la simplicité du maintien, peut-on appliquer les mêmes règles à la rigueur quand il s'agit d'une conspiration née au milieu des montagnes, parmi des gens incultes qui s'appellent Werner Stauffacher, Walher Furst, Arnold Melchtal ? Faisons la part des hommes, des circonstances, des lieux. Les trois Suisses viennent de prendre une résolution désespérée en cas d'*insuccès*. N'est-il pas dans la nature humaine que, songeant alors à leurs femmes, à leurs enfans, ils ne soient un peu hors de mesure dans l'échange mu-

tuel de leurs sermens? À mes risques et périls, je tiens pour l'affirmative.

Un jeune homme du nom de Vafflard fit exposer, en 1800, ou à peu près, un ouvrage qui fut trouvé détestable, à dire d'experts, et qu'aujourd'hui certains amateurs combleraient d'éloges. Il s'agissait d'un *OEdipe :*

> Mes yeux souillaient la lumière céleste,
> Ma main les arracha !.....

L'auteur, sans doute charmé de ces deux vers, embellis d'une mélodie entraînante et des prestiges du théâtre, imagina que cette action serait bien plus touchante encore et plus pathétique en la traitant dans toute son horrible vérité. Par conséquent M. Vafflard, ou son homonyme, peignit un OEdipe qui fut le plastron de mille quolibets. Les gens de goût de l'époque ne critiquaient point d'aussi tristes ouvrages, et laissaient

faire au dédain, j'allais dire au dégoût public. Le siècle n'était pas *mûr* pour les spectacles de la Grève ; on n'aimait les *massacres* d'aucune manière.

Le peintre dont l'ouvrage représente *la Dernière bénédiction de M. Bourlier, évêque d'Evreux*, ne porte point son investigation hors des limites avouées du bon sens et du bon goût. Il semble affectionner au contraire les images consolantes qui servent à rehausser la condition humaine, en lui faisant aimer la vie ou supporter courageusement la mort. *La Communion de Marie Stuart* et *la Mort de Mazet* viennent en fournir d'irrécusables preuves.

Que dirai-je du *Léonidas* de M. Couder ? que j'en connais un dont il eût fait sagement de s'approprier le dessin, la couleur, le sentiment et l'ordonnance. Le sujet, objectera-t-on, n'est point ici le même : Léoninas quittant sa famille n'est point le héros des Thermopyles. Je le sais à merveille ; c'est

pourquoi je soutiens que M. Couder a très-mal choisi l'épisode. Dans la vie des personnages célèbres, il est un point sur lequel se réunit, comme en un seul faisceau, le tribut d'admiration de la postérité. Pour nous, ce point renferme leur vie tout entière. Voulez-vous m'intéresser à Marie Stuart? éloignez Botwell et Rizio : présentez-la moi quand un supplice non mérité va mettre le comble aux forfaits d'Elisabeth. Est-ce Léonidas que vous adoptez? voyons-le prêt à périr avec ses trois cents Spartiates ; que l'un d'eux, gravissant un monticule, grave sur le roc la fameuse inscription : « Passant, va dire à Lacédémone que nous sommes tous morts pour obéir à ses saintes lois ! »

Le fils et le petit-fils du grand Vernet ne me semblent point animés du génie créateur qui produit les grands maîtres et fait admirer leurs œuvres long-tems après qu'ils ne sont plus. Doués d'une facilité d'exécution remarquable, d'une heureuse mémoire pour

les objets matériels, ainsi que d'une tournure d'esprit très-originale, tous deux ressemblent au peintre de marine par ces trois côtés. Ils n'en ont point la couleur vive et la scrupuleuse précision. M. Carle imite les chevaux avec justesse, parfois avec élégance; mais lui-même semble avoir borné là ses études, si l'on en juge par la froideur extrême dont est frappé chaque personnage vivant, qu'il essaie de réaliser sur la toile. Voyez *la Prise de Pampelune*. Mais, en revanche, le *portrait* des étalons Gazal, Milton, Fingal sont des ouvrages achevés. Si borné que soit un genre, c'est beaucoup d'y réussir; c'est plus encore de savoir s'y renfermer.

Bien différent de son père, M. Horace peint les cavaliers aussi agréablement que les moutons, les marines avec la même aisance que l'*Intérieur de son atelier;* il sait, au besoin, dans des batailles empruntées à nos

fastes militaires, déployer des bataillons poudreux, faire avancer l'infanterie, en bon ordre, l'arme au bras ou la baïonnette en avant. M. Horace enfin *tue son homme* dans les règles, et connaît l'art d'adoucir l'effet cruel d'une mêlée par des détails ingénieux, touchans. De tous les genres cultivés avec fruit par ce jeune artiste, le portrait lui convient par-dessus tout. Bien voir et promptement exécuter sont de sûrs moyens de parvenir à la ressemblance. A mérite égal, un peintre expéditif saisit mieux la nature qu'un peintre méticuleux ou tâtonneur, parce que la fatigue, jointe à l'ennui, décompose rapidement les traits d'un modèle.

La manière vive et spirituelle de M. Horace augmente le plaisir que l'on éprouve devant le portrait équestre de *S. A. R. monseigneur le duc d'Angoulême*. Les soins apportés dans l'exécution de l'auguste personnage désarment la critique prête à signaler

des négligences de pinceau, des indications trop légères parmi les officiers de la suite de S. A. R.

En ne trouvant aucun grand tableau d'histoire de M. Horace, je vois qu'il a fait d'utiles réflexions sur le peu d'effet produit par son *Massacre des Mamelucks*, placé dans la galerie du Luxembourg. Que le troisième des Vernet résiste à la tentation de peindre la *grande machine*, s'il ne veut point hasarder une réputation légitimement acquise, réputation accompagnée de la bienveillance générale et de toutes les faveurs de la fortune.

N° IV.

MM. Colson, Caminade, Mauzaisse, Rouget, Lordon, Thomas, Dubufe, Allaux, Gosse, Berthon, Coutant, M. et madame Hersent.

Les partisans de la *liberté illimitée* en peinture, les ennemis du *style* et de la grande école, par eux si long-tems vantée, commencent à reculer avec la foule devant les tableaux qui les faisaient pâmer la semaine dernière. En un mot, M. Delacroix n'est plus l'artiste par excellence, et l'épouvantail des *immobiles* (appellation ridicule qui, des hautes régions de la politique ennemie, vient de se glisser récemment dans son vocabulaire des beaux-arts). Et la preuve que M. Delacroix cesse de mériter seul la palme des novateurs, c'est qu'on invite MM. Sigalon, Schnetz, Delaroche à partager avec l'auteur du *Massacre de Scio* les avantages

et la gloire de l'école nouvelle. J'ignore jusqu'à quel point ces jeunes artistes seront flattés d'une telle alliance; quant à moi, pour l'honneur des saines doctrines et le maintien de mes propres opinions, je continuerai de séparer le bon grain de l'ivraie : dans MM. Delacroix et Scheffer, je verrai toujours non de *jeunes barbares*, à Dieu ne plaise ! mais de jeunes extravagans dont la chaleur, mal dirigée, s'exhale, se perd en essais malheureux, et croit retourner aux formes naturelles par l'ignoble, de même qu'à l'expression par la grimace et les gestes outrés. Que si l'on demande : Faut-il représenter éternellement des Grecs, des Romains? faut-il, pour ne pas altérer la noblesse et la beauté, s'en tenir au sens *littéral* des statues? Je m'empresse de répondre : On doit fuir tous les excès, et combiner l'étude de la nature avec celle de l'antique, de manière à peindre des figures humaines, à les placer convenablement, eu égard aux pas-

sions qu'elles expriment, sans forcer ni la couleur, ni les effets de lumière. Ces principes une fois posés, reconnus, surtout suivis, peu importe le sujet, l'époque, le costume : un peintre habile sait choisir, exécuter et plaire. *Immobile* dans ma profession de foi pittoresque, je la donne ici pour la dernière fois, me réservant de critiquer tour à tour le *style sans génie et le génie sans style*.

Agamemnon méprisant les sinistres prédictions de Cassandre, par M. Colson. Le style ne manque point dans cet ouvrage, si l'on peut appeler *style* une facilité routinière de dessiner et de draper des figures, de façon qu'elles soient à peu près irréprochables, suivant les règles, c'est-à-dire qu'elles aient toutes *sept têtes et demie* de hauteur ; que le corps, les membres, les extrémités ne se trouvent ni trop gros, ni trop longs, ni trop courts. Sous ces rapports, je dois en convenir, M. Colson connaît assez

bien son art. Qu'il apprenne à faire un tableau : nous en parlerons après.

J'allais également passer sous silence les ouvrages de M. Caminade, à raison de la froideur *soignée* qui les caractérise. J'excepterai pourtant le *Mariage de la Vierge*, dont la composition, trop symétrique sans doute, ne manque pas d'harmonie et de grâce. Introduire près de l'autel trois hommes, que l'auguste cérémonie paraît mécontenter, est une idée heureuse, et vraie à la fois. Où ne pénètrent point la calomnie, les interprétations malignes ou frivoles ?

Avec plus d'habitude de *faire* que M. Caminade, M. Mauzaisse n'a pas reçu plus que lui l'*influence secrète* ; la preuve, c'est qu'on demeure toujours froid à la vue de ses tableaux. *Le Martyre de saint Etienne*, *l'Entrée de monseigneur le Dauphin à Madrid* et le *Portrait équestre de Henri IV* n'offrent absolument rien que l'on puisse approuver ni rien que l'on ait à reprendre.

C'est de la médiocrité sans espoir. Demandez à M. Mauzaisse des anges, des saints, des diables, des bourreaux : il a toutes ces figures-là dans sa tête ; il va les jeter sur la toile, avec des effets de couleur et des draperies puisés dans sa mémoire. Aussi les gens qui ne s'y connaissent pas (et leur nombre est considérable, même parmi les juges) vont-ils se récriant sur la prodigieuse facilité de M. Mauzaisse, dont la réputation, disent-ils, ne peut plus s'accroître ; ils voient je ne sais combien de belles choses, notamment au *Martyre de saint Etienne*, et jeteraient volontiers la pierre aux dissidens, le tout par amour des arts.

Passons à M. Rouget : si ce peintre ne vaut guère mieux que l'autre, du moins il ne compte pas de fanatiques. *Henri IV pardonnant à des paysans qui avaient fait entrer des vivres dans Paris.* Le beau sujet ! Ce prince magnanime, forcé de conquérir son royaume par la force des armes, gémit

sur les rigueurs de la guerre que ses propres sujets lui suscitent. Il combat à regret et brûle de signaler son amour et sa clémence. Quelle dut être la surprise de ces pauvres paysans conduits devant Henri IV ! La figure du héros, loin d'exprimer l'indignation, brille tout à coup de la joie la plus vive : des vivres sont entrés dans Paris. La capitale résiste à son roi, le roi cède aux maux qui dévorent la capitale. Non content d'un tel bienfait, Henri présente encore sa bourse. « Le Béarnais est pauvre, il vous donne ce qu'il a. » Paroles touchantes, et bien dignes de nos Bourbons ! Au récit d'une action si généreuse,

n'en compose à l'instant le tableau ? Les paysans aux genoux du prince ; le prince penché vers eux avec un air de franchise et de simplicité propre à les rassurer d'abord. A peu de distance, les courtisans du malheur, accoutumés à de pareils traits de la part de Henri IV, semblent dire : Que sera-ce lors-

que vous connaîtrez mieux ses vertus et son cœur? Le peintre n'a pas atteint cette haute imitation; il n'a pas su (faute impardonnable) retracer la taille, les manières et la physionomie du Béarnais. Son Henri IV est guindé, gourmé comme un tyran de mélodrame. La suite du roi ne montre pas moins de prétention dans la tenue ainsi que dans les airs de tête. Les paysans se rapprochent du naturel, mais leurs femmes ont des costumes élégans qui semblent empruntés à la ville; enfin la couleur de M. Rouget est entièrement fausse et de convention.

Encore un tableau froid : le coupable est M. Lordon (*Saint François d'Assises*). François, mené devant le soudan qui lui demande pourquoi il était venu en Egypte : « Je suis envoyé, lui répond-il avec fermeté, non par les hommes, mais par le Dieu très-haut, pour vous montrer à vous et à votre peuple la voie du salut, en vous annonçant les vérités de l'Evangile. » Je le

répète, encore un tableau froid. La manière de l'auteur me paraît peu susceptible de réforme.

Cette dernière réflexion s'applique à merveille à l'auteur du n° 1619. — *Achille de Harlay*. L'instant choisi s'explique en trois vers dans *la Henriade*.

> Alors Harlay se lève.
> Il se présente aux seize, il demande des fers
> Du front dont il aurait condamné ces pervers.

On ne saurait assez le redire, les peintres s'abusent en ne calculant point leurs forces. Un fait historique les séduit ; vite l'esquisse est prête : cette esquisse ne signifie rien ou peu de chose. On prévient l'auteur ; il vous remercie quand il est modeste, se fâche quand il ne l'est pas. Dans l'une ou l'autre hypothèse, l'artiste prend l'impression qu'il éprouve pour la faculté de produire : illusion funeste. Un homme bien organisé s'émeut et pleure à la lecture des beaux en-

droits de Corneille et de Racine ; s'ensuit-il que cet homme a le génie d'écrire ou seulement de communiquer aux autres les sensations qu'il éprouve ? Non, sans doute ; il manque de savoir et d'organe. S'il écrit, il sera donc un méchant poète ; s'il déclame, un détestable comédien. Par analogie, le peintre inhabile pourra sentir vivement un sujet, s'identifier de cœur avec tous les détails qui le composent, avec tous les sentimens qu'il réveille ; mais, contre l'espoir de l'artisan, l'ouvrage terminé n'offrira qu'un assemblage ridicule et grotesque. Il voulait émouvoir, il fait rire ; sa main, peu fidèle, trahit ses plus chères intentions, et trace une caricature au lieu d'un tableau touchant. La fable s'est emparée de ce travers ; on en connaît la moralité :

> Rien n'est si dangereux qu'un ignorant ami,
> Mieux vaudrait un sage ennemi.

N° 545. — *Naissance de S. A. R. Mon-*

seigneur le duc de Bordeaux. M. Dubufe a complètement échoué dans l'entreprise.

N° 546. — *Passage de la Bidassoa.* M. le général Valin vient d'ordonner une décharge à mitraille sur une troupe de transfuges... Ce premier coup de canon fut tiré au cri de *vive le roi !* répété sur toute la ligne. On voit sur la hauteur le régiment espagnol impérial Alexandre. Les résultats immenses de la guerre d'Espagne, et le premier coup de canon de la Bidassoa, mériteraient bien une suite de tableaux destinés à transmettre à nos neveux le triomphe des armes françaises dans la péninsule. Ne serait-ce point pour M. Horace Vernet une belle occasion d'illustrer ses pinceaux, et de prouver (ce que je crois) qu'on le calomnie en lui supposant une application particulière aux sujets anti-bourbonniens? Le portrait de monseigneur le Dauphin, dont j'ai parlé dans le précédent article, serait la première page de cette grande entreprise. Quand on sait rendre

aussi parfaitement les traits du général, on doit se plaire à multiplier les titres de gloire qu'il partage avec ses soldats.

M. Allaux nous envoie de Rome une scène du *combat des Centaures et des Lapithes.* Au dernier salon, déjà quelqu'un avait exposé certaine collection de centaures tout-à-fait divertissans. Ami des plaisirs purs et de la paix des ménages, l'auteur s'était bien gardé de rassembler sur la toile ces terribles conviés qui portèrent la discorde aux noces de Pirithoüs et d'Hippodamie ; il avait, au contraire, imaginé de peindre des centaures et des *centauresses* avec leurs chers nourrissons. Certes, les monstres de M. Allaux sont beaucoup moins honnêtes, moins civilisés que ceux dont j'ai gardé la souvenance ; toutefois ils divertissent, et les centaures modernes paraissent faits pour cela.

Mais autant les monstres de Thessalie apparaissent noirs et brutaux, autant *Pandore*

et Mercure, du même peintre, sont couleur de rose et proprement découpés. L'auteur a deux façons de travailler. Je désire, dans ses intérêts, qu'il en découvre une autre.

N° 790. — *Saint Vincent de Paule convertit son maître*, par M. Gosse. Ici je me repose sur un tableau non-seulement sage de conception, mais empreint d'une sensibilité douce et remarquable encore par le coloris et des accessoires de bon goût. Saint Vincent de Paule, depuis trois ans prisonnier des Turcs, est au service d'un renégat provençal, dont il a su gagner l'affection par son extrême douceur et sa résignation constante. Vincent, que les intérêts du ciel occupent sans cesse, profite de sa position pour ramener un infidèle au sein de la religion qu'il avait abandonnée. Un jour que le saint homme travaillait aux champs avec ses compagnons d'infortune, le renégat l'aborde avec respect; il va tomber aux genoux de

son esclave. Vincent le retient et implore pour lui la miséricorde divine.

Point d'effet théâtral chez M. Gosse; c'est par le naturel qu'il se distingue. J'aime la figure du saint; elle respire le calme et l'espoir. L'arrivée de son maître, son attitude respectueuse ne le surprennent aucunement : il reporte vers le maître du ciel et de la terre le tribut d'hommages que le repentir vient déposer à ses pieds.

Je m'arrête également avec satisfaction devant *l'Entrée de S. A. R. monseigneur le duc de Berri dans la ville de Caen.* L'auteur a su réchauffer les apprêts d'une réception d'apparat, en y portant toutes les ressources de l'harmonie des couleurs, harmonie qui seule peut faire disparaître la bigarrure des différens costumes, et l'uniformité des lignes admises dans l'étiquette, mais difficilement sauvées en peinture, où leur accumulation produit de véritables dissonances.

La ressemblance parfaite du prince, objet de notre amour et de nos éternels regrets, donne à l'ouvrage de M. Berthon un prix inestimable.

M. Coutant. *Eresichton*, *Arion*, *Céix et Alcion*. Ce dernier tableau figurait au nombre des productions envoyées de Rome par MM. les pensionnaires du roi. Je l'ai désigné comme étant le meilleur de tous. (*Gazette* du 20 août 1824.) Bien que cette prééminence abandonne au Salon M. Coutant, il y conserve toutefois une place très-honorable au milieu des jeunes artistes corrects sans froideur et dramatiques sans efforts. *Arion*, académie de bonne école, se voit dans le salon carré en face de la porte principale.

M. Hersent, qui compte depuis long-tems parmi nos premiers peintres, n'a rien produit cette année qu'on puisse mettre en parallèle avec *Gustave Vasa*, *Louis XVI distribuant des secours aux indigens*, *Ruth*

et Booz, etc., etc. C'est un malheur, sans doute ; mais il n'arrive point brusquement sans espoir ni compensation. *Les religieux du mont Saint-Gothard*, le portrait en pied de feu *monseigneur le duc de Richelieu*, celui de *S. A. R. le prince de Carignan*, révèlent un artiste consommé dans son art, et divers cadres où sont fixées des figures inconnues resteront toutefois en peinture ; ils seraient confondus à tort avec la masse des portraits qui, dans l'imitation comme en réalité, semblent faits pour paraître *sous le même numéro*.

Cependant, par une délicatesse toute française, et qui ne doit pas surprendre dans un mari, la haute renommée de M. Hersent paraît vouloir s'éclipser à dessein, et ramener tous les regards devant le tableau de *Louis XIV bénissant son arrière-petit-fils*. Le monarque, sachant qu'il n'avait plus que très-peu de jours à vivre, fait venir son arrière-petit-fils, qui doit incessamment lui

succéder, et après lui avoir adressé les plus sages exhortations, lui donne sa bénédiction paternelle. Dans ce sujet, reproduit par madame Hersent, le roi porte sur son visage les traces de la maladie qui l'achemine vers la tombe. Cependant il conserve encore cet air de bonté, de grandeur, de prévoyance, apanage des souverains de son auguste race durant leur vie et jusqu'au dernier combat de la mort. Le jeune prince, depuis Louis XV, ne prend point une part active à la scène ; il est bien élevé, soumis, respectueux, mais, comme enfant, ses idées ne peuvent s'élever jusqu'à l'importance des paroles solennelles qui lui sont adressées ; plus tard il en concevra la valeur. Les deux femmes (madame de Maintenon et la gouvernante duchesse de Vantadour) placées, la première derrière le fauteuil du roi, la seconde derrière son élève, gardent les attitudes convenables dans leur situation respective. L'air profondément respectueux de la duchesse contraste

avec le maintien familier de la compagne assidue de Louis XIV.

Hélas ! il y a peu de jours encore, le descendant de ce roi magnanime, Louis-le-Désiré, ce prince que toutes les destinées trouvèrent aussi vraiment noble, patient, religieux, le frère du roi-martyr, mourait lentement parmi nous, sensible témoin de nos prières et de nos larmes ! Qu'il me soit permis, sujet obscur, mais fidèle, de lui consacrer à mon tour de sincères et de profonds regrets, en présence de son image, et dans ce Louvre ouvert par sa munificence aux travaux de l'industrie et des beaux-arts, dans ce Louvre où, sous les auspices de Charles X, nous verrons éclore de nouveaux prodiges et de nouveaux bienfaits. *Vive le roi!*

N° V.

MM. Meynier, Guillemot, Delaroche. — Brochure et tableau de M. Dupavillon.

Je ne pense pas qu'il y ait plus d'avantages, pour un artiste, à peindre le genre historique dans tous ses développemens accoutumés, qu'à le réduire aux dimensions des tableaux de chevalet. Chacun suit, à cet égard, son goût, sa facilité particulière, et l'étendue n'ajoute rien à la grandeur de l'action représentée; de même l'exiguité du cadre n'enlève rien à l'effet qu'elle doit produire. Vous que l'amour des beaux-arts enflamme, *ayez du génie*, et faites comme bon vous semblera.

MM. Meynier, Guillemot et Delaroche n'attendent sûrement point que j'aille apprécier leur *Saint Vincent de Paule* comme

un ouvrage de maçonnerie, au pied et à la toise; ils désirent savoir (en supposant que mon opinion ne leur soit pas indifférente) si, dans le sujet par eux choisi, l'un des trois mérite à mes yeux de l'emporter sur les deux autres : rappelons d'abord quelques circonstances préliminaires.

Le saint fondateur des Enfans-Trouvés, craignant que le zèle et les bienfaits des dames qui avaient contribué à cet établissement ne devinssent insuffisans, à raison du grand nombre d'enfans apportés chaque jour, conçut de vives alarmes sur le sort de ces innocentes créatures. Il convoqua donc les dames de la cour et les personnes charitables qui l'avaient secondé jusque là dans ses pieux desseins. A cette occasion, celui dont saint François de Sales disait : *Je ne connais pas dans l'église un plus digne prêtre*, le vertueux saint Vincent de Paule redoubla de zèle et d'ardeur. Avant de dire un seul mot, il s'entoura des pauvres petits aban-

donnés. La plupart étaient dans les bras de leurs nourrices; quelques autres, déjà parés des grâces de l'enfance, accouraient embrasser les dames protectrices. Des larmes coulaient de tous les yeux. Qu'on s'imagine alors quelle fut l'éloquence de saint Vincent; il glaça d'horreur toutes les ames en rappelant sans doute l'infâme trafic de la rue Saint-Landri, où les enfans trouvés étaient vendus tantôt vingt sous la pièce, tantôt livrés, disait-on, *par charité* aux femmes malades, et qui avaient besoin de se débarrasser d'un lait corrompu. Cette époque désastreuse n'était plus; mais, faute de secours, on pouvait la voir renaître. « Mesdames, s'écria le saint fondateur en indiquant les petits infortunés, après leur avoir servi de mères, serez-vous plus cruelles que les marâtres qui leur ont donné le jour? Aujourd'hui ils vivent, demain ils mourront si vous les abandonnez. » Ces paroles, prononcées d'une voix émue, produisirent au delà des

espérances de saint Vincent, puisqu'elles dotèrent au moment même l'établissement de 40,000 livres de rente.

M. Meynier s'est renfermé d'une manière assez convenable dans la donnée historique. Saint Vincent de Paule occupe le milieu de la salle ; ses traits, son geste expriment les sentimens dont il est animé. Madame Legras de Marillac, fondatrice des sœurs de la charité ; madame de Miramion, jeune alors, la duchesse d'Aiguillon, nièce du cardinal de Richelieu, sont rangées demi-circulairement à gauche du tableau ; celle-ci est la première en vue des spectateurs. Les enfans reçoivent et prodiguent mille caresses. La cause de l'innocence vient de triompher. Toutefois M. Meynier, il faut le dire, est loin d'avoir élevé la scène pittoresque à la hauteur de ce peu de mots : *Aujourd'hui ils vivent, demain ils mourront si vous les abandonnez.* L'expression des dames, celle des enfans, manquent de chaleur et de va-

riété ; aucun groupe ne fixe l'attention, ne satisfait le cœur, et l'éparpillement de la lumière achève encore de détruire ce que la composition offrirait au moins de sage et de régulier. L'auteur, au lieu d'exécuter son sujet en grand, l'eût-il reproduit dans les plus étroites limites, n'obtiendrait pas, j'en suis certain, un meilleur résultat. Il faut bien sentir pour bien exprimer, et si le plus ou le moins d'espace arrête parfois l'essor du talent, jamais il n'en détruit toutes les preuves.

En comparant M. Guillemot avec M. Meynier, le choix ne saurait être douteux. Le premier a du moins rendu quelques détails intéressans. Le groupe des dames, bien que trop confus, n'est pas dénué de mouvement ; les unes témoignent par une pantomime assez vive combien la voix de saint Vincent les touche et les pénètre, d'autres se dépouillent à l'instant de leurs parures : elles semblent craindre qu'on ne les devance en générosité ; mais une faute capitale dans l'ou-

vrage de M. Guillemot, c'est de n'avoir su tirer aucun parti de la présence des enfans. J'en aperçois qui tournent le dos à l'assemblée ; près du saint, une religieuse pose à terre certain marmot d'apparence grotesque, fait pour provoquer le rire plutôt que la pitié. Ce n'est pas sans peine que j'ai découvert ce tableau, d'une exécution très-faible, et peu digne de l'auteur de la *Résurrection du fils de la veuve de Naïm*, que l'on comptait parmi les plus belles pages de l'année 1819.

Au plus jeune des concurrens, appartient sans contredit l'honneur de la composition du *Saint Vincent de Paule*. Décolorée par M. Meynier, entrevue par M. Guillemot, c'est à M. Delaroche (déjà cité avec de justes éloges pour sa *Jeanne d'Arc* interrogée par le cardinal de Winchester) que nous devons l'entière réalisation d'une scène dont la mémoire des hommes ne perdra jamais le souvenir. Les proportions de la toile sont res-

treintes ; mais plus on y jette les yeux, plus ces proportions se développent et s'agrandissent avec la pensée de l'artiste. *Parvus videri, sentiri magnus.*

Chez M. Delaroche, on ne peut trop louer deux choses, le sentiment et les convenances. Le saint fondateur, dans une attitude modeste, indique avec une bonté communicative les infortunés objets de sa sollicitude. On ne les voit pas se répandre dans la salle comme dans le tableau de M. Meynier, ni ridiculement produits comme dans l'œuvre de M. Guillemot. Ici les enfans et les nourrices occupent la droite du spectateur, dans un espace convenable : ils sont en nombre suffisant. Point de recherches d'effets, point de *sensiblerie ;* la nature et la vérité. Les femmes chargées de nourrir et d'élever ces innocentes créatures ont une physionomie grave, honnête, qui répond de l'exactitude avec laquelle toutes rempliront leurs devoirs : choisies par saint Vincent de Paule, comment

pourraient-elles ne pas offrir toutes les garanties ! Derrière les dames de la cour, on aperçoit des hommes dont l'émotion bien caractérisée donne la mesure de celle que doit éprouver un sexe naturellement sensible et compatissant. Déjà les aumônes sont abondantes ; le bedeau vient les apporter, recueillies dans une bourse, au prêtre chargé d'en tenir registre. Ce prêtre est, selon moi, le personnage le plus remarquable du tableau ; pour me servir d'une expression populaire, je trouve sa figure *parlante :* légèrement altérée par le jeûne et les mortifications, elle paraîtrait impassible, mais un regard plein d'ame trahit l'homme qui vit encore au monde pour soulager les malheureux.

Le *Saint Vincent de Paule* de M. Delaroche a été commandé par S. A. R. Madame, duchesse de Berri.

J'entends dire partout que le jury de peinture n'a pas rempli ponctuellement ses obli-

gations, en recevant beaucoup d'ouvrages très-peu dignes d'un tel honneur. C'est aussi mon opinion, et j'avoue que, parmi les deux mille cent quatre-vingts objets d'art admis à l'exposition, il eût été possible d'en distraire un tiers, et peut-être moitié, sans courir la chance fâcheuse d'exclure aucun chef-d'œuvre. Alors, pourquoi n'a-t-on pas séparé le bon du mauvais et du médiocre? Pourquoi fournir aux étrangers l'occasion d'affaiblir, par de justes critiques, les éloges qui nous sont dus à tant de titres? A quoi bon étaler aux yeux des véritables connaisseurs cet amas de tableaux, où l'impuissance de créer est tout ce qu'on y découvre? Croit-on satisfaire ainsi les Gérard, les Gros, les Girodet et les gens de mérite, engagés sur leurs traces? Est-ce pour eux un avantage de figurer au Salon, quand le plus mince écolier en surcharge les murs? Au premier abord, ces questions-là paraissent à peu près sans réplique, puisqu'il est évident qu'une commis-

sion, un jury, sont institués pour choisir, et non pour recevoir en masse. Mais différentes considérations puissantes viennent modifier ici, comme ailleurs, la sévérité du principe. La plus forte, l'unique même, prend sa source dans le *genus irritabile* ou la susceptibilité *souffrante*, que madame de Staël attribue aux gens de lettres et aux artistes. Comment un petit nombre d'hommes connus se risquerait-il jamais à froisser tant d'amours-propres ; disons mieux, à menacer tant d'existences ? Ne sait-on pas dans le monde que M. *** travaille pour l'exposition ? N'a-t-il pas cent fois réuni dans son atelier des amis, des protecteurs, des élèves, empressés à lui prédire les plus brillans succès ? Eh bien ! le jour d'ouverture, ce jour tant souhaité, ce jour marqué pour le triomphe de l'artiste, n'arrive que pour éclairer sa défaite. Voyez-le parcourir, à grands pas, le salon d'entrée, le grand salon, les diverses galeries, cherchant en vain le *coin modeste*

où *son tableau doit être relégué ;* voyez-le triste, inquiet, se retirer à l'écart, et d'une main tremblante feuilleter le livret qui ne contient pas son nom ! Le coup est rude, il faut l'avouer, puisqu'il est imprévu, puisqu'il atteint, puisqu'il blesse les deux grands mobiles des actions humaines : l'intérêt et la vanité. On objectera, j'imagine, qu'un mauvais tableau perd plus qu'il ne gagne à la concurrence? Sans aucun doute. L'amère censure, écrite ou parlée, humilie, désole, un suivant d'Apollon. Soit hasard, soit complaisance, pourtant, obtient-il quelques lignes favorables dans une feuille quotidienne, vite il reprend courage, et proclame le rédacteur inconnu l'homme juste, et savant par excellence. Lui seul a droit de parler des beaux-arts, les autres *n'y entendent rien.* Si, d'aventure, aucune voix amie ne se fait entendre, si l'artiste n'attire pas même ce blâme, qui le tue, ses ressources ne sont point encore épuisées ; il en appelle

aux amis, aux protecteurs, aux élèves, au siècle, *voire* à la postérité.

Mais le peintre à qui l'on ferme la porte du Musée perd tout dédommagement réel, et toute illusion possible; Pour lui tout est mort, succès, gloire, crédit. Ce n'est donc pas sans une extrême réserve que les membres du jury se déterminent à jeter la *boule noire*. Choisis dans la classe des artistes, ils pèsent la conséquence d'un refus, et ne le prononcent jamais sans de graves motifs. De cette disposition bienveillante et craintive, il résulte, sans contredit, un inconvénient, beaucoup d'abus : ce qui vicie abonde. Remarquons-le toutefois, un système contraire amènerait l'exclusion d'ouvrages intéressans, et par suite des réclamations aussi justes que multipliées, dont l'effet certain serait d'indisposer le public, toujours enclin à se ranger du parti des faibles, surtout quand ils ont l'apparence du bon droit. Je suis certain qu'un seul tableau rejeté de l'exposition

ferait courir tout Paris, s'il était passable.
Ainsi la rigueur qu'on désire produirait un
bien médiocre, et des inconvéniens multipliés ; il n'en existe point, au contraire, dans
la voie d'indulgence. La première époque
passée, époque où le public est en quelque
sorte obligé de faire l'apprentissage du Salon,
où par conséquent il y a de sa part fatigue et
mauvaise humeur assez naturelle, j'ignore
quel mal si grand peuvent causer d'insignifiantes images? On finit par ne plus les voir,
et tout le monde est content.

Cette année, comme toutes les autres, la
commission d'examen s'est montrée généreuse, facile, pour ne pas tomber volontairement dans l'excès opposé. Elle a bien
agi, car nul peintre, nul statuaire, ne se
plaint, si ce n'est M. J. P. Dupavillon, auteur
d'un tableau d'*Iphigénie*. Une seule réclamation, fût-elle juste, prouverait encore en
faveur du jury, puisque l'exception confirme
la règle ; mais il faut accorder plus de lati-

tude à la plainte. M. J. P. Dupavillon, ayant déduit ses griefs dans une brochure et fait une exposition particulière, je me suis empressé de lire sa brochure et d'aller voir son tableau. Parlons de l'une et de l'autre.

S'il faut en croire les ouï-dire d'un ami de l'auteur d'*Iphigénie*, cet ouvrage n'aurait pas été admis parce qu'il offre des réminiscences de M. David. M. Dupavillon s'empresse d'argumenter sur le mot; il trouve que ses juges lui font presque un éloge en cherchant à le blâmer, car la commission (notez ce point) dit positivement *réminiscences;* elle ne parle pas de *copie*. L'auteur, mécontent, ne va pas jusqu'à supposer que l'expression de *réminiscences* puisse cacher une politesse : il aperçoit une attaque dirigée contre la manière du maître, dont il se glorifie d'être le plus fidèle disciple. Encore un compliment du jury! Qu'a-t-il donc voulu dire par ses réminiscences de David? Ah! s'écrie M. Dupavillon frappé d'un trait de lu-

mière, l'on accuse mon Achille de *ressembler au Romulus!* Répondons à ce reproche. Et l'artiste soutient que cette figure est *justement celle que le grand homme* (M. David) a le plus approuvée sur l'esquisse. Pour ma part, j'admets volontiers le rapport de M. Dupavillon relativement à la décision du maître; mais alors je réponds à mon tour que le maître a vu de travers ou trop légèrement. Serait-ce donc la première fois? car Achille offre des rapports, des *réminiscences* tellement singulières, qu'en voyant la figure de M. Dupavillon, le dernier élève de l'Académie, le plus faible amateur de peinture dira : *C'est le Romulus de M. David.* Il y a plus : pour compléter la ressemblance et fortifier les souvenirs, c'est le même caractère de tête, la même taille, le même âge, le même mouvement du torse; enfin, dans l'œuvre refusée, ainsi qu'à *l'Enlèvement des Sabines*, la vérité, le goût, la pudeur, gémissent encore en voyant un jeune

homme entièrement nu devant des femmes, et cela sans autre nécessité que le caprice du peintre. Or, à part les *réminiscences*, on voit que le jury n'aura pas manqué de trouver *trop absurde* et *trop choquant le tableau d'Iphigénie* pour se croire obligé *d'en ordonner l'exposition*.

Sans doute la grande question des nudités est résolue, mais non pas à la façon de certaines pages de M. David et de son école. On désire maintenant moins d'étalage scientifique et plus de vraisemblance et de modestie dans les œuvres du pinceau. Sous ce rapport, les produits de la statuaire, faussement invoqués comme exemple à suivre, ne sont point imitables en peinture sans les précautions commandées par la différence du travail, de la matière et de l'effet. Il y a toujours, dans le marbre ou dans la pierre, malgré la perfection de l'ouvrage, je ne sais quoi d'inanimé, d'imposant, de rude, qui trahit la main de l'homme et refroidit l'i-

imagination. La toile, au contraire, l'éveille, l'excite par la double magie des formes, des couleurs, par la réunion des personnages, l'aspect des lieux environnans. On n'a pas besoin d'être artiste, ni même connaisseur, pour se rendre à la vérité de ces remarques; il ne faut qu'avoir comparé quelquefois des sensations opposées, des statues et des tableaux.

Que M. Dupavillon cesse d'accuser le jury d'insousciance ou de légèreté. Son unique tort est d'avoir adouci, par des formes honnêtes, le véritable motif de son refus. Ce n'est pas que le tableau d'*Iphigénie* ne présente réellement des réminiscences trop fortes et dans le personnage d'Achille et dans celui d'Agamemnon; ce n'est pas qu'on n'y puisse blâmer avec raison le peu de noblesse et d'élévation de style de la Clytemnestre et de la tendre Iphigénie elle-même; cependant je n'hésite point à le déclarer : dans le Musée, où, d'après M. Dupavillon,

le nu s'étale sous toutes les formes, j'ai cherché vainement un seul tableau qui blessât les regards : il n'y en existe point. Mais comme dessin, comme ensemble et intelligence de la couleur, j'ai trouvé dix compositions devant lesquelles brillerait la page repoussée de l'exposition. Alors pourquoi ne pas admettre mon tableau, me répondra M. Dupavillon? — Pourquoi ! je l'ai dit assez clairement.

N° VI.

MM. Prudhon, Drolling, Dejuinne, Picot, Gassies, Gaillot, Ingres.

Le premier des peintres que je viens d'inscrire n'existe plus, mais il revit dans ses nombreux ouvrages, dont le mérite est principalement la grâce jointe à l'attrait d'un coloris flatteur. Prudhon avait en outre une intelligence particulière pour subordonner le choix de ses compositions à la nature de son talent; de telle sorte que les qualités de l'artiste brillaient du plus vif éclat, tandis que ses défauts, par cette raison, devenaient moins sensibles, et parfois se changeaient en beautés. En voyant Zéphyre se balancer mollement sur l'onde, ou Psyché suspendue dans les airs, peut-on blâmer le vague des formes et l'incertitude des contours? L'imagination, séduite, enflammée par le plaisir des

yeux, chérit un monde imaginaire et l'affranchit volontiers des règles positives qui régissent le nôtre. Ici je parle des sensations de la foule, non du jugement des connaisseurs ; encore pourrai-je dire que ces derniers même, dans l'examen des tableaux de Prudhon, s'arrêtent peu sur la critique et ne tarissent point sur les éloges, tant l'harmonie et la grâce ont d'empire !

De toutes les œuvres de Prudhon, *la Justice et la Vengeance divine poursuivant le Crime* est sans exception le produit le plus extraordinaire d'un pinceau consacré aux scènes tendres et *vaporeuses* de l'amour et de la mythologie. Les efforts seuls que le peintre a dû faire pour changer le cours habituel de ses idées annoncent une persévérance peu commune ; la réussite en expose les résultats glorieux. Bien que la figure du scélérat laisse à désirer plus de profondeur et d'énergie, le mouvement en est juste et senti ; c'est l'image du serpent : il vient de

donner la mort et se replie sur lui-même. Dans le tableau de Prudhon, l'assassin, pressé de fuir, resserre contre lui ses membres ignobles ; il occupe en frémissant un étroit espace. L'auteur, en personnifiant le crime, nous le représente sous les traits de Caracalla ; si ce fut par impuissance de créer une expression assez frappante, il ne pouvait mieux choisir du moins que la ressemblance du monstre le plus féroce qui ait effrayé la terre et souillé le trône. Toutefois, on ne peut qu'admirer la conception des deux êtres moraux, *la Justice et la Vengeance*. L'allégorie, ou le mélange des figures symboliques avec les personnages simples et naturels, a dit un maître, doit être convenable aux sujets qu'on traite, et tous n'en sont pas susceptibles. Elle doit être suffisamment autorisée et employée avec réserve. Il faut que ces figures soient faciles à reconnaître ; que leur intention se découvre aisément ; elles

doivent enfin enrichir la composition et ne pas l'embarrasser.

L'Allégorie habite un palais diaphane.

Ce vers exprime parfaitement l'indispensable condition du genre. Prudhon ne l'a pas méconnue, et peu de tableaux, sous ce rapport, offrent plus de savoir, d'intelligence et de clarté que le sien.

Cependant je cherche en vain à retrouver parmi les productions de l'artiste quelque chose de comparable à son chef-d'œuvre, et pour l'idée mère et pour l'exécution. *Le Christ sur la Croix* est traité sans noblesse comme sans dignité ; tout ce que le faire de Prudhon a d'indécis et d'incorrect, tout ce que sa couleur présente de faux et de conventionnel, sont rassemblés dans cette peinture, dont le grave inconvénient est d'éloigner les souvenirs qu'elle devrait rappeler en foule.

L'Andromaque, du même auteur, nous le rend, à peu de chose près, aux jours de sa renommée. La veuve d'Hector et son fils forment un groupe intéressant, ajusté avec beaucoup de grâce et de goût. Il est fâcheux que le possesseur actuel de l'ouvrage ait cru devoir terminer deux figures laissées imparfaites ; ces figures nuisent à l'ensemble et trahissent les tâtonnemens d'une main plus officieuse qu'exercée (1).

Autant Prudhon penchait vers la mignardise de dessin et de couleur, autant M. Drolling montre de dispositions contraires. Nuls de ses condisciples, de ses rivaux, ne cherchent à réunir au même degré que lui l'étude de l'antique à la continuelle observation de la nature, et si quelquefois la première paraît céder à l'entraînement de la seconde, jamais rien d'ignoble, rien d'exa-

(1) *Le Christ sur la croix* et *l'Andromaque* ont été retirés depuis peu de l'exposition.

géré n'échappe à M. Drolling : la raison et le goût dirigent son pinceau, toujours correct sans froideur. Au premier aspect les ouvrages de ce jeune peintre annoncent qu'il connaît la dignité de son art. Le plus mauvais tour, et peut-être la meilleure leçon qu'on puisse donner à MM. Delacroix et Scheffer, c'est de rapprocher leurs cadres de *la séparation d'Hécube et de Polyxène*. On verrait alors positivement combien ces messieurs de la *nouvelle école* sont loin de comprendre la peinture. Mais, va-t-on me répondre, M. Drolling n'a-t-il point de reproches à essuyer ? Pour l'ensemble de la composition, j'estime qu'on a peu de choses à lui dire ; quant aux personnages, pris individuellement, la critique, j'en conviens, ne se laissera pas facilement désarmer. La pose de la vieille Hécube manque de mesure ; son ajustement est mal ordonné. Ulysse, renommé pour son extrême finesse, ne se décèle en aucune manière aux yeux

Séparation d'Hécube et de Polixène.

du spectateur intéressé à le reconnaître : son extérieur est lourd et commun ; on dirait d'un esclave. Les draperies sont trop massives, et semblent écraser les figures qu'elles entourent. L'objet important, remarquable, c'est la tête virginale de Polyxène où respirent la jeunesse, la fraîcheur et la beauté. On croit l'entendre s'écrier avec une pieuse résignation, comme dans la tragédie d'Euripide : « O lumière ! je puis encore invoquer ton nom ; je ne jouirai plus de ta vue, si ce n'est dans ce moment rapide où je vais me placer entre le glaive et le tombeau d'Achille. »

Cette tête de Polyxène, je me plais à le répéter, fixera sûrement l'attention des juges délicats, sensibles, car *elle donne à penser*, et, dans les beaux-arts, c'est le triomphe le plus difficile, mais le plus doux, le plus complet que doive ambitionner un véritable artiste. *La séparation d'Hécube et de Polyxène* présente encore

une harmonie convenable dans le tout ensemble, et une solidité de tons devenue maintenant assez rare. Parmi nos jeunes faiseurs, *on brosse;* on ne sait pas peindre, on n'observe aucune règle, on ne respecte aucun frein ; et quand, à travers un dévergondage de formes, d'expressions, de couleurs, il arrive par hasard que la nature apparaisse dans un coin du tableau, ce sont des cris d'admiration et des hyperboles à ne point finir. Ceci est comparable aux complimens qu'on fait à certains bavards de société, lorsque, sur vingt impertinences, ils parviennent à placer un bon mot.

Certes, je ne confondrai point M. Dejuinne avec ceux qui risquent toutes les folies pour obtenir un effet juste. L'auteur de *la famille de Priam pleurant la mort d'Hector* ne se permet aucun écart répréhensible ; il connaît la bonne route ; mais, comme tant d'autres depuis Horace, M. Dejuinne s'égare dans les sentiers perdus. Sa composi-

tion n'est pas vicieuse pourtant : Priam, Hécube, accablés de douleur, sont groupés convenablement au chevet du lit funéraire de leur cher Hector. Sur le premier plan, Andromaque évanouie, ayant à ses côtés le jeune Astianax ; plus loin, la famille du héros poussant des cris lugubres ; Pâris qui jure de le venger ; enfin, dans le fond du tableau, des soldats rassemblés tristement sous les antiques voûtes du palais de leurs maîtres : ou je me trompe fort, ou M. Dejuinne est irréprochable quant à la distribution des figures, quant à leurs attitudes ; malheureusement là s'arrête l'éloge et commence le blâme. Voyez quel dessin pauvre, quelle couleur uniforme et terne ! A la vue de tant de personnages héroïques placés dans une situation affreuse, d'où vient que l'œil parcourt indifféremment la toile sans pouvoir s'y fixer ? C'est qu'on ne trouve nulle part l'expression, la poésie réclamée par le sujet ; le peintre ne nous fait rien éprouver,

car il n'a rien senti, du moins il n'a rien su rendre. On voit à Saint-Sulpice un *Saint Fiacre* de M. Dejuinne, tableau bien préférable à celui-ci, particulièrement en ce qui tient à la couleur.

Vous aussi, M. Picot, *conversus es retrorsùm*. Quoi! l'on ne m'induit pas en erreur en mettant sur votre compte ces deux figures blafardes! Quelle est cette femme à peine esquissée entre les bras d'un adolescent? Je me croyais voisin d'Orphée et d'Eurydice, mais la fraîcheur du paysage et le sang qui rougit la tunique de cette jeune beauté m'instruisent que M. Picot a voulu traiter la scène de *Céphale et Procris*..... N'en parlons plus. *La délivrance de saint Pierre*, sous le nom du même peintre, pourrait fournir matière à de moins fâcheuses observations, si le livret n'attribuait à feu Pallière la composition et l'ébauche de ce tableau.

Sainte Marguerite, reine d'Ecosse, lavant les pieds aux pauvres, par M. Gassies,

offre du moins la représentation du sujet sans aucune équivoque. L'action de la sainte joint la noblesse à la simplicité. Les malheureux devant qui la pourpre s'humilie sont dans un état de maigreur conforme à leur situation ; je félicite l'auteur d'avoir évité les formes dégradées, les teintes repoussantes, d'être exact enfin sans trivialité. Qu'il fasse mieux encore, en étudiant la nature sous un meilleur point de vue, et nous aurons dans M. Gassies un peintre distingué, sachant plaire également par le style et par la couleur. Il n'affectionnera plus ces tons noirâtres, ni le moyen factice ridiculisé depuis près de quarante ans, sous le nom de *repoussoir*, car il est bien reconnu que les ombres les plus fortes en obscurité ne doivent pas occuper les devants d'une toile ; au contraire, les ombres des objets qui sont sur le premier plan doivent être tendres et reflétées.

La Clémence de Louis XII, par le même

artiste, ne nécessite aucune observation très-importante ; on s'aperçoit bien que M. Gassies veut changer de système : il recherche l'éclat et perd en harmonie ce qu'il croit gagner en effet. Par exemple, je ne conçois pas des rayons blanchâtres frappant sur un rideau rouge : si la lumière change la couleur propre de l'objet, elle doit toujours en participer. *La Transfiguration*, contre mon attente, surpasse en mérite la *Clémence de Louis XII*. Mais la difficulté ! Le talent et l'imagination reculent devant elle. Raphaël seul pouvait l'aborder et la vaincre.

C'est ici l'occasion de dire un mot en faveur des artistes chargés de peindre divers tableaux d'église. Laissant de côté les critiques plus ennemis de la religion qu'amateurs des beaux-arts, je m'adresse aux gens de bonne foi. Je les prie de juger ces sortes d'ouvrages, abstraction faite de tous souvenirs des grands maîtres. La raison l'exige. La plupart des chefs-d'œuvre qui son parvenus

jusqu'à nous, ont épuisé les scènes principales, et les ont pour ainsi dire consacrées sous des apparences qu'un peintre doit conserver pour se faire comprendre, et qu'il ne peut produire sans avoir l'air de copier. De ces entraves opposées, il ressort nécessairement des tableaux privés de chaleur et d'originalité, sous le rapport artiel ; et pourtant, si ces compositions sont irréprochables comme dessin et comme couleur, si leur sujet ne présente ni ambiguité, ni inconvenance, pourquoi les poursuivre d'injustes comparaisons ? Examinons-les dans un lieu de prières, et nous verrons disparaître la plupart des défauts qui sont en elles et *hors d'elles*, attendu les rapprochemens inévitables dans toute exposition publique.

Guidé par ces considérations, je suis moins choqué de la couleur grisâtre uniformément répandue sur l'une des productions de M. Gaillot, *saint Louis portant la sainte couronne d'épines*. Cette précieuse relique

étant arrivée à Sens, le roi et l'aîné de ses frères, le comte Robert, nu-pieds et en chemise, la prirent sur leurs épaules et la portèrent ainsi à l'église métropolitaine de Saint-Etienne, au milieu du clergé qui vint au devant en procession. L'expression de saint Louis et celle de son frère me semblent bien appropriées à la grande scène que vient admirer un peuple immense. J'aurai le plaisir de ne pas quitter l'auteur sans le féliciter sur les inspirations vraiment angéliques d'un autre tableau destiné à l'ornement d'une chapelle dédiée *aux saints anges et aux trépassés.* Depuis son *Saint Augustin*, placé dans l'église des Petits-Pères, M. Gaillot a fait de grands pas dans le bel art qu'il cultive.

Dans mon dernier article, j'établissais en principe qu'il n'y a pas plus d'avantage pour un artiste à peindre le genre historique avec tous ses développemens accoutumés, qu'à le réduire aux dimensions des tableaux

de chevalet. Chacun suit à cet égard son goût, sa facilité particulière, disais-je encore, et l'étendue n'ajoute rien à la grandeur de l'action représentée ; de même l'exiguité du cadre n'enlève rien à l'effet qu'elle doit produire. Un artiste habile, un homme que j'aime et que j'estime on ne peut davantage, a trouvé de l'erreur dans ma proposition. Je vois à mon tour qu'elle n'est pas complète et laisse désirer un corollaire. Le voici : bien entendu qu'à mérite égal (toutes proportions gardées) le peintre d'histoire en grand l'emportera toujours sur le peintre de genre, par l'importance des travaux, des études, et des difficultés innombrables de l'exécution : en certains cas, ne point exprimer une idée reçue, c'est presque avoir l'air de ne la pas admettre.

Je suis amené par mon *erratum* à jeter un coup d'œil sur les tableaux de M. Ingres, tableaux historiques, s'il en fut, mais dont les héros sont traduits en proportions lilli-

putiennes. M. Ingres est fort estimé des peintres ; il est peu connu du public, entraîné par un mouvement involontaire devant les cadres plus apparens ; je crois donc nécessaire d'avertir nos lecteurs de la capitale qu'on trouve dans le salon carré, en entrant à gauche, *Henri IV jouant avec ses enfans* au moment où l'ambassadeur d'Espagne est admis en sa présence. A l'exception d'une couleur un tant soit peu rougeâtre, et qui domine l'ensemble du tableau, j'y découvre plusieurs qualités louables pour compenser, pour effacer même un seul défaut. L'ambassadeur, pétrifié de ce qu'il aperçoit, n'a pas encore entendu les touchantes paroles du Béarnais : *Monsieur l'ambassadeur, êtes-vous père ?* Le bon prince détourne la tête et va parler, tandis que Marie de Médicis, gracieusement imitée d'après Rubens (*l'accouchement de la reine*), est tout occupée de ses enfans, qui, de leur côté, ne sont point distraits de leurs jeux. Le sérieux de

l'aîné, Louis XIII, annonce le conducteur de cette singulière cavalcade. L'esprit et la finesse de pinceau distinguent les ouvrages de M. Ingres, véritables miniatures à l'huile. On doit signaler de plus une expression très-touchante parmi les personnages qui entourent *François I^{er} recevant les derniers soupirs de Léonard de Vinci*. La pose un peu trop libre du monarque a fait dire aux mauvais plaisans qu'il fallait substituer à l'indication de la notice : François I^{er} *étouffant* Léonard de Vinci. Je crois, en bonne conscience, la chose impossible ; car, au lieu du vieillard agonisant, le spectateur n'aperçoit qu'une statue de plâtre. Mais j'ai parlé des figures environnantes, et c'est dans cette partie qu'on reconnaît un artiste profondément imbu des meilleurs principes touchant la composition, l'arrangement d'une scène historique et la peinture des affections de l'ame.

N° VII.

MM. Ansiaux, Dupré, Beaunier, Pingret, Serrur, Berthon, Lethière, Marigny, Poisson, Roëhn, Heim.

Ordinairement c'est dans l'Ecriture sainte que M. Ansiaux puise les sujets qu'il traite avec le plus d'affection. Cette source a produit bien des chefs-d'œuvre, et je conçois l'attrait qu'elle doit offrir aux artistes. Mais dernièrement j'ai dit, ce me semble, combien de difficultés attendent un peintre en ce genre, où l'innovation reste *incomprise*, tandis que l'imitation prend tous les caractères du plagiat. Pour éviter ces deux écueils dans la *Flagellation de Jésus-Christ*, M. Ansiaux a paru craindre de donner un caractère à ses figures ; elles sont toutes coulées dans le même moule, à peu de différence près ; en un mot, la *Flagellation* est une

production très-faible. L'homme qui lie les mains à notre Seigneur a l'air de remplir sa charge cruelle avec une répugnance qui fait beaucoup d'honneur aux sentimens du peintre, mais fort peu certainement à la peinture. Aucune tête, aucune pose ne convenait moins à un valet de bourreau. N'était-il pas facile de diriger ses bras dont l'action représente une sorte d'effort? Plus pitoyables encore m'apparaissent deux Israélites, le premier menaçant Jésus d'une verge, le second lui montrant la couronne d'épines : là je trouve accumulés froideur, faiblesse, ridicule et puérilité. On voit néanmoins en quelques endroits l'intention de bien faire. Mais qu'est-ce que l'intention sans la réussite? rien ou peu de chose.

Saint Paul à Athènes présente l'assemblage des mêmes défauts. On rappelle ainsi le sujet. Saint Paul, allant à l'aréopage, rencontra sur son chemin un autel sur lequel était écrit : *Au Dieu inconnu*. Cette inscrip-

tion servit de texte à sa harangue, dont l'éloquence fut tellement persuasive que Denis l'aréopagiste et une femme se convertirent à l'instant. Magnifique sujet! Dans l'action de l'apôtre, tout doit fixer l'attention. A défaut de cette parole inspirée qu'on ne peut entendre, l'artiste peut allumer le regard, dessiner hardiment la pose de sa figure; il peut lui donner un caractère *grandiose* qui d'abord le fasse reconnaître. D'un autre côté, la scène change. Il s'agit de rendre l'étonnement de la multitude, et surtout l'enthousiasme des nouveaux convertis; sauf erreur, je n'aperçois rien de semblable dans le *Saint Paul* de M. Ansiaux.

Cet artiste, à l'une des dernières expositions, s'était montré plus avantageusement dans la représentation de *Diane endormie au bord d'un fleuve*. Il y avait de la grâce, du moins, et quelques intentions rendues en la personne de la chaste déesse. Cette année, quelques portraits de M. Ansiaux sont les

seuls avocats de sa palette, qui repousse le genre historique et sévère :

Ne forçons point notre talent.

M. Dupré, bien qu'il soit habitant de Rome, n'a rien à *forcer* sous ce rapport. La grande page, fruit de ses méditations, que la Notice annonce pour être *Camille chassant les Gaulois* de la ville éternelle, me conduit à cette question : Que font nos pensionnaires sur le sol classique des beaux-arts? Est-il possible qu'un thème si riche en intérêt, en mouvement dramatique, ne se sente pas même de l'inspiration locale? Où sommes-nous? A Rome ou à Vaugirard? Au milieu d'un peuple énergique et de ses farouches oppresseurs, ou parmi les figurans de l'Ambigu-Comique? Il suffit, pour juger cette composition malheureuse, de se rappeler la réponse mémorable de Camille : « Remportez cet or dans le Capitole ; et

vous, Gaulois, retirez-vous avec vos poids et vos balances : ce n'est qu'avec du fer que les Romains doivent recouvrer leur pays. » Il suffit de sentir la valeur de ces belles paroles pour se convaincre que l'artiste ne s'en est pas inquiété. Le fier dictateur ne prononce pas une syllabe de ce que je viens de rapporter ; uniquement occupé de faire le *matamore*, on croirait qu'il va boxer avec Brennus. Certes, à défaut d'expression dans les figures, le champ de cette vaste toile pouvait s'embellir de détails intéressans ; une vue de la capitale de toutes les nations, où il ne reste plus que des ruines en place des monumens qui naguère en attestaient la richesse et la gloire, était sans doute intimement liée à la scène choisie. Eh bien ! non ; rien de tout cela. Le fond est aussi dépourvu d'intelligence que le premier plan. *Malheur aux vaincus!* s'écriait Brennus en jetant son glaive dans la balance. Je ne puis m'empêcher de dire à mon tour :

Malheur à M. Dupré ! S'il se croit au bout de ses peines, *je l'irai dire à Rome*.

M. Beaunier, lui, nous dispensera d'un aussi long voyage ; c'est dans l'une de nos plus anciennes provinces qu'arrosent deux fleuves majestueux, à Lyon enfin, que cet artiste respire, et s'imagine bonnement faire de la peinture historique. Examinons sa manière de préluder à de si dignes travaux. Il ouvre l'histoire de France de Villaret (que personne ne lit), et s'arrête à certain fait dont notre Duguesclin est le héros, espérant, M. Beaunier, qu'en cette occurrence Clio daignerait le soutenir à l'insu d'Apollon. Espoir *fallacieux!* ardeur indiscrète ! Jugeons-en par l'anecdote que ses pinceaux ont enluminée ; ce sera toujours un dédommagement. Duguesclin était bassement accusé par un courtisan d'entretenir de coupables intelligences avec le duc de Bretagne. Le roi écrivit des reproches à Duguesclin, qui sur-le-champ renvoya son épée de connétable,

et quitta l'armée. Bientôt Charles, désabusé, dépêcha les ducs de Bourbon et d'Anjou, ses frères, auprès du guerrier célèbre, pour lui transmettre les regrets de son souverain et la précédente marque de sa haute dignité. Duguesclin persista long-tems dans le dessein de quitter le service, et finit par reprendre l'épée avec une respectueuse sensibilité.

Le peintre, je veux dire M. Beaunier, n'a point choisi le moment de la *respectueuse sensibilité*, mais celui qui précède. M. Beaunier pouvait seul dans le monde imaginer un Duguesclin de cette forme-là; c'est une justice à lui rendre. Le duc de Bourbon mérite aussi d'être signalé : jamais conciliateur n'a porté visage si menaçant ; rien de plus notable dans le genre bouffon que la pose de ce personnage, campé sur deux jambes longues et maigres : il tomberait à coup sûr, *n'était* le duc d'Anjou, dont l'office consiste à faire pilier, car son air taciturne et maus-

sade ne permet pas de supposer à cette figure une autre destination. Ah! M. Beaunier, soyez plutôt... tout ce que vous pourrez ; peintre, c'est différent. Nous vous demandons grâce.

Délassons-nous de tant d'extravagances. Je m'approche d'un joli tableau de M. Pingret. Qu'en vont penser les censeurs libéraux ? C'est un fait relatif à Louis XIV, *despote intraitable*, admettant Molière à l'honneur de déjeuner avec lui. Comme tous les flatteurs sont interdits : « Vous me voyez, » leur dit le roi, occupé de faire manger » Molière, que mes valets de chambre ne » trouvent pas d'assez bonne compagnie » pour eux. » Bravo! M. Pingret! Le public vous néglige, dit-on : n'en croyez rien, car vous avez deux moyens infaillibles de l'attirer : le choix du sujet et le talent qui l'a mis en œuvre avec beaucoup de finesse et de convenance.

Un autre tableau, qui couvre plus d'espace, paraît avoir été négligé par la foule.

Je veux parler du *Camoëns*, de M. Serrur. L'auteur de *la Lusiade*, retournant à Goa, fait naufrage sur les côtes de la Chine. Oubliant alors tous les chagrins de l'exil, Camoëns ne tremble que pour son immortel ouvrage. Le poète portugais est représenté embrassant une roche avec transport, et rendant grâces au ciel. A côté de l'exagération qu'on reproche, non sans motif, à cette figure agenouillée, il faut distinguer une tête assez belle, et des effets de naufrage habilement retracés. Je ne voudrais point apercevoir les deux pieds du malheureux que les vagues engloutissent ; d'abord parce qu'ils manquent de correction pour le trait, ensuite parce qu'ils divisent l'attention réclamée tout entière par Camoëns. Blâmons encore l'emploi de teintes où le noir prédomine, et la critique sera forcée d'admettre, en compensation de ses rigueurs salutaires, un bulletin de mention fort honorable.

M. Berthon, après avoir reçu le sien dans

une relation précédente, mérite de nouveaux complimens, par un ouvrage digne de ceux qui l'ont précédé. Je veux désigner la nymphe *Echo* :

> Dans l'âge de l'amour, elle avait un cœur tendre ;
> Mais d'avoir trop parlé n'ayant pu se défendre,
> Sa voix, comme aujourd'hui, déjà ne rendait plus
> Que les derniers des mots qu'elle avait entendus.

Cruelle punition de sa complaisance pour le seigneur Jupiter, punition que l'indifférence de Narcisse pouvait seule aggraver. M. Berthon s'est imposé la tâche de nous montrer la jeune indiscrète au moment où, victime d'un amour dédaigné, son corps délicat, aérien, va se changer en un sauvage et dur rocher. Déjà la métamorphose commence. Echo *sèche de douleur* sans pour cela cesser d'être belle encore. Un Narcisse, décoloré, que la nymphe caresse avec un reste d'amour, présage le destin dont elle est menacée. Dans cet emblème ingénieux

on reconnaît le tact et la finesse de l'auteur d'*Angélique et Médor*.

Mais on cherche en vain M. Lethière et quelques souvenirs du crayon vigoureux qui dessina l'une des plus *grandes machines* de l'école française : *le Supplice des fils de Brutus*. Des personnes amies voudraient préserver de la critique *la Fondation du collége de France par François I*er, en disant que c'est un ouvrage *de commande*; mauvaise excuse dont le public et la postérité ne tiennent jamais compte. Un peintre serait-il donc un artisan vulgaire qui livre sa marchandise à tout prix, et peut y mettre le plus ou le moins *ad libitum?* ou, semblable à certain acteur sifflé, ne voudrait-il pas donner pour cinquante louis un talent de mille écus? Supposition ridicule ou mauvaise plaisanterie. Je me forme une idée plus noble, et je crois plus juste aussi de nos peintres, comme de leurs travaux. Quelles que soient les conditions pécuniaires par eux

consenties, quel que puisse être le sujet dont ils se chargent, les artistes n'ont pas deux manières. Constamment ils cherchent à bien faire par honneur et par intérêt : s'ils font mal, c'est à coup sûr qu'ils se sont trompés, ou que leur génie a perdu son ancienne vigueur. Cette cause inhérente à la nature humaine, et qui doit nous vaincre tous un jour, cette cause est la seule que je veuille reconnaître, en confessant l'infériorité de notre auteur. Le secrétaire, qui présente la plume à François I*er*, est d'une roideur peu commune à la cour. Marot, Léonard de Vinci ne se tirent de la foule qui les presse par aucun trait caractérisque ; l'occasion était si belle *d'idéaliser* leur ressemblance, ainsi que l'a fait savamment M. Gérard dans son beau tableau de Philippe V. Quelques personnages pourtant sont jetés avec art et bien dessinés ; le tout ensemble est d'un froid glacial. Mais l'âge augmentant les défauts de M. Lethière, nous gémissons de ce co-

loris terne et grisâtre, aujourd'hui plus fortement prononcé qu'autrefois. Les teintes heurtées, les ombres lourdes et mal distribuées, sont devenues désormais la manière de l'artiste.

Non loin de M. Lethière, dans une direction plus élevée, je découvre une *descente de croix*, ouvrage de M. Marigny. Exécution large, effets piquans du *clair-obscur*, voilà ce qu'au premier abord ce tableau présente : on s'écrie...; un peu d'attention dissipe la surprise des sens ; le *trompe-l'œil* apparaît, et le chef-d'œuvre s'évanouit. Combiner bizarrement des couleurs sur une toile est une opération qui ne ressemble pas plus à la peinture que le jargon des *romantiques* ne ressemble aux vers de Racine, à la prose de Fénélon, c'est-à-dire à la langue française. Si vous ne pouvez lutter avec les grands maîtres sans un désavantage trop prononcé, peintres, cherchez du moins le naturel qui préserve des innovations dangereuses, des

imitations maladroites ou puériles. Autre grief : M. Marigny non-seulement est faux de couleur, mais il montre dans sa manœuvre je ne sais quoi de méticuleux qui fait peine. Cet artiste aura bien de la peine à produire ce qu'en terme d'élèves on appelle un morceau *tapé*.

A fortiori, l'auteur de *la Résurrection de la fille de Jaïre*, sous le n° 1367 (M. Poisson). Avec la meilleure volonté du monde, je ne blâme ni ne loue ; je m'éloigne.

Qu'est-ce qu'un corps livide en partie recouvert de peau, vers lequel approche un homme affublé du costume oriental ? c'est tout uniment *le Retour de l'enfant prodigue*, à la façon de M. Roehn. Promenons-nous, la veine est mauvaise.

A la vue de tant d'essais malheureux, l'humeur fait place à l'inquiétude, et je me demande ce que deviendront les familles dont l'existence tout entière repose peut-être sur le placement de ces productions

sans génie ? *Messieurs, messieurs, de la douceur ! disait Chardin. Entre tous les tableaux qui sont ici, cherchez le plus faible; et sachez que deux mille malheureux, désespérant de faire aussi mal, ont brisé le pinceau entre leurs dents.* Je l'avoue, cette considération morale me touche, me pénètre; cependant songeons aux conséquences, et craignons que notre *douceur* ne devienne de la cruauté. Parmi les exposans, combien n'en est-il pas qui prennent pour une vocation véritable un goût timide et superficiel ? Ménager leur amour-propre, s'ils sont à l'entrée de la carrière, c'est presque les y pousser malgré soi; quant aux autres, je les divise en deux classes. Celle-ci comprend les hommes d'un âge mûr : celle-là se compose entièrement de vieillards. Pour les premiers, je tiens que des vérités sévères leur sont encore utiles, soit qu'ils se corrigent de leurs défauts, soit qu'enfin n'y pouvant réussir, ils aient le courage de des-

cendre de l'histoire au portrait, du portrait à la copie de tableaux connus, à la peinture sur porcelaine, etc. *Tel brille au second rang qui s'éclipse au premier.* Selon moi, la vieillesse aurait seule des droits à l'indulgence, même à la flatterie. Ménager l'artiste que ses facultés abandonnent, c'est en même tems honorer l'art et payer sa dette à l'humanité. Je crois superflu d'ajouter qu'en aucun cas les personnalités ne sont permises. Pour ma part, je repousse de telles armes, et déclare qu'il m'est beaucoup plus doux de distribuer des louanges que des avertissemens fâcheux.

Un peintre habile va me délivrer de cette partie rigoureuse de mon ministère. D'un coup d'œil je reconnais *l'Influence secrète ;* plus je regarde, plus je suis satisfait. Josèphe, dans son histoire des juifs, a tracé l'action cruelle, sujet de la vaste composition de M. Heim : « Sur la foi des faux prophètes, un nombre considérable d'hom-

mes, de femmes et d'enfans s'étaient réfugiés dans une des cours du temple de Jérusalem, croyant être épargnés ; mais ils furent tous massacrés par les Romains. »

Tous les ouvrages de M. Heim portent le cachet de la méditation ; il sait choisir un sujet et le développer dans le genre convenable ; tantôt distingué par la grâce, l'expression et l'harmonie du pinceau, comme dans *Sainte Adélaïde*; tantôt faisant preuve de force, de chaleur et d'imagination, comme dans *le Massacre des juifs*, tableau qui doit compter parmi les meilleures pages du Salon de 1824.

N° VIII.

Exposition des Produits des Manufactures royales.

La foule se porte toujours avec un nouvel intérêt à l'exposition des manufactures royales. Il aime à retrouver les beaux-arts dans leur application à des objets tout à la fois de luxe et d'utilité publique.

Sous ce rapport, la manufacture de *Sèvres* doit être conservée au premier rang qu'elle a toujours mérité par ses continuels efforts, si productifs en travaux précieux. On remarque cette année un grand vase, dit *Médicis*, fond d'or, avec ornemens en camée, digne des plus sincères éloges pour la beauté des ornemens et la richesse des accessoires, mais dont la valeur augmente singulièrement, grâce au talent de M. Leguay. Ce peintre a garni les contours du vase, déjà magnifique, d'une

composition fort gracieuse : *Le combat des nymphes de Diane et des Amours.* Contre l'ordinaire, les Amours sont vaincus et conduits devant la divine chasseresse, peu disposée à les renvoyer absous. Le contraste de la colère des nymphes et de la douleur des petits prisonniers produit une scène tout-à-fait agréable. Comme j'ai loué sans restriction les ornemens et ajustemens divers du vase *Médicis*, je me hâte de nommer MM. Leloy pour la composition et M. Huart pour la mise en œuvre.

Un autre vase long, imité de l'étrusque, fond bleu lapis, ornemens en or, monture et garniture en bronze, fait le plus grand honneur au pinceau de madame Brison. Cette dame a reproduit l'un des meilleurs tableaux de M. Laurent : une religieuse, amie de la mère de Duguesclin, lui prédit que cet enfant si turbulent relèvera bien haut la gloire de sa famille.

On s'arrête avec plaisir devant un tableau

de circonstance qui embellit un vase dit *coupe B*, fond violet, ornement en or peint. Il s'agit du moment où S. M. le roi Charles X recevant, le 17 septembre 1824, les hommages des premiers corps de l'état, exprime l'intention de suivre dans son gouvernement les mêmes principes que le feu roi son auguste frère. La composition et l'exécution de ce tableau vraiment national appartiennent à M. de Vely.

Mais si la manufacture de Sèvres n'a point d'égale pour la finesse de la matière et le bon goût qui la décore, on doit la citer avant tout, à cause des artistes recommandables, *uniquement peintres*, qu'elle renferme dans son sein. Madame Jaquotot, connue par diverses productions du premier ordre, vient de se placer plus haut encore dans l'estime des connaisseurs par sa copie du tableau de M. le baron Gérard, *Psyché et l'Amour*. « Cette pratique de *copier*, dit le savant M. Levesque, nécessaire aux commençans,

ne doit pas être long-tems continuée. On risque de se fatiguer à copier servilement les ouvrages des autres. L'ennui seul que cause cet exercice peut dégoûter de l'art. On peut aussi contracter l'habitude de ne voir la nature qu'avec les yeux des autres, et de ne l'imiter, en quelque sorte, qu'avec un pinceau d'emprunt. Il est à craindre enfin qu'on ne parvienne pas à s'approprier les beautés des modèles qu'on copie, mais qu'on prenne leurs défauts, et même qu'on les exagère. D'ailleurs, il n'est aucun chef-d'œuvre qui, dans certaines parties, n'offre ce qu'on peut appeler les *lieux communs de l'art*, et l'étudiant en tirerait peu d'instruction. Il est d'autres parties qui sont faibles et défectueuses, qui tiennent à la manière propre de l'artiste, et non pas de prendre pour exemple un bel ouvrage ; il faut en choisir les belles parties. »

Cette doctrine, que M. Levesque emprunte aux conférences du peintre anglais Reynolds,

me paraît susceptible de réfutation en plus d'un endroit. D'abord il avance que l'on copiera *servilement*, que l'on ne verra plus que par les yeux des autres, qu'on prendra *tous les défauts* des modèles sans acquérir la moindre des beautés qui les caractérisent ; mais les deux Aristarques ne parlent point de ces copies faites avec goût, avec intelligence, conséquemment avec plaisir, par des artistes supérieurs, habiles au contraire à dissimuler des défauts, à relever des parties brillantes, surtout à voir la nature que, loin d'oublier, ils invoquent et consultent sans cesse ; de ces artistes enfin plus *traducteurs* que copistes, et dont les ouvrages doubleront un jour nos chefs-d'œuvre. Certes, ce n'est pas dans un tableau de M. Gérard qu'on peut avoir la tâche de corriger ; c'est bien assez du soin d'en reproduire exactement la science, la grâce et la finesse. Félicitons madame Jaquotot de n'être point restée au dessous de son modèle, et de nous l'avoir

rendu fidèlement, trait pour trait, sur une matière solide et plus en état que la toile de lutter contre les outrages du tems.

Une véritable acquisition bien chère à tous les amis de la peinture, c'est la copie du tableau de Raphaël, dit *la Madone du grand-duc*, faite à Florence d'après l'original, par M. Constantin. La Notice nous apprend que ce tableau du maître est peu connu, par la raison qu'il n'a jamais quitté les appartemens intérieurs du grand-duc Ferdinand. Ce prince *l'emportait même avec lui* dans ses voyages ; c'est par une faveur spéciale pour la manufacture du roi de France et pour l'artiste qui y est attaché, que S. A. I. a permis à M. Constantin de la copier sur porcelaine.

Des pendules de différens styles, ornées de peintures allégoriques d'un bon choix; des services d'un luxe et d'une forme exquises, qui représentent soit les roses de M. Redouté, soit des sculptures, des vues et des portraits de personnages célèbres, complè-

tent l'exposition de la manufacture royale de Sèvres, parfaitement dirigée par M. Brongniart.

Les *Gobelins* marchent aussi à grands pas dans la route des progrès. On a de la peine à s'imaginer comment un morceau de tapisserie peut produire l'illusion d'un tableau d'histoire. En effet, il nous semble retrouver *le saint Etienne prêchant l'évangile*, de M. Abel Pujol. On cherche en vain la trace du *mécanisme* et la routine de l'ouvrier; soins superflus : rien que les procédés de l'art de peindre viennent frapper les yeux; il y a du mouvement, de la vie, des couleurs nuancées à l'infini comme elles pourraient l'être, avec le secours du pinceau, dirigé par une main savante.

Les mêmes réflexions s'appliquent à *la Conversion de saint Paul*, un des meilleurs ouvrages de M. Franque, ainsi qu'au *Pierre-le-Grand* de M. Steuben, jeune artiste, qui se distingue à l'exposition actuelle par *le*

Serment des trois Suisses, tableau dont la parfaite harmonie est la moindre de toutes les qualités. L'étonnement redouble encore lorsque l'on fixe *le saint Bruno* enlevé au ciel (d'après Lesueur). Tout autre part qu'aux galeries du Louvre, on croirait se trouver en présence de l'original.

Les *tapisseries de Beauvais* offrent diverses pièces d'ameublement de la plus grande beauté, de même qu'aux années précédentes.

Peut-être pourrait-on faire quelques critiques de détails à la manufacture de *la Savonnerie*, qui, du reste, n'a exposé que deux tapis destinés, l'un à S. A. R. MADAME, duchesse de Berri, l'autre au conseil d'état. Toutefois, il est juste de dire que ce dernier tapis est d'une grande beauté d'exécution.

N° IX.

Œuvres des Dames peintres.

A aucune époque la France n'a compté un si grand nombre de dames artistes que de nos jours. Cette aptitude de la part du beau sexe aux exercices qu'exigent les arts et les sciences a dû plus d'une fois étonner l'orgueil masculin, et ce n'est point en effet sans un injuste mécontentement que quelques hommes, jaloux de leur prééminence intellectuelle, ont vu la frivolité du boudoir échangée contre les graves méditations de l'atelier ou du cabinet. Contraire en apparence aux goûts et à l'engouement des dames françaises, cette application sérieuse n'a cependant pas éloigné d'elles ces grâces légères, cette élégance de mœurs, cette amabilité, leur plus brillant apanage. La même

main qui, d'un pinceau hardi, vient d'animer la toile, de tirer de la harpe de savans et mélodieux accords, de tracer une épître ou de répandre un vif et brûlant intérêt dans la composition d'un roman, sait aussi, avec un égal succès, façonner le colifichet du matin ou la parure du soir au gré de la mode nouvelle. C'est donc, je le répète, un mécontentement injuste, et je me garde bien de le partager. Boileau et Molière eux-mêmes ont blâmé dans les femmes seulement les travers contre lesquels l'amour des arts est un véritable antidote, et je suis persuadé que n'ayant à poursuivre ni le *précieux*, ni le *pédantisme*, les deux graves censeurs constateraient aujourd'hui par des éloges l'utilité un peu amère de leurs critiques.

Sous un autre point de vue, le changement notable survenu dans les habitudes des dames est bien digne de notre attention. Une révolution longue et désastreuse a frappé de

ses suites funestes toutes les classes de la société ; des infortunes diverses ont pénétré dans le sein des familles, et y ont laissé des traces profondes : d'impérieux besoins ont pu dès lors révéler le prix des talens, et plus d'une femme a fait un usage utile de ceux qu'une éducation brillante avait destinés à ses plaisirs. Parmi ces talens, la peinture est, sans contredit, celui dont l'emploi offre aux dames le moins d'inconvéniens. Son exercice sédentaire s'allie volontiers à tous les soins intérieurs du ménage, ou du moins s'y conforme plus qu'aucun autre, et la gloire ou les fruits qu'il procure peuvent n'être point acquis aux dépens des devoirs de mère et d'épouse. Aux causes qui ont déterminé un si grand nombre de dames à la culture des beaux-arts, ajoutons le souvenir du passé que ne peuvent entièrement bannir et le bonheur présent, et les espérances que l'avenir nous promet.

Encore une fois, quels que soient vos

motifs, je ne vous blâme nullement, mesdames, de vos efforts continuels pour gagner du terrain sur notre domaine : c'est une fort aimable concurrence, et qui n'est de nature à nous faire éprouver aucune appréhension légitime. Mesdames, soyez les bien-venues ; les Muses sont de votre sexe, il est bien juste que vous ayez part à leurs inspirations ; peut-être même obtiendrez-vous bientôt des titres particuliers aux faveurs des doctes immortelles. En attendant, parcourez concurremment avec nous la noble carrière des Raphaël, des Rubens, des Gérard Dow. Quant à moi, partout où je rencontrerai une palme à cueillir, permettez-moi d'en orner votre tête.

Madame Hersent et madame Haudebourt-Lescot sont les David et les Gérard de leur sexe. En rendant compte du tableau où la première de ces dames a représenté *Louis XIV à ses derniers momens*, je me suis attaché à l'analyse de toutes les beautés qui constituent le mérite de cet ouvrage, et

je crois aujourd'hui pouvoir me borner à mentionner ici un éloge que j'ai fait en conscience et de grand cœur. Madame Haudebourt, beaucoup plus célèbre sous le nom de mademoiselle Lescot, n'a que le second rang parmi les dames peintres ; mais elle y brille par le nombre des tableaux et le choix agréable des sujets. Madame Haudebourt a, selon sa coutume, orné le Salon de plusieurs ouvrages remarquables. L'*Avis au Lecteur*, tiré du roman de Gil-Blas, *la jeune Malade. la Servante grondée, le Brocanteur, le Concert, le Juif*, sont de fort jolies productions. Il est difficile de communiquer ses idées à la toile avec plus de grâce et d'esprit que ne le fait madame Haudebourt. Jadis mademoiselle Lescot annonça plus d'ambition, et le grandiose des formes a souvent échauffé son génie. *Le Nu*, cet écueil redoutable des études les plus longues et les plus solidement réfléchies, a trouvé plus d'une fois sous son pinceau fier et

hardi toute la vérité de la nature. Avec le tems, les goûts de cette dame ont pris une autre direction : elle s'est intéressée à d'autres objets, et sa facilité a su également y apposer le cachet d'une supériorité réelle. Je l'en félicite de bon cœur, et j'avoue que l'énergie et la beauté mâle des proportions académiques ne donnaient pas autrefois à ses tableaux autant de prix et d'attraits que la fraîcheur de pensée et la grâce d'exécution qui caractérisent sa manière actuelle.

Rien, par exemple, de plus délicieux que *la jeune Fille consultant une fleur; la Dot, le Père jouant aux cartes avec ses enfans, la Paysanne, le Capucin*, etc., offrent aussi dans leurs moindres détails des traces du soin et du talent avec lesquels ils ont été traités. La composition et le faire s'y soutiennent réciproquement par la justesse de l'un et le fini de l'autre, et il est impossible de désarmer la critique par des procédés plus sûrs et plus ingénieux.

Madame Servières a des titres presque également célèbres ; aussi l'émulation n'en a pas moins aussi chez elle beaucoup d'activité, d'ardeur, et le sujet tiré du quatrième acte d'*Othello*, de Shakespeare, me semble encore devoir ajouter à sa réputation. Cette dame se plaît à répandre sur sa composition un intérêt doux et attendrissant. Une scène où le pathétique ne domine pas ne peut être digne du choix de madame Servières. Madame Haudebourt, au contraire, est plus près de la nature vraie, simple, naïve, sans voile, telle que le ciel l'a faite; madame Servières s'attache de préférence à cette nature cultivée, à cette nature de convention, résultat des mœurs et des usages. *Valentine de Milan*, *le Baiser de Marguerite d'Ecosse*, *Maleck-Adhell*, donnent à ma pensée, pour ceux qui voudront y réfléchir, tous les développemens propres à la rendre intelligible. Madame Servières dessine avec élégance et correction, et ces avantages m'ont paru

très-marqués dans la figure de *Desdemona*. L'artiste a saisi le moment où, agitée de noirs pressentimens, Desdemona s'est assise auprès du balcon ; elle chante, en s'accompagnant sur son luth, la romance du *Saule*. Ce moment est très-bien rendu, et il n'était pas dépourvu de difficultés. On s'aperçoit aisément que de tels sujets sympathisent avec l'ame de l'auteur.

Un trait de la fable, peint par madame Guimar, lui avait été rappelé par ces vers de M. Casimir Delavigne ;

> O mon fils! il n'est plus d'espoir!
> Déjà le gouffre nous dévore :
> Sur mon sein je te presse encore,
> Mais je ne dois plus te revoir.

Ces vers ainsi isolés ne disent absolument rien ; aussi nous empressons-nous d'ajouter qu'il s'agit de Danaé exposée sur les flots avec son fils Persée.

Mademoiselle Lebrun n'a rien emprunté

à M. Delavigne ; elle n'en a pas moins mis beaucoup d'intelligence dans la disposition de ses personnages. Son Louis XIV et sa jeune fille ont toute la grâce et toute la galanterie que le sujet pouvait comporter.

Mademoiselle Adèle Laugier a également imaginé un de ces groupes pour lesquels l'émotion des sens prête un grand secours à l'artiste : c'est *Sapho consolée par sa mère*, au moment où la brûlante Lesbienne vient de soupirer sa dernière élégie. La manière de mademoiselle Laugier laisse à désirer sous le rapport de l'art ; mais on voit que, dans son travail, cette demoiselle ne s'est proposé qu'un succès de sentiment, et elle y a réussi.

Mademoiselle Delaval a fait une Vierge.

Madame Demeray, en traitant un sujet semblable, n'y a pas mis autant de vérité ; mais, à propos, j'oubliais un autre tableau de mademoiselle Delaval qui mérite quelque attention. En voici le sujet : Madame Eli-

sabeth avait fait venir dans sa maison de Montreuil une jeune paysanne de Fribourg pour soigner des vaches et en distribuer le lait aux orphelins. S'apercevant un jour que la petite montagnarde était triste, elle voulut connaître le motif de son chagrin, et elle apprit qu'elle aimait lorsqu'on la fit partir pour la France. Madame Elisabeth fait venir l'amant de la jeune laitière, les garde tous deux à son service et les marie. Ce trait de bonté de l'une des meilleures princesses que la France ait eues, conserve dans le tableau tout ce qu'il a d'attendrissant par l'expression vive et vraie que l'artiste a su lui donner.

Deux jeunes femmes dans la boutique d'un pâtissier ont fourni un sujet à madame Dabot; mais pourquoi a-t-elle placé tant d'affectation dans les yeux et dans les mouvemens des deux femmes? Il faut garder ces têtes et ces airs voluptueux pour de meilleures occasions.

Fleurette et Henri à la fontaine de la

Garenne et *la Veuve du Vendéen* font honneur au pinceau de mademoiselle Lafont.

Madame Sauvageot, déjà connue avantageusement, a été tentée par l'intéressante élégie de M. Soumet. Cette dame a tâché d'en reproduire le pathétique par les moyens de son art ; elle a choisi le moment où la jeune fille s'écrie :

> Adieu ! ma mère ; je t'attends
> Sur la pierre où tu m'as laissée.

Mais, sauf quelques beautés de détail, le but du peintre n'est pas atteint, l'ame n'est point émue. Décidément, il n'y a dans *la Pauvre fille* ni l'étoffe d'un drame, ni celle d'un tableau.

Une jolie vue du château de Fontainebleau est gâtée par l'épisode de l'assassinat de Monaldeschi. Je n'aurais voulu là ni du grand-écuyer, ni de la *reine Christine*. Un autre petit tableau, représentant une scène du roman de *Gil-Blas*, prouve que madame

Grand-Pierre peut abandonner sans regret les scènes tragiques pour s'attacher au genre tempéré.

Madame Clerget, mesdemoiselles Hadin et d'Esmenard sont assez heureuses quant au choix de leurs scènes pittoresques ; mais il faut, s'il est possible, joindre à cet avantage le mérite de l'exécution. Je suis peu satisfait de *saint Antoine de Padoue.* Pour mademoiselle d'Esmenard, qui porte un nom tout illustre, je remarque avec plaisir son zèle pour en soutenir l'éclat ; mais ce nom lui impose des obligations qu'elle finira sans doute par acquitter à son tour.

Quatre sujets tirés de *Gusman d'Alfarache* recommandent à notre attention mademoiselle d'Hervilly.

Fonts baptismaux de la métropole d'Aix, faisant autrefois partie du temple de Diane. Ce tableau est de mademoiselle Juramy.

Clémence Isaure et Hautrec. Voilà encore une pensée charmante, un de ces sujets

qu'une dame doit traiter avec une sorte de vocation. Mais mademoiselle Henry ne me semble pas avoir mis son amant à genoux dans les règles sévères du dessin. Cependant je doute qu'à cet égard il ait pu lui être difficile de se procurer un modèle. Je lui citerai mademoiselle Pagères, à qui de fidèles souvenirs ou quelques circonstances favorables ont permis de s'acquitter de ses devoirs d'artiste d'une manière distinguée. Son *Aurélien* a une pose très-naturelle.

L'Intérieur, de madame Pagnierre, et *les deux Marchandes*, de mademoiselle Legrand, sont trois productions très-faibles ; toutefois, en certaines parties, quelques incidens à effet annoncent de l'imagination.

Madame Mutel a copié deux tableaux de M. Horace Vernet avec fidélité : c'est toujours un mérite.

La Convalescente au bain, de mademoiselle Laurent, me paraît bien faite et bien jolie. Ses maux sans doute ne sont pas graves,

et mademoiselle Laurent a voulu nous avertir que la belle n'en mourrait pas.

Je voudrais bien qu'il en fût de même de cette pauvre mère Ideberge que madame Thurot nous représente bénissant *sainte Gertrude*, sa fille. Je vois là tous les symptômes d'une maladie longue et douloureuse; j'entends les dernières paroles d'une agonisante. Madame Thurot a su communiquer à la toile l'onction dont son ame était pénétrée.

Une distribution de prix, par madame Rumilly; une *Glaneuse*, par madame Royassez de Valcourt; et une *Fileuse*, par mademoiselle Penavèze, m'ont paru trois tableaux bien peints et bien dessinés.

J'en veux beaucoup à mademoiselle Ribaut pour n'avoir pas choisi dans la vie de Racine une anecdote plus favorable à la peinture que celle où ce grand poète joue *à la Procession avec ses Enfans*. Je lui propose de traiter celle-ci pour le Salon de 1826 : Un

jour Racine revenait de Versailles pour dîner avec sa famille ; un écuyer de M. le duc vint l'avertir que ce prince l'attendait à l'hôtel de Condé. « Je n'aurai pas l'honneur d'y aller, répondit-il ; il y a plus de huit jours que je n'ai vu ma femme et mes enfans ; ils se font fête de manger avec moi une très-belle carpe, je ne puis me dispenser de dîner avec eux. » L'écuyer lui représente que M. le duc sera mortifié de ce refus, parce qu'il a chez lui une très-brillante compagnie. Racine alors fait apporter la carpe, qui était effectivement superbe : *Jugez-vous même*, lui dit-il, *si je puis me dispenser de dîner avec mes pauvres enfans qui ont voulu me régaler aujourd'hui, et qui n'auraient plus de plaisir s'ils mangeaient ce plat sans moi. Je vous prie de faire valoir cette raison auprès de S. A. S.*

Mademoiselle Volpelière soutient dignement sa renommée.

Je voulais d'abord m'abstenir de parler de madame Cornillac et de mademoiselle

Emilie Bès. Mais, toute réflexion faite, après avoir vu *la Sainte Famille* et *Henri et Fleurette revenant de la fontaine*, je reconnais qu'elles méritent des encouragemens ; plusieurs parties de ces deux tableaux sont bien traitées.

Van-Spadonenck, sur la tombe duquel nous devons jeter en passant quelques fleurs, n'a laissé aucun héritier digne de lui. Parmi les *guirlandes*, les *vases* et les *corbeilles* exposés cette année, il en est bien peu à qui Flore ait prodigué ses véritables couleurs et ses formes gracieuses : néanmoins si j'avais une préférence à donner, je la réserverais à mademoiselle Mélanie Cormoléra, dont la *pensée* et les *myrtes* sont d'une vérité presque matérielle ; ses fruits sont également très-beaux, et produisent toute l'illusion désirable.

L'inattention dont je suis coupable à l'égard des *Fleurs* d'un grand nombre d'autres demoiselles, n'annoncent nullement le peu

de cas que j'en fais, mais uniquement l'obligation de reprendre la nomenclature de travaux d'un mérite plus élevé.

Par exemple, un petit tableau de mademoiselle Revèse renferme une idée noble et belle : cette demoiselle est dans la bonne voie.

Mademoiselle Gerono donne aussi de grandes espérances.

Je crois devoir rendre le même hommage aux efforts de mademoiselle Berthon, qui a enrichi l'exposition de plusieurs portraits où l'on remarque un tact et une sûreté de pinceau que l'habitude et de longs exercices semblent devoir seuls produire.

J'ai déjà cité des Vierges : il m'en reste encore quelques-unes. Mademoiselle Chevassieu, *Vierge à la chaise*; mademoiselle Blanchard, *Vierge anonyme*; mademoiselle Girard, *Vierge au raisin*; mademoiselle Leclère, *Vierge au coussin*; mademoiselle Treverret, *Vierge au voile*. Toutes ces productions, d'un dessin pur et élégant, sont,

pour la plupart, imitées des grands maîtres, exécutées sur émail et sur porcelaine, avec une beauté de coloris très-remarquable. Je me plais surtout à mentionner particulièrement mesdemoiselles Blanchard et Treverret, qui méritent cette distinction par des titres réels, puisque la faveur royale a déjà récompensé leurs travaux.

Dans l'art d'Augustin et d'Isabey, il me suffira de rappeler les noms de mesdames Renaudin, de Mirbel, Charrin, Joly, de la Madelaine, etc., pour rappeler en même tems les éloges que leurs portraits ont toujours obtenus.

Parvenu à ce point de mon examen, j'ai consulté ma mémoire, et soudain j'ai dû reprendre la plume pour réparer plusieurs graves omissions. J'ai oublié de citer mesdemoiselles Boutellier, Duvivier et Gérard; j'ai omis également de dire que madame de Romance et mademoiselle Robineau ont fait preuve de grâce et de facilité, l'une dans

un *Retour de chasse*, l'autre dans un *Rendez-vous à la fontaine.* Ce n'est pas tout, il me faut encore étendre mon scrupule de conscience jusqu'à mesdemoiselles Caron, Legrand de Saint-Aubin et Sambat. *Eudore et Cymodocée, la Belle au bois dormant, Mathilde et Maleck-Adhell, Clytie,* recommandent ces dames au souvenir des amateurs.

N° X.

MM. Horace Vernet, feu Girodet, Beaume, Robert, Laurent, Vigneron, Bonnefond, Hippolyte, Pierre Lecomte.

Si *ne rien admirer* n'est point un parti sage, moins sage encore est de *tout admirer*, comme cela se pratique aujourd'hui relativement aux œuvres de certains artistes qui, d'ailleurs, par l'excellence de leur talent, pourraient trouver d'utiles secours dans les observations d'une critique à la fois bienveillante et sévère. Au nombre de ces artistes que poursuit continuellement l'adulation, je compte M. Horace Vernet, spirituel et toujours fécond, mais ayant besoin à ces deux titres même de prêter souvent l'oreille au langage de l'austère vérité; car pour *toucher* à tous les genres, pour avoir l'imagination vive et la main preste, on ne

reçoit pas le nom de *peintre universel*, du moins de la postérité qui ne flatte personne. Je le dis dans l'intérêt de sa gloire et de nos plaisirs, notre jeune artiste ferait bien de ralentir et de diriger sa verve inconstante et volage, de perdre en étendue pour gagner en profondeur, d'apprendre enfin, comme Racine, à produire *difficilement* des ouvrages faciles.

Appuyons, autant que possible, nos conseils en jetant un coup d'œil sur le dernier ouvrage de M. Horace Vernet, le portrait du roi. Au premier abord, cet ouvrage ne cause pas une sensation agréable. Quelle est la cause d'un effet aussi fâcheux? Voici à peu près en quels termes j'ai tâché de m'en rendre compte. Les différens personnages qui entrent dans l'économie du tableau formant un seul groupe; la diversité des poses et des costumes pouvait seule y introduire quelque mouvement, et c'est aussi la tendance que l'auteur a manifestée; mais, dans

l'emploi du moyen, je trouve peu d'invention et de grâce. Le cheval de S. M. est d'un raccourci pénible à voir, bien que d'une exécution irréprochable sous d'autres rapports; et, attendu qu'il pouvait être également bien représenté sous un aspect différent, c'est un tort réel que de l'avoir fait ainsi.

Le portrait de monseigneur le Dauphin donne lieu à des observations plus sévères. Quelle est cette préférence accordée à la pose de profil? Le prince est un des principaux élémens de la composition : l'intérêt se partage entre lui et son auguste père; et l'on ne peut se défendre d'un regret pénible en n'apercevant qu'une si faible partie de cette physionomie où vient se retracer et se confondre tout ce qu'il y a d'élévation dans l'ame, de noblesse et de bonté dans le caractère d'un Bourbon.

Monseigneur le duc d'Orléans, vu par le dos, a néanmoins le visage tourné vers le

roi. Cette figure, prise de trois quarts, est parfaitement saisie, avantage que le peintre n'a pas obtenu dans celle du Dauphin, dont l'air est beaucoup trop avancé en âge, et dont la ressemblance ne satisfait ni le cœur, ni les yeux. Ce que ces figures réunissent, toutes à peu près au même degré, ce sont les beautés de coloris et de détails. Rarement le dessin de M. Horace Vernet s'est fait remarquer par plus d'originalité, d'élégance; pourquoi faut-il qu'avec la connaissance des principes de l'art, et une savante application de ses ressources, on manque le but principal, celui de plaire et de toucher ? parce qu'on ne sait pas voir la nature dans toute sa grandeur, et qu'on s'imagine lui rendre hommage alors qu'on l'outrage par une imitation privée de noblesse et de choix. « Celui, dit Proclus, qui prend pour modèle les formes de la nature, et qui se borne à les imiter exactement, ne pourra jamais atteindre à la beauté parfaite; car les

productions de la nature sont pleines d'imperfections, et par conséquent loin de pouvoir servir de modèles de beauté. Aussi Phidias, lorsqu'il voulut produire son Jupiter, ne chercha-t-il point à copier quelque objet que la nature lui aurait présenté ; mais il ne suivit que l'image qu'il s'en était formée d'après la description d'Homère. Les modernes ne sont pas moins convaincus que l'étaient les anciens de ce pouvoir supérieur de l'art, et ne connaissent pas moins ses effets. On trouve dans chaque langue des mots propres pour exprimer cette perfection. Le *gusto grande* des Italiens, le *beau idéal* des Français, le *great style*, le *genius* et le *taste* des Anglais sont différentes dénominations de la même chose. » (Reynolds.)

J'en appelle aux grands maîtres de toutes les écoles ; j'atteste particulièrement l'artiste habile dont le goût, le génie, les belles inspirations n'existent plus pour nous que dans des chefs-d'œuvre, monumens pré-

cieux de sa gloire pittoresque, Girodet, enlevé trop tôt à la peinture, dont il avait eu la gloire de connaître et de produire toutes les perfections, offrit constamment des modèles accomplis de cette beauté idéale qui n'est autre chose que le *sublime* dans les arts de l'imagination.

Le Déluge, *Attala*, *Endymion* surtout, sont des exemples trop éminens, trop incontestables pour que j'essaie d'en tirer avantage ; mais je citerai celles des productions de Girodet où l'élévation habituelle de l'auteur présente un caractère moins frappant, moins heureux, et à travers des défauts prononcés, je saurai trouver encore quelques traces de génie.

Choisissons donc *la Galathée* et les deux *portraits* de Vendéens. A l'époque où parut le premier de ces tableaux, des décisions également passionnées en firent tour à tour la proie des apologistes et des censeurs. Peut-être ceux-ci auraient-ils un peu

tempéré l'amertume de leurs discours, s'ils eussent pu deviner que dès cette époque, si glorieuse encore pour Girodet, l'infortuné portait dans son sein le germe d'une mort prématurée. *Galathée*, vingt fois changée d'aspect, de composition, vingt fois reprise et quittée par l'auteur, toujours plus mécontent à mesure qu'il voulait corriger son ouvrage; *Galathée* atteste l'empire des souffrances physiques sur les hautes conceptions du talent. A partir de ce moment, la supériorité du peintre ne s'est plus manifestée que par éclairs, dans les courts instans de relâche que lui donnait sa mélancolie; cependant Girodet laisse une infinité de sujets ébauchés dignes de sa réputation : esquisses qui attendent un héritier digne de les recueillir et de nous les transmettre.

Selon moi, l'épuisement du feu sacré se fait encore mieux sentir dans les deux portraits devenus, pour Girodet, comme le *chant du cygne*. C'est là, c'est devant Ca-

thelineau et Bonchamps qu'il faut aller gémir du déclin d'un beau talent. Tout ce qui contribuait si puissamment jadis à la prééminence de l'artiste a disparu : ici tout est froid, faible ou forcé. Comment, dans cette opposition outrée des jours et des ombres, dans ces teintes fausses et lourdes, reconnaître la pureté du pinceau d'*Atlala*, d'*Endymion?* de cet *Endymion* que naguère un des plus célèbres artistes de notre école, M. Gros, dans un discours bien digne de lui et de la perte qu'il déplorait, a désigné comme le type de ce que la peinture moderne a de plus grand, de plus beau et de plus parfait. Il faut bien le dire, cette couleur singulière n'annonce plus ici dans son emploi ni jugement, ni vérité. Girodet, dans les belles années de sa vie, n'aurait point rendu de cette manière l'effet du *clair-obscur*. D'autres règles de l'art sont également violées dans ces deux tableaux. On a dit avec raison « que, pour peindre des hommes d'un

grand caractère ou d'un rang élevé, il fallait leur donner des attitudes qui semblassent faire parler les portraits eux-mêmes. » Depiles, à qui nous empruntons ce conseil, lui donne, on doit en convenir, une extension beaucoup trop grande lorsqu'il veut que la toile s'exprime ainsi : « Tiens, regarde, je suis ce roi invincible environné de majesté ; je suis ce valeureux capitaine qui porte la terreur partout ; je suis ce grand ministre qui ai connu tous les ressorts de la politique, etc. » L'artiste que nous regrettons était doué sans doute d'un jugement trop sûr pour adopter à ce point un bon précepte, poussé jusqu'à l'exagération, mais je suis persuadé qu'à plusieurs égards il partageait l'avis de Depiles, et croyait nécessaire de caractériser fortement les portraits, et notamment les portraits historiques, dans lesquels *un faire* routinier ou l'air bourgeois forment un contresens ridicule avec les grandes actions du personnage et les souvenirs qu'il a laissés.

Examinons maintenant les deux derniers ouvrages de Girodet. Bonchamps vient d'être blessé, et paraît sortir du combat. Il tient d'une main ses tablettes ; de l'autre, il se dispose à écrire. Ce sang qui coule, cette fumée lointaine, ce bruit des armes qu'on croit entendre, semblent démentis par la figure du héros dont l'air doux et riant devrait certainement faire place au calme du courage qui défend une noble cause, par cette fierté mâle qui sied si bien au visage d'un guerrier, et qui, d'ailleurs, n'en exclut ni la douceur, ni l'humanité. Un quartier de rocher occupe la gauche du général, et lui sert de point d'appui. Cette circonstance agreste harmonie assez bien avec la scène éloignée où figurent des paysans qui marchent au feu. Bonchamps est surchargé du poids de divers vêtemens, et l'on ne devine pas à quelle intention le peintre multiplie, comme à plaisir, de simples accessoires dont la vérité d'exécution, fût-elle d'ailleurs pres-

que parfaite, ajoute si peu au mérite des tableaux. Quelques personnes, en vantant la beauté de ces détails, y ont ajouté un éloge qui, à mon sens, n'était point de saison ; il s'agit de la pureté du dessin. Certes, Girodet, j'en conviens encore, dessinait avec une sorte d'infaillibilité ; mais il y a peut-être quelque maladresse à rappeler cette faculté précieuse à propos des *officiers vendéens*. L'autre portrait permet davantage de suivre les traces d'un grand talent prêt à s'éteindre. L'expression à la fois simple et religieuse des traits de Cathelineau me semble assez en rapport avec cette peinture sans doute bien fidèle qu'en a faite madame de la Rochejacquelein : « Voiturier, colporteur de laine, père de cinq enfans en bas âge, Cathelineau était un des hommes les plus respectés du canton. Il était à pétrir le pain de son ménage lorsqu'il entendit raconter ce qui venait de se passer à Saint-Florent ; aussitôt il prit la résolution de se mettre à

la tête de ses compatriotes, et de ne pas les laisser en proie à toutes les rigueurs qui menaçaient le pays. Sa femme le supplie de ne point songer à ce projet; il n'écoute rien; essuyant ses bras, il remit un habit, rassembla sur-le-champ les habitans, et leur parla avec force du châtiment que tout le pays allait subir si l'on ne se déterminait pas à se révolter ouvertement. Cathelineau était fort aimé de tout le monde; c'était un homme sage et pieux; jamais on n'en vit un plus doux, plus modeste et meilleur. On avait pour lui d'autant plus d'égards, qu'il se mettait toujours à la dernière place. Il avait une intelligence extraordinaire, une éloquence entraînante, des talens naturels pour faire la guerre et diriger des soldats; il était âgé de trente-quatre ans, et avait depuis longtems une grande réputation de piété et de régularité, tellement que les soldats l'appelaient le *saint d'Anjou.* » Ce héros qu'improvisa la gloire est représenté dans l'atti-

tude du commandement; il montre aux siens l'ennemi de la cause sainte qu'ils défendent, et les signes de la foi qui anime son courage brillent sur sa poitrine. Sur le sabre qu'il tient d'une main, on remarque cette devise, qui surtout est gravée dans son cœur : *Dieu et le Roi*. Dans plusieurs parties, cette composition est de beaucoup préférable à l'autre, et pourtant, à mon gré, les effets de l'ombre et de la lumière n'y sont pas plus vrais, et rien n'est plus singulier que les yeux de cette figure, dont le feu ressemble assez à celui d'une bougie qui serait allumée derrière le tableau.

Au résumé, si ces derniers ouvrages ont provoqué de ma part des observations critiques, on ne m'accusera pas, j'espère, de vouloir déprécier un grand peintre, objet de mon admiration. J'ai redouté seulement l'autorité que son nom pouvait imprimer aux erreurs d'une main affaiblie. Que ne puis-je, pour preuve irrécusable, étendre

cette analyse, et, long-tems encore, parler à nos lecteurs de Girodet, de ses œuvres, de son esprit original et piquant! mais une autre tâche m'est imposée, je dois la remplir avant toute chose, et passer à des travaux qui, pour appartenir à un genre secondaire, n'en présentent pas moins un mérite réel, soit dans la pratique, soit dans la partie spéculative de l'art.

M. Beaume a mis un soin, dont il est juste de lui tenir compte, dans l'exécution de son *Alain Charlier*. C'était un motif si usé! On se souvient que madame Servières, après beaucoup d'autres, y avait déployé toute la grâce et toute la finesse de son pinceau. Le style et la manière de M. Beaume sont dignes d'encouragement, mais je suis bien loin d'y trouver, au même degré que dans M. Robert, la vérité de couleur et le piquant des effets. La *Mort d'un brigand*, les *Chevriers des Apennins*, et le *Marinier improvisateur* surtout, sont éminemment ca-

ractérisés par tous les genres de mérite que de pareils sujets peuvent inspirer.

S'il fallait se rendre à certains avis, on devrait exalter la couleur *suave* du *Petit Chaperon* et d'une *belle Laure* de M. Laurent. En conscience, si ce mot *suave* signifie encore *agréable* et *doux,* besoin est d'ajourner le compliment. Je cherche en vain dans les traits de cette *Laure* et de ce *Chaperon* quelques symptômes de ce qu'ils ont dans l'ame ; je cherche une action, des détails : je ne trouve rien. C'est là une des plus grandes difficultés de ce que l'on nomme la *peinture de genre :* les petites proportions des figures en excluent presque toujours les formes, les caractères et l'expression. Ne serait-ce point le secret de la rapide fécondité de certains artistes ?

Quelques autres cherchent à réussir par des voies détournées ; ils veulent enlever notre suffrage *d'assaut,* pour ainsi dire, en peignant des grandes scènes de *roman-*

tisme ou de *sensiblerie*. *L'Exécution militaire* de M. Vigneron sera, bien qu'il m'en coûte, rangée parmi ces productions bâtardes. Quoi! ce n'est point assez pour m'attendrir de la mort d'un homme, vous faites intervenir son chien, et je vois un militaire, un Français, qu'à sa contenance fière je suppose exempt de crime, s'occuper, à son dernier moment, d'un animal que l'instinct seul conduit? Aussi prêtez l'oreille aux discours des bonnes gens qui regardent *l'Exécution militaire;* vous les entendrez tous juger bien cruellement l'œuvre et l'artiste par leur exclamation habituelle : *Ce pauvre chien!*

L'Enfant abandonné, et en général tous ces faits qui trompent la raison ou frappent les sens, ne sauraient arrêter l'amateur instruit, accoutumé à réfléchir sur le principe de ses émotions. Il est, en vérité, trop facile d'employer de pareils moyens, et trop futile de vouloir apprécier l'artiste qui les met en œuvre. Au surplus, qu'on jette seu-

lement un regard sur ce *mélodrame* enluminé de M. Bonnefond, intitulé *la Chambre à louer*, ou *le Propriétaire barbare*, et la cause du goût est gagnée. M. Bonnefond nous aura prêté l'éloquence de son pinceau.

Il est encore sans doute quelques autres tableaux de *genre* d'un mérite réel, mais, malheureusement, l'espace va manquer à mes citations, qui ont dû être courtes et peu nombreuses. Je terminerai par MM. Hippolyte et Pierre Lecomte, qui ont consacré leur talent à retracer une partie des hauts faits de l'armée française pendant la dernière guerre d'Espagne. Leur manière rappelle un peu la touche vive et mordante de M. Horace Vernet. S'ils n'ont pas l'intention de reproduire son *faire*, je les félicite ; je les blâme, autrement, et les plains encore davantage ; car ils auront le triste sort de tous les imitateurs passés, présens et à venir.

N° XI.

MM. Scheffer, Schnetz, Fleury, Delaroche, Ducis, Bertin, Regnier, Copley-Fielding, Bidauld.

Dans le cours des précédens aperçus, j'ai suivi tout bonnement l'impulsion d'une critique impartiale quant aux hommes, inflexible quant aux principes. *Parcere personnis, dicere de vitiis*, telle a toujours été ma règle. Avec un peu de calcul ou beaucoup d'assurance, on réussit mieux de prime-abord, on produit plus de sensation, plus d'*effet*, je le sais. Pourtant, comme la raison finit par avoir raison, mieux encore est de la prendre pour guide. L'originalité séduit, amuse, la franchise seule persuade. Lorsque certain *philosophe* du siècle dernier voulait, pour se faire un nom, soutenir l'affirmative dans une question académique aussi claire

que le jour, un autre philosophe passé maître s'écria : « Qu'allez-vous faire, étourdi ? vous vous perdez sans ressources. Prouver que deux et deux font quatre, c'est le *pont aux ânes*. Prenez, croyez-moi, le contre-pied du bon sens, et vous irez aux nues. » Le moyen parut neuf, il ne l'était pas : de tout tems on a vu des hommes heurter sciemment la raison pour fixer l'attention publique et parvenir ainsi aux honneurs, à la fortune. Les sophistes d'Athènes y avaient ouvert des écoles de mensonge et de duplicité. Protagoras, Gorgias et une foule d'autres se vantaient d'être prêts à répondre sur-le-champ à toutes sortes de questions, de soutenir le pour et le contre sur toutes sortes de sujets, et de fournir des argumens pour *démontrer le faux et infirmer le vrai en tout genre*.

Mais je reviens d'Athènes à Paris, cité fameuse où les sophistes ne sont point rares, même en peinture. Qui pourrait avoir oublié

comment furent accueillis, en 1824, certains tableaux dont le sujet, l'ordonnance, le dessin, la couleur, et jusqu'aux moindres accessoires, blessent également toutes les règles, de même qu'ils affligent tous les yeux? Quels éloges furibonds! quels oracles trompeurs! Nous allions commencer une *nouvelle ère*, marquée par l'abandon des *vieux préjugés* pittoresques; on voulait reprendre le chemin de la *nature* et le goût des *grandes inspirations;* nous allions enfin voir merveille. Et qu'est-il resté de cette admiration de coterie? A peine un vague souvenir; tandis que la mémoire nous retrace encore fidèlement les productions des maîtres de l'école. Le *Philippe V* de M. Gérard, ses portraits, sa charmante Corinne, l'imposante coupole de M. Gros, s'offrent toujours à ma pensée; et si, des chefs de l'école, je me reporte vers des élèves qui sont déjà maîtres à leur tour, j'applaudis aux doctrines dont ils conservent la pureté,

malgré la séduction de l'exemple et malgré les prôneurs. Décidément je réserve mes éloges pour ceux qui les méritent. Je distingue une exécution vive d'une débauche de pinceau, l'expression vraie de l'expression bizarre ou forcée, une composition pittoresque d'un amas informe de personnages hideux. J'aime le beau, je proscris le laid, dût-on me crier à tue-tête : *C'est le pont aux ânes !*

MM. Scheffer et Schnetz, qui ont tous deux traité le génie historique avec plus ou moins de talent, reparaissent dans la lice ouverte aux peintres de chevalet. *L'Enterrement du jeune pêcheur*, sujet tiré de l'Antiquaire de Walter Scott ; *la Pauvre femme en couches*, *le Retour du jeune invalide*, *une Mère malade allant à l'église, appuyée sur ses deux enfans*, sont des morceaux de verve. La même facilité, la même vigueur, la même force d'intérêt existent, mais obscurcies par des teintes un peu trop lourdes

pour la dimension des sujets dans *le Lendemain de l'enterrement* et *la Jeune fille soignant sa mère malade*. M. Scheffer traite la peinture anecdotique avec tout l'esprit, le goût et le talent qu'elle comporte. M. Schnetz n'est ni moins heureux dans le choix de ses sujets, ni moins habile dans leur exécution. *Une Diseuse de bonne aventure*, une *Femme de brigand qui s'enfuit avec son enfant*, un *Ermite confessant une jeune fille*, voilà des productions d'un ordre distingué. M. Schnetz travaille à Rome, et nous avons déjà remarqué, en parlant du *Grand Condé* et de la *Sainte Geneviève*, combien l'artiste mettait savamment à profit tous les avantages de sa position. Il étudie, il médite, il approfondit les secrets de son art sur le sol même où cet art brilla jadis du plus vif éclat. C'est ainsi qu'il faut profiter du voyage; autrement on peut s'épargner le travail du chemin.

N'oublions pas dans cette note M. Fleury,

qui nous rend témoin de l'arrestation de quelques moines par une troupe de *braves* dont l'Italie est amplement pourvue. Comme les différens caractères se dévoilent et se peignent sur les traits de chacun des religieux! Le père abbé, assis sur un tertre de gazon, trace, non sans pousser de gros soupirs, les conditions auxquelles on met la liberté, la vie des prisonniers. Le chef des brigands dicte lui-même ses conditions rigoureuses, et comme si ce n'était point assez de l'effroi qu'elles inspirent à l'écrivain, on s'aperçoit qu'un autre bandit suit de l'œil chaque mot, chaque lettre : c'est une sorte de *contrôleur*. Ses camarades surveillent les autres moines. L'un, étroitement garrotté, semble craindre pis encore ; l'autre, un peu moins effrayé, se hasarde jusqu'à fixer la terrible figure de son gardien ; celui-ci lève les yeux au ciel avec une pieuse résignation. Un seul fait bonne contenance : il juge l'issue de l'aventure en homme du pays, c'est-

à-dire comme une simple affaire d'argent, comme une obligation contractée par le plus faible au profit du plus adroit et du plus fort.

L'auteur de la *Jeanne d'Arc emprisonnée*, ainsi que du charmant tableau de *Saint Vincent de Paule prêchant pour les enfans trouvés*, M. Delaroche, s'est encore distingué en peignant un trait de la vie de Philippo Lippi, qui, chargé de faire un tableau pour un couvent, devient amoureux de la religieuse qui lui sert de modèle. Ce sujet fournissait bien peu ; l'artiste a su le féconder en y répandant de la grâce et ce vernis de pudeur qui ajoute tant de charmes à ces sortes de compositions, privées de beaucoup d'autres ressources.

S'il est bien, s'il est glorieux de tout tirer de son propre fonds, un peu d'aide n'est pas à dédaigner non plus. M. Ducis, par exemple, paraît convaincu de cette vérité. Recherchant un double moyen de succès, il

unit presque toujours son talent aux sujets qui valent par eux-mêmes et lui présagent un effet gracieux et poétique. On va juger, par le texte, de l'intérêt des scènes qu'il a produites à l'exposition de cette année :

Bianca Capello, noble vénitienne, en sortant de la maison paternelle pour se diriger vers un rendez-vous nocturne, avait pris soin de laisser entr'ouverte une porte dérobée, au moyen de laquelle on pouvait rentrer sans être aperçue. La jeune Bianca regagne la maison de son père, accompagnée de son amant; mais quelle est sa surprise et sa douleur en trouvant la porte fermée ! Son jeune amant profite de cette circonstance pour la déterminer à la fuite. Ce groupe, formant le premier tableau, se distingue par une touche délicate, un effet de lumière assez juste et beaucoup de fraîcheur dans le coloris. Le second de ses tableaux, ou, si l'on veut, le *pendant* me plairait moins que l'autre; aussi l'action devient-elle tra-

gique, par conséquent plus difficile à rendre. La crainte d'être poursuivis a fait choisir aux deux amans un chemin peu fréquenté, où ils s'égarent plusieurs jours. La jeune Bianca, ayant les pieds déchirés par les ronces et par les pierres, s'est fait une chaussure avec des plantes. Le peintre a saisi le moment où les fugitifs cherchent à gagner Florence à travers les Apennins. Ces deux jolis tableaux ne sont pas d'une touche aussi ferme, aussi vigoureuse que les Schnetz ou les Scheffer, mais ils trouvent également des appréciateurs.

Après avoir passé en revue le genre *historique* et le *genre* proprement dit, j'arrive aux peintres de *paysages*, dont les travaux sont chaque année plus remarquables et plus nombreux. Les paysagistes partagent avec les peintres de genre les avantages d'une grande popularité. On estime fort, en général, nos peintres d'histoire ; on sait de combien d'études longues et pénibles doi-

vent être soutenues leurs plus heureuses dispositions ; mais sans l'appui du roi, des princes de son auguste famille, et de quelques particuliers généreux, l'art d'exprimer noblement de grandes actions, la *poésie muette*, ainsi que la nomme Dufresnoy, serait bientôt parmi nous sans amateurs comme sans culture. J'ai précédemment exprimé ce fait; en constaterai-je ici les causes? Dirai-je qu'avec de grandes fortunes se sont éclipsés de nobles patronages? que la manie de briller est souvent combattue par l'avarice chez la plupart des nouveaux enrichis? Tristes vérités, dont les conséquences me conduiraient trop loin. Je reviens aux peintres de paysages ; ils ont pour eux les suffrages du pauvre et l'argent des riches. Outre le bon marché relatif, ce genre de peinture occupe assez peu de place d'ordinaire, et les gens qui tiennent le plus à la ville peuvent acquérir, grâce à des tableaux, une très-jolie réputation champêtre. On doit

encore attribuer la multiplicité des paysages et les progrès du genre à ce qu'un plus grand nombre d'artistes s'y livre avec l'espoir fondé de vivre honorablement du fruit de leurs travaux.

Mais il faut combattre l'opinion assez répandue qui tend à faire considérer la peinture de paysage non comme un travail, mais comme un amusement, une sorte de jeu sans conséquence, accessible, au premier venu. Grave erreur, qui disparaît devant le moindre examen des connaissances profondes et variées nécessaires à l'artiste imitateur des diverses productions de la nature. « Tout lui appartient, dit un amateur éclairé ; la solitude et l'horreur des rochers, la fraîcheur des forêts, les fleurs et la verdure des prairies, la limpidité des eaux, la vaste étendue des plaines, la distance vaporeuse des lointains, la variété des arbres, la bizarrerie des nuages, l'inconstance de leurs formes, l'intensité de leurs couleurs, tous

les effets que peut éprouver à toutes les heures la lumière du soleil, tantôt libre, tantôt enchaînée en partie par les nuages, ou arrêtée par les barrières que lui opposent des arbres, des montagnes, des fabriques majestueuses, des cabanes couvertes de chaume. Tout ce qui respire demande au paysagiste la gloire d'animer ses tableaux. »

Au rang de ceux qui se distinguent dans ce genre par la beauté de l'ensemble, non moins que par la perfection des détails, je mentionne d'abord M. Bertin. Plusieurs jolis paysages de cet artiste ont été réunis sous le numéro 135; mais son œuvre capitale, sans contredit, est un site de Messénie. Cette composition importante signale, dans ses moindres parties, la force du talent et la fraîcheur de l'imagination à un degré surprenant pour ceux qui se remémorent l'époque, déjà loin de nous, où la réputation de M. Bertin prit naissance. La scène, comme nous l'avons dit, est en Messénie. Le pays

est traversé par la Néda, rivière qui sépare cette contrée du Péloponèse ; dans le fond du tableau, une chaîne de montagnes forme le golfe des Chélonites. Pour répandre sur la toile une couleur poétique, l'auteur a cru devoir animer le site par l'introduction de quelques figures. On voit Aristomène pris par des archers crétois. Cet épisode ajouterait à l'agrément du tableau si la liaison était plus intime entre les personnages et l'action représentée ; mais on remarque trop d'irrégularités dans les formes, de même que dans les attitudes. Laissons donc Aristomène et les Crétois ; nous en apprécierons mieux ce beau paysage, d'un ton chaud, harmonieux, et d'un style *grandiose*, jusqu'à ce jour peu familier à l'auteur, qui, soit comme chef d'école, soit comme peintre, est digne de la célébrité dont il jouit.

M. Regnier, son élève, s'est un peu écarté des premières directions données par le maître. Les principes dans lesquels il fut

nourri semblent avoir fait place à cette méthode anglaise dont les effets empruntent toute leur magie aux illusions de l'optique, ainsi qu'on peut en juger par les productions de M. Constable, peintre exposant, dont le pinceau a beaucoup d'analogie avec celui de M. Cicéri, et pourrait facilement concourir à l'exécution des décors scéniques. Le paysage de l'artiste étranger, représentant une charrette à foin qui traverse un gué au pied d'une ferme, est infiniment préférable sans doute à celui de M. Regnier; ce n'est pourtant ni le mérite ni la beauté du travail que je songe à comparer ici; je veux seulement établir que c'est la même touche heurtée et raboteuse, et que, sous ce rapport, M. Regnier ne suit plus les traces de M. Bertin. *Williams Wallace*, après tout, est un assez bon ouvrage, et l'oublier serait d'une injustice extrême. Le tout ensemble est bien senti; il y a de l'aspect, du mystère, de l'originalité, une couleur forte

et vigoureuse jusqu'à dégénérer en teintes parfois trop noires. Peut-être aussi la composition devait-elle présenter une plus grande étendue de pays. Voici le sujet du tableau : Williams Wallace, sous les habits d'un barde écossais, parvient à s'introduire dans le château de Durham, pour y conférer avec Robert Bruce, retenu prisonnier par Edouard Ier, roi d'Angleterre.

Puisque nous avons parlé des tableaux de facture anglaise, il est juste de citer aussi M. Copley-Fielding, hors de toute comparaison avec d'autres pour les aquarelles (car l'on ne fait plus de gouaches aujourd'hui, et l'on a bien raison); ses aquarelles, dis-je, sont d'une couleur superbe, et leur supériorité est incontestable sous tous les rapports.

Dans un grand paysage, où se trouvent réunis quelques souvenirs des environs de Gènes, M. Bidauld, maintenant au dessous de lui-même à l'époque de sa grande répu-

tation pittoresque, a prouvé néanmoins que son talent pouvait encore donner signe de vie. L'âge avancé de cet artiste appelle d'ailleurs une entière indulgence. Toutefois l'ordonnance de ses divers plans est fort bien combinée, et produit un effet harmonieux. La scène épisodique me paraît traitée aussi avec plus de soin que dans le paysage composé de M. Bertin. Le roman de Longus, traduit par Amyot, renferme le texte choisi par M. Bidauld. Chloé, après avoir été enlevée par des pirates, vient d'être rendue à Daphnis, qui en la voyant est tombé par terre, tout pâmé de joie. A force de soins et de caresses, elle le fait revenir à lui, et raconte tout ce qui lui est arrivé pendant sa détention dans les galères des pirates. La donnée est gracieuse et convenablement traitée. D'autres souvenirs de Grenoble et d'Italie ont heureusement inspiré le même artiste ; il n'est guère possible d'achever plus honorablement une plus longue carrière.

N° XII.

MM. Chauvin, Watelet, Villeneuve, Michallon, Guérard, Cogniet, Demarne, Ricois Debia, Dunouy, Féréol, Tulou, Guyot, Melling Valin, Gudin, Garneray, Isabey fils, Pau de Saint-Martin, Parmentier, comte Turpin de Crissé, feu Georget. — Mesdames Jaquotot, veuve Deschamps.

J'ai découvert avec bien du plaisir trois paysages ravissans dans le nombre de ceux que M. Chauvin a envoyés de Rome. Ces paysages sont effectivement les meilleurs de tous ceux que cet artiste nous a fait parvenir, du moins réunissent-ils à un plus haut degré les différentes conditions du genre. Ce sont, 1° *une Vue de la campagne de Rome*, prise aux environs de Tivoli ; 2° *une Chartreuse dans le royaume de Naples* ; 3° *une Vue du lac de Varèse*, prise au lever

de l'aurore. Tous ces tons, toutes ces couleurs, ces massifs, ces ciels, ces eaux sont l'image de la nature, telle qu'on l'admire en Italie. M. Chauvin possède un pinceau facile, une imagination brillante, un vrai talent : ses regards contemplent à toute heure du jour les plus beaux sites du monde. Heureux artiste! Il ne lui manque rien.

MM. Watelet et Villeneuve sont aussi des paysagistes fort distingués; ils ont mis à l'exposition une *Vue du parc de Neuilly*, une *autre prise dans le département de l'Isère*; celles du *Lac de Némi* et du *Cours du Var, entre Nice et Antibes*, rangent M. Watelet dans la classe des peintres qui ont de l'élévation dans les idées. Il y a, dans la manière dont toutes les parties de ces quatre jolis tableaux sont rendues, les traces d'une conception vive et d'une exécution facile et sûre; mais, en possédant plus de hardiesse et de largeur de pinceau, M. Villeneuve se méprend sur l'objet de l'art, qui n'est pas la

vérité rigoureuse, mais l'apparence de la vérité. Ce défaut, au surplus, est assez commun parmi les peintres de paysages agrestes ; leur ambition est de prendre la nature en quelque sorte sur le fait, et d'en retracer les diverses parties telles qu'il est donné aux organes de les apercevoir et de les sentir ; mais cette prétention, poussée trop loin, n'amène aucun résultat satisfaisant ; on est, au même degré, loin de la nature et loin des ressources que présente une sage imitation d'après les règles de l'art. Une *Vue des environs de Meyringen* se présente à l'appui de ma critique ; mais la *Vue du lac de Brientz,* celle d'une des *Cascades du Giesbach*, celle du *Lac de Thun*, n'auront part qu'à mon approbation. Dans les ouvrages cités, l'auteur transmet à son exécution un caractère qui lui manquait, et que je l'engage fortement à perfectionner encore par une étude soutenue : c'est la pureté, la grâce du coloris. Quant à la lumière, elle ne pouvait être distribuée avec une en-

tente plus judicieuse de son jeu et de ses effets.

Michallon nous a légué un *OEdipe et Antigone près du temple des Euménides.* Les amateurs n'ont point oublié que les premiers pas de Michallon dans la carrière du paysage historique furent marqués par un coup de maître. Son tableau de *la Mort de Rolland*, exécuté dans le goût de *Salvator Rosa*, présentait la même force de conception, la même énergie pittoresque, le même caractère de figures, sauf peut-être quelque chose de moins âpre et de moins sauvage dans la manière que Salvator, dont le génie singulier repoussait avec le même dédain les leçons de l'antique et le secours du modèle vivant. Levêque, le plus modéré des juges, dit en parlant de l'artiste napolitain : *C'est un barbare*, mais qui étonne, qui effraie par sa fierté sublime. N'en doutons pas, Michallon, qu'un trop vif amour pour l'étude a sans doute épuisé, n'eût reproduit de Sal-

vator que les qualités brillantes, sans les ternir comme lui par de bizarres et capricieuses fantaisies.

Dans un petit tableau emprunté à la touchante élégie de Millevoie, *la Chute des feuilles*, M. Guerard a su jeter plusieurs détails ingénieux, touchans; on ne doit pas s'étonner que l'artiste n'ait point rendu sur la toile tous les sentimens que font naître les accens du poète :

....... Son amante ne vint pas
Visiter la pierre isolée,
Et le pâtre de la vallée
Troubla seul du bruit de ses pas
Le silence du mausolée.

L'entreprise était impossible, et sans l'inscription des vers au feuillet de la Notice, M. Guerard courait le risque d'échouer dans sa traduction.

Une *Vue prise dans le golfe de Salerne*,

une autre dans la *Vallée de l'Isère*, établissent que M. Cogniet possède un esprit sage et méthodique, par conséquent peu de vivacité, peu de chaleur.

Les meilleures productions de M. Lebrun sont *la Prière nocturne à l'Amour* et *le Supplice d'une vestale*.

M. Demarne n'est positivement ni peintre de genre, ni peintre d'animaux, ni paysagiste. Il réussit à merveille dans la représentation des grandes routes, des auberges et des foires de village. Quiconque a vu deux tableaux de cet artiste les a tous vus. Cette uniformité, qui n'altère en aucune façon leur mérite, provient du petit nombre de combinaisons dont le genre de M. Demarne est susceptible. Sans une sécheresse et une maigreur d'exécution qui porte spécialement sur le *terrain*, la *forêt de Fontainebleau*, la *route de Bourgogne*, me paraîtraient dignes de l'ancienne réputation de leur auteur.

Je dois mentionner un bon ouvrage de
M. Ricors. La vue prise dans l'*Oberland Bernois*, près du village de Meyringen (Suisse),
est, sans contredit, le meilleur tableau sorti
de l'atelier de cet artiste. Que n'y laissait-il
cachée à tous les regards la ville de *Montreuil-Belay ?* Maudit amour-propre !

Quant à M. Debia, son *Inachus* et son
berger *Lamon*, sans me captiver long-tems,
ne me font pas fuir, du moins, comme les
environs *della Cava*, par M. Dunouy. Cependant MM. Féréol et Fournier-des-Ormes
sont encore, dit-on, de plus *terribles* paysagistes que M. Dunouy. J'ai inutilement
voulu découvrir les productions curieuses
de M. Fournier-des-Ormes ; en revanche,
il m'a fallu voir, sans les chercher, deux ou
trois petits tableaux de M. Féréol. Hâtons-
nous de rappeler que M. Féréol, du théâtre
royal de l'Opéra-Comique, est un acteur
laborieux, utile, et souvent très-agréable au
public. La froide raison devrait sans doute

conseiller au comédien de perfectionner le talent qu'il possède ; mais

> On veut avoir ce qu'on n'a pas,
> Et ce qu'on a cesse de plaire.

Cette moralité de vaudeville renferme un grand sens ; car elle attaque l'ambition et l'inconstance, deux maladies communes à tous les hommes. L'ambition des uns est d'accumuler les honneurs, les richesses ; l'unique affaire des autres est d'atteindre au sommet du Parnasse, de se créer, pour ainsi dire, un monopole de sciences, de talens ; mais si nos vœux ne connaissent point de bornes, la nature prévoyante et sage a placé des limites qui, plus justement que celles d'Hercule, sont le *nec plus ultrà*, que l'on ne peut franchir. Tantôt la fortune échappe à nos poursuites, ou nous accable sous le poids pesant de ses faveurs ; tantôt l'essor de nos facultés intellectuelles s'arrête malgré

notre persévérance et nos travaux constans. Heureux l'homme *satisfait de son humble fortune!* heureux qui, possesseur d'un talent aimable, ne se consume pas en d'inutiles efforts pour briller dans une autre carrière, prenant pour une vocation affermie les seuls effets du caprice et de la vanité!

La fin de cette digression déplaira peut-être à M. Tulou, le plus gracieux, le plus pur, le plus savant joueur de flûte de son siècle; mais à qui la faute? L'enfant d'Euterpe, le rival du *rossignol*, m'apparaît une palette à la main : il se fait paysagiste! Courons vite aux *Italiens*. Au surplus, la manie de se complaire dans la chose qu'on sait le moins, de préférence à la chose qu'on sait le mieux, a tourmenté grand nombre de savans, d'artistes, de poètes.

Voyez Gessner, ce chantre simple et naïf de la beauté des champs, lui qu'ils animaient d'une ardeur si vive, si profonde, lui qui sut reproduire la nature avec tant de vérité,

tant de charmes dans ses Idylles; Gessner fut un peintre médiocre, et les mêmes champs dont sa plume embellit et fait aimer le séjour ne reçoivent de son pinceau qu'une représentation froide et monotone. Voyez Salvator Rosa (de qui nous parlions tout à l'heure) : chacun vante, exalte son talent de paysagiste, lui seul repousse l'éloge qu'il mérite; Salvator nourrit de plus hautes prétentions : c'est parmi les premiers peintres d'histoire qu'il cherche à se placer. Pauvres humains! l'universalité n'est pas votre lot. Exceller à la fois en plusieurs sciences, en plusieurs arts, est le partage du petit nombre, et dans l'espace de deux siècles, on doit considérer comme une sorte de miracle de voir apparaître Michel-Ange après Léonard de Vinci.

Je m'empresse d'éloigner le souvenir de ces deux noms illustres pour continuer paisiblement la revue des ouvrages de nos artistes modernes.

Une *vue de montagnes*, une *ruine gothique*, et un paysage composé où l'on a voulu rendre *le coup de vent* précurseur de l'orage, ne supposent qu'une vocation au moins douteuse chez l'auteur. M. Guyot aurait-il été contraint de faire de la peinture? Dans cette supposition, je le plains sincèrement.

Je comptais garder le silence touchant les paysages de M. Valin; mais dans la Notice on accuse la *nature* de les lui avoir inspirés. Mon devoir est de combattre une telle calomnie; jamais la nature ne s'offrit sous l'aspect maussade où le n° 1670 me la présente. De toutes les productions de M. Valin, une seule fera du bruit parmi les jeunes habitués de M. Comte; c'est *Polichinelle vampire*.

Dans la masse des tableaux de l'exposition actuelle on aperçoit peu de *marines*; je veux dire qu'il y en a peu dont les connaisseurs aient pu faire état. Pour éviter sans doute la concurrence avec le grand ar-

tiste qu'on a traité d'inimitable, nos peintres ont depuis long-tems négligé les marines, genre plein d'intérêt et susceptible de détails propres à attacher, à émouvoir. Il s'en faut cependant qu'à tous égards il n'y ait rien à reprendre dans la collection des vues de nos ports et dans les autres tableaux de marines que Vernet nous a laissés. On trouve, au contraire, dans les chefs-d'œuvre de ce grand maître des parties totalement défectueuses, et, chose étrange, ces parties sont la plupart essentielles dans la peinture dont il s'agit. Je citerai, par exemple, dans Vernet la couleur *de l'eau*, presque toujours fausse, parce qu'elle est habituellement trop bleue ; les lignes et les formes dont il a fait choix pour la construction de ses vaisseaux, parce qu'elles ne sont que rarement exactes. Il est indubitable que le peintre de marine doit s'attacher à ne rien produire que de très-fidèle et de très-vrai. Sous ce rapport, les conditions, je crois,

ont été à peu près remplies dans un tableau de M. Gudin, qui, vraisemblablement, n'est échappé aux regards de personne. Cet ouvrage a des défauts, sur lesquels il faudra bien s'arrêter ; avant tout, l'analyse est nécessaire. M. Gudin représente le sauvetage d'un vaisseau naufragé. Les débris du navire s'aperçoivent à la côte ; les habitans du rivage sont occupés à les recueillir malgré la tempête, qui a soulevé les vagues et les agite avec violence. D'abord, n'y a-t-il point là une grave invraisemblance ? Quoi ! ce vaisseau que la mer a vomi sur la grève, et qui, de nouveau, peut à chaque instant redevenir la proie de l'élément perfide et disparaître à tous les yeux ; ce vaisseau, dis-je, est entouré de tant de personnes exposées ainsi à une submersion presque inévitable ? Ensuite, ne peut-on pas demander à l'auteur pourquoi cette chaloupe est à flots ? Ne devait-elle point échouer aussi bien que le navire ? ceci est évident.

Mais enfin, en contemplant ce naufrage tant soit peu *romanesque*, une fois le parti pris sur un petit nombre de contre-sens, il ne reste plus que des applaudissemens à donner et des félications à offrir. L'effet de ciel en feu et de la mer en tourmente est sans contredit magnifique ; tout est d'une vérité parfaite, et d'une imitation qui ne laisse rien à désirer. Si M. Gudin a le *bonheur* d'être un jour témoin de quelque grand désastre, et s'il en observe et en recueille soigneusement les résultats, nul doute que son talent ne mûrisse à telle école ; mais peut-être M. Gudin n'est-il pas pressé d'acquérir ces connaissances périlleuses. *Primo vivere, deindè* peindre des marines.

M. Garneray me semble peu pénétré de cette dernière obligation ; son tableau de la *Barre de Bayonne* est d'un aspect faux; le tems sombre y est mal rendu. Moins satisfaisante encore est la *Vue du port de Brest*, où le même artiste a, selon sa manière,

représenté *des vaisseaux de toutes les nations et de toutes les espèces.* La propension aux petites choses indique peu de fertilité dans l'imagination ; c'est toujours par des effets larges, par de grandes masses, qu'on peut fixer l'attention du spectateur instruit; s'amuser à peindre sans nécessités des détails tels que la couleur du pavillon russe ou américain, qu'est-ce autre chose qu'un enfantillage ?

Les marines et les paysages réunis sous le n° 932 font naître de belles espérances; c'est à M. Isabey qu'il appartient de les réaliser ; ce peintre a, selon mon avis, la chaleur et l'entraînement de la jeunesse ; le tems et l'étude peuvent lui donner en place de ces aimables défauts, le goût et la réflexion, qui ne gâtent rien *quoi qu'on die.*

Voyons plutôt les progrès de M. Pau de Saint-Martin depuis le Salon de 1819! A cette époque, il n'avait exposé que des tableaux bien médiocres ; ses œuvres fixent

aujourd'hui l'attention. Certes, il y a du savoir-faire dans une *Vue de Tendon* et dans un paysage dont le modèle se trouve aux environs de Paris. Les arbres sont mieux touchés, les fabriques plus chaudes, le tout ensemble d'une physionomie plus pittoresque. Encore une fois, M. Pau de Saint-Martin s'avance d'un pas ferme dans la bonne route : je lui souhaite un heureux voyage.

Une *Vue de la poste de Fleury,* dans le bois de Meudon, a été fort agréablement rendue. L'auteur est M. Parmentier.

De la poste aux lettres et des bois de Meudon jusqu'à l'*Olympe,* certes le trajet doit sembler rapide; mais quelle distance ne franchit-on pas d'un trait de plume ou de pinceau? M. le comte Turpin de Crissé nous en donne la preuve par son *Apollon chassé du ciel,* la *Vue du temple de Junon* et une autre vue des environs de Naples. Ce dernier tableau me plairait davantage que

les deux autres ; j'y remarque plus de transparence et de coloris.

La peinture sur porcelaine, dont l'aspect est flatteur et la réussite parfois si hasardeuse, aborde et conduit à bien, maintenant, des sujets d'une dimension beaucoup plus grande que de coutume. Feu Georget, peintre de la manufacture royale de Sèvres, a laissé dans ce genre un véritable chef-d'œuvre qui, réunissant la justesse de l'imitation à l'aisance du pinceau, retrace à tous les yeux le style, la touche, l'apparence en un mot de l'ouvrage original : ce chef-d'œuvre est une copie, je dirais presque un double de *la Femme hydropique* de Gérard Dow.

Le tableau de Georget appartient à sa veuve, demeurant rue des Martyrs, n° 52.

Lorsque madame Jaquotot suit Raphaël ou M. Gérard, Vander Werff ou Holbein, on croirait toujours qu'elle a fait une étude particulière et approfondie de chacun de ses

modèles. Dans l'art de peindre sur porcelaine, l'excellente et laborieuse madame Jaquotot est, sans contredit, la première *notabilité* féminine.

C'est également par une imitation pleine de grâce et de fidélité que se distingue madame veuve Deschamps. *Van-Dyck, peignant son premier tableau* (d'après M. Ducis), présentait à la jeune artiste plusieurs difficultés pittoresques qu'elle a doublement résolues, car madame veuve Deschamps, loin du *Van-Dyck* de M. Ducis, manquant ainsi du secours indispensable à tout copiste, l'objet qu'il veut rendre n'en a pas moins produit une œuvre fort satisfaisante sous les rapports du dessin, de l'expression et, chose singulière, du *coloris*, sans autre guide que sa mémoire et les froides indications d'une gravure.

Terminé trop tard pour faire partie de l'exposition, le tableau de madame Deschamps, dont le hasard m'a donné connais-

sance, ne devait pas souffrir d'une exclusion malheureuse et de simple forme. J'ai reçu dans le tems les réclamations peu fondées de M. Dupavillon, mécontent de tout le monde : pourquoi ne ferais-je pas valoir aujourd'hui les droits du talent modeste qui ne se plaint de personne?

N° XIII.

MM. Augustin, Aubry, Saint, Isabey, Mansion, Maricot, Girard, Réveil, Lignon, Lecomte, Lemaître, Jazet, Golée, Lougier, Pauquet, Adolphe Caron, Rulhierre, Ch. Alberti.

La peinture historique a pris naissance en Italie; la Flandre, l'Allemagne, la Hollande, se sont distinguées avant nous dans le paysage, les tableaux de genre et d'*intérieur;* la miniature seule est toute française. En comparant les dessins et ornemens de nos vieux manuscrits avec ceux que les autres nations produisaient dans le même tems, il est impossible de ne pas nous accorder cette faible portion de gloire pittoresque. Pour surcroît de preuves, M. Levesque remarque judicieusement que dans la *divina Comedia*, Dante fut obligé d'employer une périphrase pour indiquer la pro-

fession d'un miniaturiste italien, et de dire que son art est celui que les Parisiens nomment *enluminure*, mot synonyme alors de miniature.

Sans attacher beaucoup d'importance à l'ancienneté de nos droits comme inventeurs, on ne peut s'empêcher, en parcourant les différentes époques de l'art, de suivre avec intérêt la marche, les progrès de la miniature, et surtout de vouer à la reconnaissance publique les peintres qui, de nos jours, ont fait de si notables pas dans la carrière, qu'on a peine à les suivre, et qu'on désespère de les surpasser jamais.

Leur doyen d'âge et de talent, M. Augustin, a cette fois enrichi le Salon du portrait de S. A. R. M^{me} la Dauphine, portrait offrant l'exacte ressemblance d'une princesse chérie, dont les traits sont d'autant plus difficiles à rendre, qu'ils sont plus profondément gravés dans tous les cœurs. La grâce, la finesse de couleur et de pinceau recom-

mandent le portrait de M^me la Dauphine, de beaucoup supérieur à celui de M. le duc de Richelieu.

Les miniatures de M. Aubry, pour la plupart très-estimées, ne présentent que peu d'aliment à la critique. Il me semble pourtant que chez l'artiste les formes sont, en général, trop arrêtées. Peut-être néglige-t-il aussi par trop la finesse et le poli du travail. Cette méthode amène, il est vrai, plus de franchise, mais aussi plus de tendance à la sécheresse.

M. Saint, élève de M. Aubry et de M. David, a su profiter en homme habile de l'enseignement des deux écoles. Pénétré de la noble ambition d'élever et d'agrandir le genre de la miniature, M. Saint est le créateur de sa manière large et vigoureuse, dont l'aspect fixera toujours le suffrage des véritables connaisseurs. A l'époque de ses premières tentatives, l'artiste ne possédait qu'une exécution lourde et pénible; main-

tenant, corrigé de ces défauts, M. Saint recueille en paix le fruit de ses labeurs. Indépendamment d'un cadre garni de diverses miniatures du meilleur effet, on distingue un portrait d'assez grande dimension, ayant pour perspective un paysage. La jeune dame qui, sans doute, en admire la richesse et la fraîcheur, se détache parfaitement du fond, ainsi que la robe de soie noire dont elle est revêtue.

Il y a de M. Isabey *un intérieur*, des études de paysages, et grand nombre de portraits à l'*aquarelle*. Ces derniers ont un air de famille provenant, surtout dans les portraits de femmes, de l'agencement uniforme et tant soit peu maniéré des rubans, des fleurs, qui surchargent les coiffures, des voiles énormes qui grossissent les têtes et n'en laissent apercevoir que le tiers, ou tout au plus la moitié. Ne pas reconnaître dans ces portraits la touche d'un homme supérieur, ce serait à coup sûr fermer les

yeux à l'évidence ; mais prendre un *chiffonnage* de marchande de modes pour un trait de goût, pour un ajustement gracieux ; trouver de la grâce à des yeux mourans, à des bouches pincées, ce serait avouer qu'on a perdu le souvenir des beaux exemples donnés par les maîtres de l'art, donnés précédemment par M. Isabey lui-même.

Je comparerais volontiers ces écarts d'un pinceau trop recherché au langage ridicule des *Précieuses* de Molière. De l'un ou de l'autre côté, le désir de se distinguer et d'avoir meilleur ton que la bonne compagnie entraîne avec soi l'inconvénient de n'être plus compris par personne.

Ce malheur n'arrivera point, que je pense, à M. Mansion, l'un des élèves distingués de M. Aubry ; aucun artiste ne gouache d'un style aussi large, aussi hardi que M. Mansion. Les jolies dames renfermées dans sa prison de verre ont bien certaines petites façons coquettes, j'en conviens ; elles cher-

chent à plaire, nul doute : elles y réussiront dans le *simple appareil* de leurs charmes, avec la tournure élégante qu'elles tiennent de la nature, ou peut-être de M. Mansion. Avant de quitter cet artiste laborieux, je l'engage à se montrer plus avare de la couleur appelée *terre de Sienne*.

Quel assemblage bizarre de personnages de toutes conditions et de tout âge! Certes, si l'égalité parfaite existe en un lieu du monde, c'est, n'en doutons pas, dans les étroits compartimens d'un cadre de miniature, où le grand seigneur avoisine le soldat, la prude sévère une actrice de la Gaîté, où l'homme d'esprit et de courage marche de pair avec un fournisseur, où le niais de mélodrame fait le *pendant* d'un auteur. Risible et singulier mélange! Poursuivons notre examen.

M. Odry, des Variétés, dans le rôle de *La Rosa*, et M. Paul Dekock, dans son cabinet, se trouvent l'un près de l'autre, et

sont tous deux fort reconnaissables ; et comme l'interprétation est permise, quand la situation n'est pas autrement expliquée, je suppose que M. Odry chante à tue-tête : *J'ai perdu mon couteau !* Son collègue fortuit ne songe point à la musique, il est trop sérieux pour cela. Si M. Dekock travaille, ce doit être à son roman de *Sœur Anne*. Ma supposition établie, parlons un peu de l'artiste M. Maricot. Son système de carnation n'a rien que de juste et de naturel, notamment dans l'expression de figure et dans le rire grotesque du chantre des *bons gendarmes*. Je ne puis donner la même approbation au portrait de M. Paul Dekock. Sa tête réclamait plus de soin ; elle est dénuée d'esprit, de feu, d'originalité. Le *bistre* et le *noir* y sont répandus outre mesure. Mais le défaut principal de cette tête, c'est de manquer de noblesse autant que de lumières.

A la suite des différens genres qui constituent l'art de peindre, je ne puis à regret

m'occuper du dessin. Malheureusement l'exposition, autrefois si riche des attrayantes compositions d'Isabey, d'Hilaire Ledru, de Fragonard, etc., ne présente aujourd'hui rien d'assez remarquable pour captiver l'attention; arrêtons-nous donc aux produits de la gravure, de cet art précieux, tributaire et tout à la fois propagateur des originaux tracés par le crayon ou vivifiés par le pinceau.

M. Girard : *La Veuve du Soldat*, d'après M. Scheffer, n'a rien perdu sous le burin de la vivacité, du sentiment pieux qui l'anime. Ses enfans, dont l'un est revêtu de l'armure paternelle, conservent, comme dans le tableau, toutes les grâces naïves de leur âge. Cependant, mûris déjà par l'infortune, les innocens voient et partagent la douleur d'une mère qui, les yeux tournés vers le ciel, implore à sa véritable source l'appui, la consolation, vainement réclamés sur la terre.

Je trouve encore de M. Girard quelques *études* fournies par le tableau de *l'Entrée d'Henri IV à Paris*. Il est impossible de copier un grand maître avec plus d'intelligence et de fidélité.

Gravures *au trait* composant *l'œuvre de Canova*. — Il n'y a pas sans doute lieu de comparer ce genre d'esquisse au genre plus pur et plus facile de MM. Texier, Giboy, Normand, auxquels a été confiée l'exécution des traits à *l'eau-forte* qui doivent faire partie du bel ouvrage de M. de Clarac *sur les antiques du Musée royal*. Cependant le dessin de M. Réveil ne manque ni de caractère ni de noblesse, et *l'œuvre de Canova*, malgré des imperfections nombreuses, n'en est pas moins un travail utile pour les artistes et honorable pour l'auteur.

Un portrait de Talma, d'après M. Picot; trois autres portraits, l'un du Poussin, l'autre de S. A. S. le grand-duc de Bade, et celui

du feu duc de Richelieu, d'après M. Lawrence, peintre anglais, toutes ces productions justifient les nombreux suffrages qui se prononcent depuis long-tems en faveur de M. Lignon. Talma, représenté dans le rôle d'Hamlet, doit beaucoup au traducteur de M. Picot, car la ressemblance du tragédien n'en est pas moins heureusement *peinte* que dans le portrait original.

Le Chien du régiment, sujet où le principal devient accessoire, où des hommes rangés en ligne de bataille disparaissent dans des flots de fumée, tandis que la lumière fait apercevoir clairement de jeunes soldats pansant la blessure d'un chien, mais c'est le *chien du régiment!* Mauvaise excuse, genre froid et maniéré, *sensiblerie* toute pure. En passant par les mains de M. Lecomte, la composition de M. Horace Vernet a reçu du graveur les défauts et quelques-unes des grâces de l'original.

Les *Ruines du théâtre de Trasimène*,

d'après M. le comte de Forbin, et les *Vues prises dans le royaume de Naples*, d'après M. le comte Turpin de Crissé, ne peuvent que faire honneur à l'habileté de M. Lemaître; sa touche est ferme, élégante et gracieuse. Sous ces divers rapports, l'artiste a fidèlement suivi les traces de MM. de Forbin et de Crissé.

Deux autres tableaux de M. Horace Vernet, *l'Intérieur de son atelier* et *le maréchal Moncey à la barrière de Clichy*, reparaissent en gravure, par les soins de M. Jazet. Le second de ces tableaux conserve une partie des détails spirituels qui le distinguent. Les scènes, les attitudes n'ont rien perdu de leur bizarrerie, les ressemblances de leur fidélité.

J'avais entendu faire beaucoup d'éloges de M. Gelée, relativement à sa copie de *Daphnis et Chloé*. Dirai-je qu'il m'est impossible de partager la complète satisfaction des approbateurs? de reconnaître, en un

mot, le délicieux ouvrage de M. Hersent? Il y a dans l'exécution de M. Gelée une recherche d'effets qu'on ne remarque point dans la peinture. Les contours sont trop arrêtés, et le tout ensemble n'a rien de gracieux, rien d'attirant.

Le Pygmalion, de feu Girodet, ainsi que j'en ai fait précédemment la remarque, attestait le déclin du génie de ce grand artiste; cependant l'ouvrage, d'une infériorité relative, n'était pas indigne de l'auteur du *Déluge* et d'*Atala*. Rendre toutes les beautés du tableau, glisser, ou du moins ne pas s'appesantir sur les parties défectueuses, tel était le devoir du graveur. Ce devoir, M. Laugier n'a pas été de force à le remplir. Les épreuves qu'il a produites sont la *charge*, et non la copie du *Pygmalion*.

M. Muller a traité Bartolozzi de même que M. Laugier a traduit Girodet. La tâche était pourtant plus facile pour le premier que pour le second. Bartolozzi, qui a laissé

une belle réputation, fondée sur un chef-d'œuvre, avait commencé vers la fin de sa longue carrière *la Communion de saint Jérôme*, du Corrège; après la mort de Bartolozzi, M. Muller a entrepris de finir l'ouvrage de son confrère. Finir! le continuateur conviendra que ce n'est pas là le mot propre.

Je m'arrête avec plaisir devant une *eau-forte* de M. Pauquet, représentant *le Tasse chez sa sœur*. La tête du poète exigeait peut-être un autre caractère que celui de la fierté. Au reste, on trouve de la vigueur et de l'harmonie dans cette estampe.

Cyparisse, d'après M. Vinchon, annonce que M. Adolphe Caron connaît bien le matériel de son art : il sait varier *ses tailles*, et par conséquent répandre de l'agrément et de la vérité dans ses imitations. Mais M. Caron ne possède pas encore le talent de donner aux chairs la flexibilité, la *morbidesse* requise : il y viendra par la suite, et produira

plus d'effet avec moins de tems et de peine. Ce sera tout profit.

Henri IV chez Michaud. — Gravure froide, mesquine, insignifiante. Je serais curieux de connaître l'opinion du peintre, M. Menjaud, sur la traduction *libre* de M. Rulhierre.

Le coup d'œil rapide que je viens de jeter sur les productions de nos graveurs prouve au moins que l'art des Raphaël Morghen et des Bervick n'est pas encore abandonné, perdu, comme certains *alarmistes* voudraient nous le faire croire. On recherche les belles estampes, on les paie comme au tems passé ; mais l'introduction de la *lithographie* a nécessairement ralenti les travaux du burin par la promptitude de l'exécution artielle, jointe à la minimité du prix de vente. De ces faits incontestables, on ne peut encore rien conclure de positif, sinon la nécessité de venir au secours de la gravure languissante; et le meilleur moyen de soutenir ses travaux

est tout entier dans les mains du gouvernement. Que dans les acquisitions futures destinées à l'encouragement des beaux arts l'on ait soin de comprendre quelques-unes des plus belles pages fournies par le burin, et la gravure, prenant un nouvel essor, pourra lutter avec avantage contre l'*inondation* de la lithographie. Si cette dernière, en définitive, et contre les apparences, devait régner un jour sans partage, c'est qu'elle en aurait acquis le droit à force de progrès; au contraire, si le procédé moderne, loin de se fortifier et de se répandre, venait à ne plus satisfaire le caprice et l'engouement qui peut-être le soutiennent, combien ne serait-il pas cruel d'avoir abandonné la gravure !

Ici je crois porter un jugement qui ne blessera personne; car, en désirant le salut d'un art ancien et précieux par la beauté de ses résultats, je me plais à reconnaître que les avocats de la lithographie conser-

vent, pour plaider sa cause, un bon nombre de pièces justificatives.

Parmi les lithographes qui fondent leurs succès, non sur des bambochades grossières, frivoles amusemens de la foule, mais sur des sujets nobles et intéressans, rehaussés encore par la pureté du dessin, je nomme sans hésiter M. Alberti, peintre élève de M. David, et ancien pensionnaire de l'école française à Rome.

M. Alberti, auteur d'une excellente méthode de dessin (1), a produit en outre : *Ecce homo*, d'après le Guide, et *Mater dolorosa*, d'après *Sasso Ferrato*, deux morceaux étonnans pour la science et pour la vigueur du crayon. *La Sieste*, académie pleine de grâce et de détails charmans, a d'autant plus de mérite aux yeux des con-

(1) *Méthode complète de dessin*, en douze leçons. — A Paris, chez l'auteur, quai d'Anjou, n° 9, île Saint-Louis ; et chez Pillet aîné, rue des Grands-Augustins, n° 7.

naisseurs, que l'artiste, pour la produire, n'a rien emprunté qu'à lui-même. Il y a dans *la Sieste* un fond de paysage traité dans le meilleur goût.

SCULPTURE.

N° XIV.

MM. *Bosio*, *Bra*, *David*, *Cortot*, *De Buy père*, *Flatters*, *Legendre-Héral*, *Nanteuil*, *Gayrard*, *Gatteaux*, *Laitié*, *Espercieux*, *Jacquot*, *Ramey père*, *Ramey fils*, *Petitot fils*, *Raggi*, *Pradier*, *Roman*.

Nous avons une multitude de peintres et fort peu de sculpteurs, par la raison toute simple, toute commerciale, que si l'on vend à Paris et dans la France une grande quantité de tableaux, de miniatures et de dessins, on ne trouve pas l'occasion de placer avec la même facilité les statues, les bas-reliefs et les bustes, morceaux de luxe et assez embarrassans de leur nature. Par la même raison encore voyons-nous les produits de la

palette surpasser les résultats moins recherchés du ciseau. C'est une conséquence rigoureuse de l'état des choses. Dans la Grèce, au contraire, où non-seulement les premiers de l'état, les orateurs, les guerriers, les artistes, mais les vainqueurs à la course et au pugilat recevaient concurremment les honneurs du marbre, on vit beaucoup d'hommes embrasser avec confiance l'art des Phidias et des Praxitèle, certains qu'ils étaient de s'enrichir s'ils devenaient célèbres, de vivre au moins s'ils restaient médiocres.

A toutes ces causes prépondérantes, qui, chez nous, empêchent la sculpture d'atteindre au même degré de perfection que chez les anciens, il est juste, il est indispensable de joindre l'obstacle résultant de nos habitudes sociales et de notre religion austère, qui repousse l'exposition des figures entièrement nues. Les images des saints, des apôtres ne sauraient d'ailleurs avoir rien de commun avec les divinités d'Athènes et de

Rome sans blesser à la fois toutes les convenances. Comment donc établir un parallèle judicieux entre les ouvrages modernes, soumis à tant de restrictions gênantes, et les sujets composés dans un tems où les mœurs, d'accord avec le culte, ouvraient une carrière sans bornes au génie des artistes, et servaient jusqu'à leurs caprices les plus bizarres?

Ainsi voilà nos sculpteurs déshérités de la majeure partie des moyens, des avantages immenses dont jouissait la statuaire antique; les voilà renfermés dans un cercle étroit: contraints de subir encore les exigences du costume le plus anti-monumental qu'on puisse imaginer. Car, à la manière dont nous sommes vêtus, impossible de déployer librement ni la science de l'anatomie, ni la science du dessin sans imiter l'exemple de certain original qui faisait sentir les omoplates à travers le havresac d'un fantassin, ou les muscles jumeaux par dessus les bottes d'un cuirassier.

Et combien cet art, si gêné dans ses développemens ; cet art, si peu lucratif en général, n'impose-t-il pas d'études assidues, de sacrifices coûteux et de soins pénibles. Un statuaire est continuellement enfoui dans un atelier humide, les mains toujours dans l'eau ou dans la terre glaize pour façonner son modèle ; c'est un architecte obligé de bâtir l'édifice dont lui-même a tracé le plan. Malheur à l'artiste qui n'a point assez de vigueur pour supporter les fatigues d'un pareil état, et suffisamment de fortune pour subvenir aux frais de modèles et de *praticiens* (1). Mais, en parlant de praticiens et de statues, nous franchissons d'un trait de plume la distance énorme qui sépare l'artiste

(1) Chargés de dégrossir le marbre et de le mettre au point où le statuaire, sans perdre un tems précieux et se fatiguer la main par des efforts tout matériels, peut dégager la statue de sa dernière enveloppe et lui donner le fini, la morbidesse qui constituent seuls un ouvrage de l'art.

inconnu du sculpteur favorisé, de l'homme
à qui le gouvernement, dans sa munificence,
commande une figure à titre d'encourage-
ment. Eh bien! à ce terme de toute ambi-
tion, à cet apogée de fortune et de gloire,
on croit peut-être que le statuaire va re-
cueillir enfin le fruit de ses labeurs? inutile
espérance. J'ai entendu dire à un ancien pen-
sionnaire du roi à l'école de Rome que (dé-
duction faite de ses déboursés), il ne restait
d'ordinaire à l'artiste habile et heureux qu'une
somme très-minime, environ *cinq francs
par jour!* Certes, après deux ans d'appren-
tissage, l'artiste le plus obscur va retirer de
son travail un meilleur salaire. Beaux-arts!
tel est donc le pouvoir de vos inspirations
et l'attrait invincible de cette gloire, unique
but vers lequel se précipitent vos favoris!
gloire charmante qui fait oublier si parfai-
tement les privations, les dégoûts de la route
et l'incertitude même du voyage!

Pour nous consoler de l'absence à l'ex-

position des œuvres de MM. Lemot, Dupaty et Gartelier, nous avons de M. Bosio plusieurs ouvrages aussi différens de caractère que d'exécution. *Hercule combattant Achéloüs métamorphosé en serpent* laisse peu de chose à désirer sous le rapport de l'idée principale et de la hardiesse de l'exécution ; mais cette statue manque d'effet ou plutôt d'originalité, parce que les anciens ont épuisé la représentation de certaines figures mythologiques, à tel point qu'il est maintenant impossible de les traiter sous de nouvelles formes et de nouveaux aspects. Après l'*Hercule Farnèse* et l'*Apollon du Belvédère*, ne cherchons plus à reproduire ces deux divinités, dont les images connues sont l'effort, le *non plus ultra* de la statuaire.

Dominé par cette réflexion, que je crois très-fondée, j'approche avec une joie sans mélange de ce joli petit Béarnais, depuis notre *Henri IV*, et j'y trouve l'occasion agréable de féliciter M. Bosio sur le charme,

la grâce et la naïveté de cette excellente création, bien digne assurément du *premier statuaire du roi.*

Les mêmes qualités sont aussi remarquables dans la tête en marbre de la *nymphe Salmacis.* Je trouve seulement que l'extrême fini du praticien dégénère peut-être en mollesse, en affectation. Dans les sujets même les plus voluptueux et les plus doux, on a toujours désiré que la sculpture montrât le caractère qui lui est propre, attendu sa destination habituelle, je veux dire son exposition aux intempéries de l'air. En un mot, la sculpture, jusque dans ses travaux les plus délicats, doit *accuser* les contours, les enfoncemens, les saillies, et viser au monumental. J'admire sans doute la Salmacis de M. Bosio, mais d'une admiration craintive. En portant la main sur cette jolie tête, je craindrais d'en ternir le poli, d'en altérer les traits. Sont-ce bien là, je le demande à l'habile artiste lui-même, les sensations qui

doivent naître à la vue d'une tête en marbre?

On ne fera point à M. Bra le reproche d'efféminer l'art sévère qu'il cultive : cet artiste, au contraire, semble porté vers le grand et même le gigantesque, autre défaut non moins blâmable. La statue de *monseigneur le duc d'Angoulême* en offre la preuve. Sans doute il faut élever la taille des héros, il est bon que la vue se trouve d'accord avec l'imagination ; mais en dépassant toute mesure on ne satisfait pas les contemporains et l'on trompe la postérité. S. A. R. est représentée, selon M. Bra, devant Cadix. Le prince *prononce* aux envoyés des cortès les paroles suivantes : « Si la famille royale n'est pas délivrée ce soir, demain à la pointe du jour les hostilités commenceront. *Le roi ou le siége.* » Certes, s'il est souvent très-difficile de préciser un beau trait d'histoire avec le secours de la toile, des couleurs, de la multiplicité des personnages, du lieu de la scène et des autres accessoires explicatifs de

la peinture, on doit conclure que, dans son isolement, la statuaire ne possède aucun moyen de retracer une action complexe, une action vivifiée, surtout par l'éloquence.

Ce principe incontestable n'a pas été suivi non plus par M. David. Il y a de l'anatomie, de l'étude dans sa statue en marbre du général vendéen Bonchamp. Je voudrais seulement trouver plus de calme, plus de repos dans un monument funéraire. Encore une fois, il est impossible de sculpter des paroles. Si l'artiste voulait rendre clairement le dernier et sublime trait du général vendéen, demandant *grâce pour les prisonniers*, ce ne pouvait être qu'à l'aide d'un groupe ou des développemens d'un bas-relief.

Je trouve du goût, de la finesse, une sage composition dans les deux ouvrages de M. Cortot, *la Vierge et l'enfant Jésus*, *sainte Catherine*; mais le groupe de *Daphnis* et *Chloé* ne présente qu'une scène et des détails rebattus, sans autre compensation

qu'un dessin pur et correct. Après MM. Gérard et Hersent, les traducteurs de Longus ne sont et ne seront que de froids imitateurs.

Quant à la statue en pied de notre roi Charles X, on y trouve tout le mérite, aussi tous les défauts d'une *improvisation* rapide. Cette figure néanmoins est d'un bon aspect, et la tête ne manque pas de ressemblance.

M. de Bay père. — *Mercure prenant son épée pour trancher la tête à Argus.* Il ne s'agit point ici d'un groupe, mais de deux figures bien distinctes et désunies à dessein. Hâtons-nous de remarquer à ce sujet que de tels *pendans* sont inadmissibles en sculpture, car les événemens peuvent un jour séparer les blocs, envoyer l'un à Rome et l'autre à Vienne : alors que deviennent l'œuvre et la pensée de l'artiste ?

Ceci est pour la critique générale. En particulier, je ne puis admettre la figure d'*Argus* : elle n'est point dans les règles ;

pour l'apercevoir, il faut se courber, se mettre à la torture et pour ainsi dire entre les genoux du serviteur de Junon. Un peu de sécheresse dans le *faire*. Du reste, composition estimable comme étude.

L'exposition contient encore un fort beau portrait de M. Gros par le même statuaire. Le peintre célèbre est représenté presque à mi-corps et largement drapé d'un manteau ; aussi la tête semble-t-elle un peu petite. Les anciens, pour éviter cet inconvénient, faisaient leurs bustes en forme de *gaîne*, et rarement dépassaient les clavicules. Dans quelques portraits d'empereurs romains, les têtes paraissent également trop menues, à cause de l'élargissement des épaules (occasioné par la surcharge des draperies), et malgré l'attention que les sculpteurs ont eue de varier la couleur du marbre.

M. Flatters. — Peu d'artistes, à ma connaissance, possèdent plus d'amis dévoués que M. Flatters, et peu d'artistes sans doute

méritent mieux que lui ce doux et profitable avantage. Cependant, soit que les amis aient un excès de zèle, ou que les rivaux se montrent à leur tour bien sévères, il est difficile d'accorder les uns et les autres sur le degré d'estime où peut prétendre le ciseau de M. Flatters. Je vais pourtant, sauf à ne contenter personne peut-être, donner mon avis touchant le principal ouvrage de cet artiste : la statue d'*Erigone*. J'estime que le haut du corps n'est pas dénué d'une certaine grâce. Quant à la partie inférieure et aux extrémités, j'y trouve des défauts choquans.

Il y a, dit-on, beaucoup de ressemblance dans la plupart des bustes produits par M. Flatters.

Qu'un sculpteur ait la fantaisie de reproduire certaines divinités champêtres d'un aspect bizarre; qu'il cherche un modèle dans la troupe mutine et légère des satyres, des faunes, des sylvains, passe encore; mais qu'un Français du dix-neuvième

Eurydice blessée.
par M. Nanteuil.

siècle aille justement choisir parmi toutes les figures du paganisme le personnage le plus rebutant et le plus difforme, le *vieux Silène*, voilà de ces idées malheureuses qui ne devraient pas germer dans le cerveau d'un ami des arts, d'un statuaire comme M. Legendre-Héral. Représenter l'ivresse du nourricier de Bacchus!

> Oh! le plaisant projet d'un poète ignorant,
> Qui de tant de héros va choisir Childebrand!

A l'avant-dernier salon, une *Euridice*, pleine de grâce et de sentiment, portait le nom du même artiste. Gardons-nous, malgré les apparences contraires, de juger l'avenir par la présente *exhibition..*

En parlant d'Euridice, j'arrive naturellement à la jolie figure de M. Nanteuil. La nymphe, blessée par le serpent, cherche en vain à rappeler ses forces défaillantes. Elle fléchit, elle succombe et va périr loin de son cher Orphée. La tête d'Euridice, où

la souffrance est empreinte, conserve toutefois du charme et de la beauté. Il y a de l'élégance et de la correction dans les lignes de cette statue, dont l'aspect est on ne peut plus agréable. Peut-être le sujet demandait-il une explication moins ambiguë. Pourquoi n'avoir pas répandu quelques fleurs dans la draperie d'Euridice?

M. Gayrard. — Un de nos premiers graveurs en médaille fait aussi de la sculpture en artiste distingué ; c'est ce dont il est facile d'acquérir la conviction en jetant les yeux sur un fort beau portrait colossal du roi, en marbre de France, puis sur les bustes parfaitement bien exécutés, comme travail et comme ressemblance, de M. Auger, de l'académie fraçaise, et de mesdemoiselles Hersilie de F** et Giroux de B**.

M. Gatteaux. — *Buste colossal de Michel-Ange.* C'est un ouvrage très-méritant.

L'artiste à qui nous devions la statue pleine de vérité du bon *Lafontaine*, M. Lai-

tié, rentre de nouveau dans la lice en présentant aux amateurs une statue de la *Charité* composée de verve et d'inspiration, dans un bon style et un grand caractère. M. Laitié marche d'un pas ferme à la plus brillante réputation, mais il est trop modeste pour s'en apercevoir.

Le *Baigneur*, de M. Espercieux, me semble bien entendu quant aux mouvemens du corps, et en particulier du torse, qui est bien senti. La tête manque de grâce, le travail en est un peu sec.

J'accorderais la préférence à la *Baigneuse* de M. Jacquot, bien que cette figure manque, en général, d'étude et paraisse, dans certaines parties, avoir été usée par le tems ou par le frottage d'une peau de chagrin ; cependant la pose de cette baigneuse est naïve. Espérons en M. Jacquot, s'il veut travailler sérieusement.

M. Ramey père. — Les anciens sculpteurs, nourris de bonnes études, savent toujours

vaincre, plus ou moins heureusement, les difficultés que présentent nos costumes modernes ; ils ont toujours l'art de trouver des lignes et de découvrir des formes sous la draperie. Voyons, à l'appui de cette observation, la belle statue de *Blaise Pascal.*

La *Flagellation de N. S. Jésus-Christ* est l'ouvrage de M. Ramey fils. On voit par cette figure qu'indépendamment des excellentes leçons que cet artiste a reçues de son père, il a puisé d'heureuses inspirations dans les chefs-d'œuvre de la renaissance. Mais en suivant trop scrupuleusement les traces du seizième siècle, M. Ramey n'a-t-il pas imité, sans le vouloir, quelques-uns des défauts de cette école? Ses emmanchemens paraissent un peu grêles, et je n'approuve nullement la manière dont les cheveux sont traités. On dirait qu'un ciseleur en bronze y a mis la main, et non pas un statuaire.

M. Petitot fils. — *Jeune Chasseur blessé par un serpent.* Composition délicieuse qui

rappelle singulièrement la manière pittoresque et savante de feu Chaudet, peut-être aussi la négligence que ce grand artiste mettait parfois dans son travail.

Au commencement de cet article, j'ai dit, je crois, qu'il était impossible au ciseau d'un statuaire de nos jours de réaliser certaines images dont le type original a fait l'admiration d'une longue suite de siècles, tels que Apollon, Vénus, ou Hercule. En revoyant le plus vaste morceau de toute l'exposition, *Hercule* et *Icare*, loin de revenir sur mes idées, ou de leur faire subir le plus léger amendement, je trouve de nouvelles raisons pour blâmer l'entreprise de M. Reggi; car il est bien reconnu que les modèles les plus vigoureux en musculature ne donnent qu'une faible idée de l'apparence que doit offrir le fils de Jupiter et d'Alcmène, le vainqueur des centaures et des fières amazones.

L'Hercule de M. Raggi, malgré ses di-

mensions énormes, paraît moins fort qu'il n'est gros et lourd. Le jeune Icare vaut mieux; il est souple et bien étudié. Quant au groupe, à l'ensemble, on y remarque beaucoup d'analogie avec toutes les *descentes de croix* passées, présentes et futures. Il ne s'agirait pour compléter la méprise que d'ajouter une tunique et un manteau à la figure principale; Hercule alors aurait tout-à-fait l'air d'un apôtre.

M. Pradier. — Sa *Psyché* lui fait beaucoup d'honneur. Cette statue, bien ajustée, d'un beau travail, serait préférable encore si elle était un peu moins maniérée; mais, à tout considérer, ce défaut de l'école florentine est plus pardonnable que la sécheresse et la roideur de ceux qui croient faire de l'antique en imitant les vases étrusques ou les tristes fragmens sortis jadis des *manufactures de dieux*.

Le *saint Victor* de M. Roman n'a pas assez de calme dans l'attitude. Un saint qui

renverse les idoles ne doit-il pas conserver de la noblesse et de la dignité? Rien n'empêchait l'artiste de retracer l'action à son dernier terme, par exemple, de placer, comme *signe*, l'idole abattue sous les pieds de saint Victor. Répétons sans nous lasser que les grands mouvemens du corps sont en opposition avec les règles de la statuaire, qui demande, au contraire, de la simplicité, du repos. A l'égard du repos dans la composition, dit Winkelman, on ne voit jamais dans les ouvrages des anciens artistes, comme dans ceux des modernes, de ces foules où chacun s'empresse de se faire entendre. Les compositions de l'antiquité ressemblent à des assemblées de personnes *qui marquent et exigent de la considération.* Cette remarque judicieuse, plus particulièrement adressée à la peinture, ne sera pas méditée sans fruit par nos jeunes statuaires.

BEAUX-ARTS.

ŒUVRE DE CANOVA.

On a dit du fanatisme qu'il produisait le sacrilége. Cette vérité de l'ordre moral peut s'appliquer, par une sorte d'analogie, à la culture des beaux-arts ; et certes, il faut en convenir, l'exagération ridicule de certains hommes a fait naître plus de réserve que d'entraînement, plus de détracteurs que d'enthousiastes. N'a-t-on pas vu dans le siècle dernier une école tout entière prescrire l'étude de la nature, à l'exclusion des chefs-d'œuvre de l'antiquité, sous ce prétexte qu'en la nature seule résidait la vie et la vérité ! Ainsi le Gladiateur, la Vénus, le Laocoon, ces modèles admirables, ne pouvaient inspirer que des ouvrages froids et

mesquins, au jugement des Coypel, des Boucher, des Vanloo, etc.

On dit même qu'un certain peintre, *tenant* de la nature (que ni lui, ni ses élèves d'ailleurs ne savaient comprendre), poussa le ridicule et la folie jusqu'à ne voir dans l'Apollon du Bélvedère qu'*un navet ratissé*.

Plus tard, à la régénération de l'école française, des artistes pleins de génie veulent fuir ce déplorable excès d'ignorance; mais entraînés par un excès contraire, les voilà dédaignant la nature, et n'imitant plus que le marbre dans toutes leurs compositions.

Il est bien facile pourtant de choisir un parti sage au milieu de ces exagérations réciproques : la pureté de principes, le style toujours élégant et correct, la marche hardie, imposante des anciens, méritent la vénération de nos tems modernes : la nature, par son charme et sa grâce particulière, anime le goût, rectifie les écarts, empêche

qu'on ne travaille de routine et qu'on ne tombe involontairement dans le pire de tous les défauts, l'imitation systématique, ou ce qu'on appelle *la manière*.

Canova semble avoir compris que la double difficulté consiste à faire usage, concurremment, des beautés naturelles et des beautés antiques, par une étude approfondie et comparée, sans jamais préférer les unes aux autres.

Cet artiste, né à Venise en 1757, jouissait déjà d'une grande réputation dans toute l'Italie, lorsqu'un de ses ouvrages, un buste assez médiocre, fut exposé pour la première fois à Paris en 1802. Mais, par suite de notre penchant aimable en faveur des étrangers, beaucoup de gens crièrent au miracle : on venait de retrouver le ciseau de Phidias et de Praxitèle. Heureusement les gens raisonnables formèrent une imposante majorité, qui sauva peut-être la réputation de l'artiste, et par cela même son talent, des

piéges que lui tendaient d'imprudens amis, et bientôt une nouvelle opinion prévalut. On rassura le statuaire vénitien sur cette profondeur de pensée, sur ce génie vigoureux, cette hardiesse d'imagination, qu'on lui avait si bénévolement imputés; mais on reconnut en Canova des dispositions qui, pour ne pas tendre au sublime, n'en présageaient pas moins le rang très-honorable auquel cet artiste pouvait aspirer. L'attente des véritables connaisseurs n'a pas été trompée : des compositions attrayantes, une exécution spirituelle, gracieuse surtout, telles sont les qualités généralement reconnues aujourd'hui dans les œuvres du maître célèbre qui nous occupe.

MM. Delatouche et Reveil, en procurant à toutes les classes d'amateurs l'occasion de connaître, et pour ainsi dire d'apprécier un talent si recommandable, ont donc fait une entreprise digne d'intérêt sous tous les rapports, dans un pays où les œuvres de l'illus-

tre Vénitien sont fort rares, et partant fort mal connues.

La collection de gravures au trait dont nous faisons l'annonce, un peu tardive, suppléra autant que possible à l'absence des marbres originaux. Chaque statue et chaque bas-relief, reproduits par la gravure, sont précédés d'un texte explicatif où M. Delatouche a su répandre beaucoup d'érudition, de goût et d'impartialité. Ses remarques, jointes au talent de M. Reveil, rendront ce recueil digne de figurer dignement dans le cabinet de l'amateur et dans le portefeuille de l'artiste. Déjà parvenue à la huitième livraison, la collection en doit comprendre vingt autres, composées chacune de cinq planches, et qui paraissent de mois en mois depuis un an.

Il y a bien quelques observations critiques à faire, notamment sur le format choisi pour cet ouvrage. Ce format, je crois, est trop petit ; il en résulte souvent que les propor-

tions minimes auxquelles sont réduits la plupart des sujets nuisent à l'idée précise qu'on voudrait s'en former; car ces sujets, ainsi restreints, ne se trouvant plus en rapport, en harmonie avec les grandes pensées que la lecture de la notice a fait naître, on serait presque disposé à dire : N'est-ce que cela? Je veux bien admettre, par exemple, que les figures du bas-relief d'*Angelo Emo, grand procurateur de Saint-Marc*, sont d'une haute dimension; mais, en vérité, je ne puis me faire illusion jusqu'à découvrir sur une tête, à peine de la circonférence d'un centime, l'empreinte des fatigues de la guerre; j'y distingue bien moins encore un œil qui *se réfugie* sous de mâles sourcils. En général, on a trop besoin de se rappeler que ce que l'on regarde n'est, en quelque sorte, qu'une table analytique des ouvrages de Canova, pour ne pas sourire des chutes auxquelles l'imagination est sans cesse exposée. Il n'en est pas de même du portrait de l'ar-

tiste : là, dans une proportion de grande miniature, saisissant avec plaisir les détails et l'ensemble, dont j'ai lu la description, je puis comparer mon propre jugement avec celui des éditeurs. J'admire aussi volontiers les *Trois Grâces*, groupe charmant où les difficultés que comporte l'exécution d'un tel sujet me paraissent toutes si heureusement vaincues. Canova, comme nous l'avons remarqué plus haut, avait d'incontestables droits sur les aimables sœurs ; aussi réalise-t-il avec une extrême sagacité les finesses et tous les attributs de cette riche allégorie. Les Grâces se trouvent à la fois nues et décentes, car le tissu léger qui flotte autour d'elles, qu'est-ce autre chose que le voile de la modestie? Cependant, ajoute M. Delatouche, comment décrire et analyser la grâce? Pourquoi non, lorsqu'elle choisit une forme symbolique, lorsque *ces mains délicates, ces bras moelleux, ces étreintes affectueuses*, qui unissent les trois divinités,

se présentent à nous sous l'aspect d'un ingénieux emblème? Les filles de Jupiter sont depuis long-tems comme *un lieu commun* pour le sculpteur, le peintre et le poète. Quelles attitudes voluptueuses, quels contours enchanteurs n'ont été mille fois répétés pour charmer nos regards ou séduire notre imagination? La Grèce éleva, dit-on, aux trois sœurs d'innombrables autels, et l'on pourrait dire et prouver peut-être que leur culte parmi nous se mêle encore innocemment à la gloire des lettres, ainsi qu'à l'étude et à l'amour des beaux-arts.

A ce joli groupe des Grâces, je préférerais cependant encore une figure sublime, *la Madeleine pénitente*, que j'ai vue réunir tant de suffrages mérités.

Dans cette création singulière, étonnante, l'artiste a su profiter avec art des vives lumières de la religion et des beautés mâles dont la grandeur et l'élévation des Ecritures ont si magnifiquement doté les

peuples modernes. Les Grecs et les Romains ne se formaient pas l'idée d'une douleur semblable à celle dont le poids accable et terrasse Madeleine. Dans les statues antiques, on ne retrouve guère, quant à l'expression, au delà des souffrances purement physiques, plus ou moins ennoblies. La *Niobée* seule présente un caractère approchant de l'affection morale ; mais cette exception douteuse, fût-elle admise, viendrait encore fortifier la règle générale.

Gardons-nous de répéter, avec des juges peu réfléchis, que la *Madeleine pénitente* n'est autre chose qu'une *statue romantique*: ce serait bien légèrement abuser des mots. Une œuvre expressive, pathétique, touchée largement et simplement, n'a rien de commun avec le genre appelé *romantique*, genre essentiellement froid, parce qu'il est radicalement faux.

Je dois citer également à la gloire du statuaire son *Thésée vainqueur du Minotaure*.

La beauté de ce groupe valut à Canova le suffrage et l'amitié de personnes illustres par le mérite et l'éclat du rang. Madame la comtesse Albrizzi, à l'aspect de cet ouvrage, s'écriait : *Toute femme en l'admirant doit avoir le cœur d'Ariane.* Voilà ce qu'on appelle s'identifier en quelque sorte avec un sujet et l'apprécier d'inspiration : c'est la manière des gens de goût. Les savans ont un autre langage. Le comte Tadini écrivait : *Jusqu'ici le combat et la victoire avaient paru les seules actions dignes du marbre ou des pinceaux; Canova élève jusqu'à la dignité des arts le repos lui-même.* Heureux l'artiste habile dont les productions peuvent être aussi bien jugées par le sentiment que par la réflexion !

Un sujet riche en circonstances graves, sévères, pleines d'intérêt et de véritable philosophie, était-il bien approprié au génie de Canova ? Le caractère de ses précédens ouvrages établirait, je crois, le contraire, si

les différens bas-reliefs qui représentent *la Vie et la Mort de Socrate* ne prouvaient pas chez le statuaire peu de génie, peu d'aptitude même pour les sujets d'un ordre élevé. D'abord, dans le personnage principal, signalons comme une faute grave cette laideur trop fidèlement rendue, poussée même au delà des traditions historiques et de toutes les convenances de l'art. *Socrate devant ses juges* m'apparaît ignoble et difforme ; on ne sait d'où sort le grand bras qu'il élève vers le ciel. Sa pose est mesquine et resserrée. Tels ne furent pas sans doute l'attitude, le mouvement du sage alors que, repoussant l'accusation d'athéisme, il prenait le juste ciel à témoin de son amour et de son innocence. Alcibiade, Xénophon, Platon, Euripide et tous les amis de Socrate, placés de profil à sa suite, affaiblissent, par l'uniformité de leur groupe, les grandes pensées qui s'éveillent à l'aspect d'une aussi majestueuse clientèle ; mais ce qu'on doit citer

en faveur de cette œuvre, c'est l'intelligence de la scène, tracée clairement et sans le moindre équivoque. Le fond du bas-relief expose l'assemblée des juges; il est facile d'apercevoir, aux gestes, à l'expression des figures, que la pitié du petit nombre cherchera vainement à fléchir la cruauté de l'aréopage, et des vils accusateurs Anitus et Mélitus, habilement rejetés derrière les draperies du tribunal.

Socrate buvant la ciguë n'offre point matière à la critique. Ici, le maître de Platon, sous un extérieur convenable, se fait distinguer facilement au milieu de ses disciples par la noblesse et la simplicité de son action : ceux qui l'entourent donnent plus ou moins, suivant l'âge, des marques de douleur ou de surprise. Je le répète, en admirant dans les bas-reliefs de *Socrate* une foule de beautés supérieures, il est permis d'y blâmer souvent l'absence du *grandiose* et la substitution de l'esprit, de la grâce, à des

formes plus sévères ; mais *le buste de Béatrix* réfléchit le talent de Canova dans toute sa pureté naïve. Malheur à qui ne verrait là qu'une belle Romaine et des traits réguliers!

Béatrix est le nom de la jeune Florentine, objet immortel des amours du Dante. En nommant ainsi une tête de sa création, en y réunissant tous les avantages qui constituent la beauté parfaite, Canova voulut rendre hommage au poète illustre, l'honneur et la gloire de l'Italie. On sait que Béatrix, de la famille des Portinari, inspira au Dante une de ces passions qui ne finissent peut-être pas avec la vie. C'est pour elle qu'il composa ses premiers vers. Un de ses ouvrages en prose (*la Vita Nuova*) contient l'histoire de leurs amours. Séparé d'elle par mille dangers, au milieu des guerres civiles, Dante resta fidèle à cet amour *qui ne fut jamais couronné*. Il respire toutefois encore dans ses ouvrages, et leur donne un charme qui contraste délicieusement avec les

terribles scènes de la *divine Comédie*. C'est par les mains de Béatrix que le poète se fait ouvrir le paradis, en sortant du séjour des larmes où l'image d'une amante le suivait encore. Canova sut déployer toutes les ressources de l'art pour personnifier l'objet d'une passion si extraordinaire. Béatrix est ici l'image de la beauté idéale ou l'imitation rendue sensible des perfections de l'ame, jointes aux perfections du corps.

Avant de s'adonner exclusivement à la sculpture, Canova, trompé sur sa vocation véritable, avait essayé de peindre : lui-même faisait voir à d'intimes amis ses premières et faibles productions dans l'art des Raphaël et des Michel-Ange. Ce n'est pas que ses tableaux ne présentent, comme on doit bien penser, plusieurs parties irréprochables, une composition sage, une ordonnance régulière, un dessin correct; mais on y remarque des contours trop arrêtés, des saillies trop uniformes; peu ou point de cou-

leur. Enfin, à son insu, Canova traite le genre du *bas-relief*, et non le genre pittoresque. Promptement averti de sa méprise, l'artiste changea la palette contre le ciseau, la toile contre le marbre, et tout rentra dans l'ordre.

A l'époque de la seconde restauration, l'artiste, sujet du pape, vint réclamer, au nom de sa sainteté, tous les objets d'art que la victoire avait transportés naguère de Rome à Paris. Canova, d'un caractère simple et doux, remplit convenablement une mission que l'habitude de posséder nous fit un moment taxer d'insultante et de vexatoire. Les brocards, les épigrammes égayèrent alors jusqu'aux amateurs, que le départ de *l'Apollon du Belvedère* avaient plongés dans l'abattement et la consternation. « Lui, ambassadeur, disait le prince***, dites *emballeur!* » Et l'on riait, et l'on se consolait. L'heureux pays que le nôtre!...

Cependant les bonapartistes, plus rancu-

niers, ne pardonnaient point à Canova d'avoir sollicité l'honneur de reproduire les traits d'un grand monarque étranger après l'immense avantage obtenu par lui de sculpter l'*Empereur*, *Madame Mère*, M*™* R**** et autres *princes* et *princesses*. L'artiste vénitien, assurait-on, manquait aux égards, à la reconnaissance. Le fait est qu'il fut tout au contraire la dupe de Buonaparte. Ce dernier, après avoir promis 300,000 fr. de secours pour les artistes italiens, *oublia* d'en faire les fonds, bien qu'ils ne lui coûtassent pas cher, comme on peut s'en souvenir; cependant le bon Canova, qui comptait, lui, sur la parole impériale, s'était empressé, pour convaincre les plus incrédules, et surtout les plus nécessiteux, de leur avancer, de ses deniers, une assez forte somme à compte sur les 300,000 fr. qui n'arrivèrent point.

« En travaillant pour Buonaparte, disait-il quelquefois, j'ai fait ce qu'un autre eût fait à ma place, *mon métier*, en conscience,

mais sans goût ni plaisir ; j'éprouvais même une certaine répugnance. Elle était fondée, je le vois : *cet homme* n'est pas honnête , *il finira mal.* » Canova vécut assez pour être témoin de l'accomplissement de sa prophétie.

LES CONTRE-TEMS; CARICATURES.

L'art de dessiner des caricatures n'est pas, comme on pourrait le croire, d'invention moderne. Le comte de Caylus parle d'un beau vase campanien, sur lequel étaient représentés d'une manière burlesque les amours de Jupiter et d'Alcmène. On doit penser, d'après cet exemple, que les anciens, et notamment les Grecs, admettaient certaines exceptions, sans conséquence, à leur grand principe, qu'on doit imiter en beau. Cependant, chez les Thébains de la Livadie, la loi prononçait une peine contre ceux qui représentaient la nature d'une manière bouffonne ou vulgaire, et ce n'était pas, dit le savant Lessing, une loi contre les barbouilleurs, mais une con-

damnation des Ghezzi de la Grèce, un juste arrêt contre cet indigne artifice, qui atteint la ressemblance, en exagérant les parties laides de l'original, en un mot contre la caricature. Je ne suis point ici tout-à-fait de l'avis de Lessing, et je crois plutôt que la justice thébaine voulait punir en effet *les barbouilleurs,* ces sortes de gens dont la race n'est pas éteinte, et qui, sans génie, sans études préparatoires, font obstinément de la peinture de même qu'on exerce un état manuel, et dégradent ainsi la noble profession des arts, et l'art lui-même. Produire une caricature par ignorance, voilà le mal, parce qu'il est sans compensation ; dessiner une charge plaisante n'exclut ni le savoir, ni l'esprit, ni le goût. Des mains très-habiles n'ont pas même dédaigné la pratique de ce genre inférieur, et quelquefois si piquant. Léonard de Vinci nous a laissé des caricatures qui semblent faites uniquement pour personnifier, par les traits de la

physionomie, divers caractères moraux inhérens, en quelque sorte, à certaines classes de la société. On y voit l'air rechigné du grondeur, la luxure du mondain, le dédain de l'orgueil et la gaîté de l'homme sans éducation. Ces esquisses, ou caricatures, sont fort utiles pour aider la mémoire, quand on veut peindre les affections de l'ame. Fournies par le hasard et saisies à la hâte, elles ont je ne sais quoi de vif, de précis, qu'on chercherait long-tems, et peut-être en vain, car, suivant la remarque d'un praticien spirituel, dame nature est capricieuse, et *ne pose pas souvent modèle.*

Les Anglais, qu'on nous oppose comme faiseurs de caricatures, me semblent encore très-éloignés des résultats que nous avons obtenus. Chez eux, la charge, presque toujours personnelle, à force de viser au piquant, à l'originalité, dégénère en image ridicule et souvent monstrueuse. Un homme grêle près d'un compagnon apoplectique,

de grosses têtes, voilà comme on traitait et comme on traite encore aujourd'hui le genre de la caricature en Angleterre. Observateur assez profond des mœurs et des usages de ses compatriotes, Hogarth s'est élevé sans doute beaucoup au dessus des bambochades qui plaisent à *John Bull* en s'adonnant au comique vrai et moral par la représentation d'un personnage vicieux dans plusieurs situations de sa vie. *Les Aventures d'un libertin*, *l'Industrie et la Paresse*, offrent une série de leçons qui, dégagées des formes oratoires, n'en sont que plus à la portée du peuple, et des faibles en général. Hogarth pourtant n'a point assez épuré ses critiques, et quelquefois il a dépassé le but qu'il voulait atteindre. Notre Callot, doué d'une imagination aussi féconde, mais d'un goût plus sûr, a tracé, dans *les Supplices, les Molheurs et les Misères de la guerre*, des scènes pleines de naturel et de sentiment, sous l'apparence du

croquis et de la caricature. Il n'y a pas jusqu'aux *Tentations de saint Antoine*, dont la verve étrange et bizarre ne reconnaisse encore certaines règles qui séparent les compositions bouffonnes des assemblages d'un crayon grossier.

La *caricature*, proprement dite, semble maintenant abandonnée pour ces esquisses légères et spirituelles où, sur les traces de Callot et d'Hogarth, de jeunes artistes s'emparent de quelques rapports inaperçus dans nos mœurs, nos goûts, nos passions, nos habitudes, et les reproduisent avec une adresse, un tact qu'on ne saurait trop louer. Indépendamment de la pensée première, du sujet toujours bien choisi, toutes ces petites figures, de trois ou quatre pouces, ont du mouvement, de la grâce, de la physionomie; enfin elles sont en scène. Je vois souvent tel dessin (qu'on range parmi les caricatures, à défaut d'un nom plus juste), et j'y découvre des germes de talent dont je vou-

drais pouvoir suivre l'application et le développement sur un cadre plus vaste et dans un ordre d'idées moins superficielles.

En reconnaissant comme un fait incontestable notre penchant actuel vers les compositions d'un genre doux et familier, je n'ai pas dû prétendre repousser à jamais les saillies pittoresques, dont l'effet provoque plutôt à la gaîté qu'à la réflexion. Seulement j'affirme que ces dernières ne réussiraient pas davantage en ne présentant que des ridicules individuels, des disputes ou des bagarres. Dans les caricatures, de même que dans les tableaux de chevalet et les scènes populaires, on veut découvrir quelque chose au delà du simple comique, on veut des rapprochemens singuliers, des contrastes, des *contre-tems*.

Je viens d'écrire ici le titre d'une collection de dessins lithographiés et coloriés qui rentre, pour la prestesse et le négligé d'exécution, dans la véritable *caricature*, mais dont la partie scénique, bien étudiée, se

rattache souvent au goût du jour par une tendance morale et philosophique au milieu des situations les plus burlesques. Jetons un coup d'œil sur *le Départ.* Deux jeunes gens, vêtus à la dernière mode, réalisent une partie de cheval qui leur promet de vifs plaisirs, si l'on en juge par leur maintien roide et guindé. On va les admirer, sans doute ; au moins de toute nécessité faudra-t-il rendre justice à la coupe de leur tailleur, ainsi qu'à la forme de leur chapelier. Comme ils sont heureux ! *Le Retour* des élégans a moins de pompe. Déjà l'économie de leur toilette a subi les outrages du mauvais tems ; mais, pour comble de disgrâce, leurs chevaux, poursuivis par deux chiens puissans, caracolent et se cabrent ; les cavaliers perdent l'équilibre et se trouvent dans l'alternative agréable de se rompre le cou contre un mur, ou de rouler ignoblement dans une mare d'eau bourbeuse. De la campagne revenant à la ville, j'aperçois, dans un vaste salon,

quatre impitoyables amateurs de musique à demi couchés sur un piano. Comme ils sont bien à leur affaire ! Comme ils paraissent enchantés d'écorcher Mozart ou de sautiller Rossini ! Cependant la société ne partage point cet enthousiasme lyrique. Les uns, vaincus par l'harmonie, se livrent paisiblement au sommeil ; d'autres s'efforcent de ne point bâiller, et s'écrient : *Quand auront-ils fini ?* Cette question intéresse particulièrement les joueurs d'écarté. Un des perdans regarde à sa montre ; il calcule combien chaque note lui coûte de louis. En attendant, les chanteurs infatigables ne songent guère à la retraite ; ils ont commencé par le *nocturne* modeste, ils finiront par le volumineux cahier qui surcharge le pupitre. *La Valse* est l'image assez bouffonne des *routs*, de ces sociétés à la mode anglaise dans lesquelles on ne doit pas pouvoir se retourner pour se mieux divertir. Ici, la livrée, confondue avec les couples de dan-

seurs et poussée par eux, les arrose de punch et d'orgeat; les petits gâteaux jonchent le parquet, les garnitures de robes se déchirent; on glisse, on tombe. Demain *tout Paris* vantera la soirée de madame ***. Cinquante invités n'ont pu rejoindre leurs voitures; c'était charmant!

Je n'approuve nullement la plaisanterie du *Chevreuil avancé*; la charge est aussi par trop forte. Celui qui va découper la pièce de gibier devient exactement *tout noir*. Passons à *l'Agréable attente*. C'est un pauvre diable qui, placé dans le fauteuil d'un dentiste, jette un regard d'effroi sur les instrumens de son supplice. L'opérateur, gros homme frais et vermeil, les arrange, les dispose d'un air indifférent; rien ne le presse, il fait son métier. D'ailleurs le mal d'autrui n'est que songe.

Mais je m'arrête, afin que mon article n'ajoute point à la somme des *contre-tems* fâcheux. Toutefois, je recommande en sû-

reté de conscience les contre-tems en caricatures aux amateurs, aux femmes, aux enfans, aux désœuvrés : c'est presque mettre ce recueil sous la protection de tout le monde.

GRANDS PRIX DE PEINTURE.

(ÉCOLE ROYALE DES BEAUX-ARTS. — 1824.)

« Alcibiade, proscrit par les Athéniens, s'était réfugié dans un bourg de la Phrygie (où il vivait avec sa maîtresse Timandre): le satrape Pharnabaze envoya des assassins pour le tuer; ceux-ci, n'ayant point la hardiesse de l'attaquer, entourèrent sa maison et y mirent le feu. Alcibiade, le bras gauche enveloppé dans son manteau, s'élance l'épée à la main, échappe aux flammes et écarte les barbares, qui, en fuyant, l'accablent de dards et de flèches. »

Pour des jeunes gens qui débutent dans le genre *historique*, un pareil sujet me semble on ne peut mieux choisi. Bien dessiner, bien poser la figure principale, savoir lui donner

l'expression de la colère et l'attitude simple d'une vigoureuse défense, détacher le groupe des assassins, varier leurs poses, et rendre la scène générale plus touchante par l'intervention d'une femme au désespoir ; voilà tout ce qu'exige le tableau de la mort d'Alcibiade, et ce que, sur dix concurrens, deux ou trois paraissent avoir à peu près entrevu. Je dis à peu près, car aucun d'entre eux n'est exempt de fautes plus ou moins graves. Mais commençons par l'examen abrégé des tableaux dont la faiblesse déplorable accuse ou la décadence de l'art, ou la trop grande facilité des juges.

Dans le premier cadre, d'après l'ordre d'entrée, j'aperçois une assez bonne couleur, surtout vers la partie droite où se trouvent les émissaires de Pharnabaze ; mais, à ma surprise, l'élève de Socrate se trouve ici jeune, et beau comme il devait l'être, lors de l'expédition de Potidée ou le combat de Délium. Cependant il mourut à

quarante-cinq ans. Le second tableau (si ma mémoire est fidèle) ressemble au sac de Troie, à la descente d'Orphée aux enfers ; je cherche en vain les barbares : ils sont perdus dans les flammes, de façon qu'Alcibiade a l'air de s'escrimer tout seul et pour son plaisir. Plus loin, on remarque des effets de couleur bizarrement rassemblés, une composition vague, un dessin privé de noblesse et de rectitude. Ici le corps d'Alcibiade, frappé à mort, prend l'aspect d'un cadavre livide. Enfin j'arrive aux trois tableaux que la foule entoure avec une sorte de prédilection. Là, du moins, l'œil n'est point d'abord choqué, repoussé par un ensemble informe ; il s'arrête, au contraire, sur des ouvrages dont les masses, de même que les détails, sont coordonnés avec intelligence. La lumière est bien distribuée, les corps ont du relief ; l'architecture, le paysage, les accessoires, décèlent des études, des connaissances vraiment pittoresques. Je

n'oserais prédire à ces jeunes artistes beaucoup de gloire et de profit dans l'épineuse carrière des beaux-arts, encore moins voudrais-je les en détourner, puisqu'ils y ont déjà fait au moins quelques pas utiles.

Parmi les tableaux qui seuls méritent quelque attention, j'ai distingué celui de M. Larivière. Sa figure d'Alcibiade est, sans contredit, celle dont le dessin, l'attitude et l'expression méritent le plus d'éloges. Peut-être doit-on reprocher au peintre sa manière de concevoir le personnage de Timandre : qu'elle soit jeune, qu'elle ait des formes élégantes, rien de mieux : ce qu'on doit blâmer comme invraisemblable, ou plutôt comme impossible, c'est le vernis d'innocence et de pudeur si vivement empreint sur les traits de la courtisane. Plus heureux en cela que M. Larivière, son voisin de droite a placé Timandre au devant des coups dirigés contre son amant ; sa figure, ses gestes expriment le plus grand effroi ; cependant chacun, au

premier abord, reconnaît dans la maîtresse d'Alcibiade les habitudes, l'âge d'une femme de vingt-cinq ans, et non l'aspect d'une vierge de quinze. Il est malheureux que le héros attaqué n'ait ici qu'un mouvement incertain, une physionomie sans caractère.

L'œuvre qui fait le *pendant* de celle-ci n'est en rien comparable aux deux autres dont je viens de parler. Si j'étais juge, elle recevrait le troisième *accessit*, et (j'en demande bien pardon à MM. les concurrens) on remettrait le premier prix à l'année prochaine.

A quelles causes faut-il attribuer la situation fâcheuse des concours de peinture? Le génie des beaux-arts nous a-t-il abandonnés? Serions-nous plutôt trop sévères? Je pense, moi, que nous sommes trop indulgens. Indulgence fatale, dont l'appât trompeur attire tant de jeunes gens dans une carrière pour laquelle ils ne sont pas faits! A quoi bon mettre sous les yeux du

public sept tableaux médiocres? c'est propager l'idée d'une décroissance heureusement imaginaire ; car enfin peut-on exiger tous les ans dix bons peintres d'histoire? Eh, bon Dieu! qu'en ferions-nous?

PANORAMA. (RIO-JANEIRO.)

C'est un sujet vraiment singulier que celui d'un panorama. Il me semble qu'il en résulte certaines sensations que nul autre spectacle ne saurait nous faire éprouver. Cette galerie sombre et souterraine, ce passage subit à l'air frais, à l'obscurité, lorsqu'au dehors l'atmosphère est brûlante et le soleil en plein midi ; ce profond silence que chacun observe en montant à *Londres*, ou à *Jérusalem;* puis ces magnificences d'une grande ville, soudain offerte aux regards, tout surprend dans un pareil tableau ; car, malgré les précautions prises dès l'entrée pour assurer l'effet du prestige pittoresque, jamais le spectateur n'est trompé qu'à demi. Le jour *préparé* qui l'éclaire, si je puis hasarder cette expression, porte également sur le

panorama je ne sais quoi de faux et de triste. Un désastre public, les ravages de la peste ou de la guerre, ont-ils chassé tous les habitans de la cité que je découvre? Point de bruit, nul mouvement; les nuages sont immobiles, et conservent incessamment la même forme. Est-ce une feinte, est-ce la réalité? Mais à défaut d'objet de comparaison immédiat qui m'indique d'une manière positive jusqu'à quel point on abuse mes sens, je redouble d'attention, et j'aperçois *un pli*, une tache; vers l'horizon je vois un petit nombre de personnages dans une immobilité continue. Dès lors adieu l'illusion véritable, je suis devant une production de l'industrie humaine; l'identité n'est plus ce que je veux; la vérité relative est tout ce que je cherche. Et qu'on se garde bien de penser que je la regrette cette *illusion véritable*, tant et si souvent prônée par de prétendus connaisseurs. Je sais fort bien qu'elle est impraticable; et fût-elle possible, on n'en

retirerait pas le plaisir qu'on s'en promet. Voyez-vous dans la plaine aride quelques bœufs errans, sous la conduite d'un pauvre villageois? vous passez votre chemin avec indifférence. Que *Paul Potter* et ses magiques pinceaux reproduisent la même scène, l'admiration succède à la froideur, peut-être au dégoût; pourquoi? c'est que l'imitation a des charmes particuliers, quand l'illusion parfaite, quand la nature n'en a pas. Pour la poésie comme pour la peinture,

> Il n'est point de serpent, ni de monstre odieux,
> Qui par l'art imité ne puisse plaire aux yeux.

C'est donc à la fois une erreur et une exigeance ridicule que d'attendre l'illusion prise à la rigueur, autre part que dans la copie des objets minimes de la nature morte. Ainsi l'on imite à s'y méprendre un tableau dont le verre est cassé, l'assemblage confus de diverses gravures, cartes, etc. C'est ce qu'on appelle des *trompe-l'œil*. Dans ce genre, ou

plutôt dans ce jeu, l'adresse et la patience réussissent mieux que le savoir. J'ai connu à l'académie un jeune homme qui dessinait à faire illusion sur un papier *garde-main* des estompes de plusieurs formes et des porte-crayons ; du reste, cet élève était fort médiocre, comme tous les faiseurs de trompe-l'œil, présens et à venir.

Mais il est sans exemple, dit avec raison Cochin, qu'un tableau de plusieurs figures exposé au grand jour ait jamais fait croire à personne que les objets représentés fussent en effet des hommes véritables. Cette réflexion peut s'appliquer au Panorama, malgré les calculs d'optique et toutes les précautions de localité. J'ai déjà parlé du défaut de mouvement, de l'absence du bruit, des accidens matériels qui détruisent l'illusion identique ; on trouve encore en peinture un obstacle invincible dans la fausseté des ombres qui désignent les enfoncemens, puisqu'un enfoncement imité par des cou-

leurs obscures n'en est pas moins susceptible, comme surface plane, de recevoir et de réfléchir la lumière.

Ces vérités une fois établies, je retourne au *Panorama de Rio-Janeiro*, pour l'examiner comme ouvrage de l'art, sans m'écrier avec un enthousiasme bannal : C'est la nature elle-même ! c'est la réalité !

L'Angleterre revendique, dit-on, l'idée première des panoramas. S'il était nécessaire de plaider contre la prétention de nos voisins, je trouverais plus d'un moyen d'obtenir gain de cause ; mais, pour ma part, je passe condamnation. Que les Anglais jouissent du renom d'inventeurs ; la gloire de l'exécution et du perfectionnement nous appartient : certes, la plus belle part est la nôtre. Le génie de Prevost a su conquérir légitimement ce laurier, qui manquait à la couronne de l'Apollon français ; cependant l'estimable peintre n'a point recueilli parmi nous une célébrité proportion-

née à l'excellence de ses travaux; sa modestie seule égalait son talent, et la plupart des admirateurs des panoramas de Rome, de Wagram, de Boulogne, etc., ignorent peut-être jusqu'au nom de Prevost. Hélas! dans le nombre des voies qui mènent à la réputation et à la popularité, les plus nobles ne seraient-elles pas les plus sûres, et l'homme de mérite sans coterie, sans ambition, n'obtiendrait-il presque jamais durant sa vie les hommages qu'on s'empresse à lui rendre lorsqu'il n'est plus! Trop d'exemples fameux nous apprennent qu'ainsi va la justice des hommes. Au lieu des encouragemens et des récompenses qu'il plut à Prevost de ne point solliciter, il obtint la concession d'un brevet exclusif, un privilége. Dans les arts, un privilége! Quelle erreur plus nuisible à leurs progrès! C'est élever un mur d'airain devant l'émulation, c'est entraver l'essor du génie, c'est le paralyser.

Et qui nous assure que le genre de pein-

ture auquel Prevost s'était consacré n'aurait point obtenu de la concurrence une extension de moyens et de procédés qui l'eût conduit à de plus étonnans succès? Deux artistes, par exemple, dont les tableaux charmans nous offrent une imitation si vraie et si pure, ne doivent la création du Diorama qu'à l'impuissance de lutter contre l'ancienne prérogative, et c'est ajouter un grand poids à nos réflexions que de rappeler la carrière étroite où les efforts ingénieux de MM. Bouton et Daguerre ont surpassé notre attente, mais où tant d'obstacles, et notamment l'exiguité du cadre, se réunissent contre eux, et doivent arrêter leurs pas. Ne serait-il pas juste aujourd'hui de permettre aux auteurs du Diorama d'entrer dans la lice que la mort de Prevost a naturellement ouverte.

Le privilége, ou l'extinction de toute rivalité, n'a pas toutefois étendu son charme engourdissant sur la composition nouvelle de M. Roumy, et l'on peut dire qu'il s'est

éleve de prime-abord à la hauteur de son sujet. Il y a de la vérité, partant beaucoup d'art en plusieurs parties importantes ; on y découvre même de la verve, de l'inspiration, bien que les dessins, ouvrage de M. Félix Taunay, et envoyés par lui du Brésil, aient dû se reproduire fidèlement sous le crayon traducteur de *Rio-Janeiro*. Il est moins facile qu'on ne pense de se montrer à la fois bon copiste et chaud compositeur, de s'approprier en quelque sorte les sensations d'un autre.

C'est sur le fort Castello que le plan du panorama de *Rio-Janeiro* paraît avoir été levé. Ce fort, situé sur la montagne de la Miséricorde, domine la ville et une grande partie de la baie. Sous ce rapport, il n'y a que des éloges à donner à M. Taunay. La riche et florissante capitainerie de Rio compte environ un quinzième de la population totale du Brésil. Le premier objet qui fixe les regards du spectateur est la fameuse

roche granitique, si connue sous le nom de *Pain de sucre*. Ce point de mire des navigateurs pour éviter les dangers en pénétrant dans le golfe se voit ici dans toute sa singularité naturelle. L'église de Saint-Sébastien, patron de la ville, est également d'un effet pittoresque ; cette construction rappelle une tradition bizarre citée, je crois, par William Guthrie : don Sébastien, roi de Portugal, mort en Afrique, à la bataille d'Alcacar-Kélir (selon tous les historiens), vivait néanmoins encore dans la crédulité d'une secte dite des *Sébastianistes*.

Depuis 1576, époque où le roi de Maroc combattit vaillamment le roi don Sébastien, ces bonnes gens attendent patiemment son retour, bien sûrs que sa première apparition aura lieu dans l'église où on invoque son nom. L'épithète un peu moqueuse de *bonnes gens* ne m'appartient pas ; elle fut prononcée devant moi par le complaisant *cicerone* chargé de réciter la notice aux cu-

rieux qui ne savent ou ne veulent pas la lire.

A ce trait d'un *esprit fort*, je reconnus la marche du siècle, et je regardais avec une sorte de respect le contempteur des *sébastianistes*, lorsqu'il ajouta d'un son de voix plus doux, accompagné d'un sourire :

« Ce bon et aventureux monarque ne se » serait-il pas égaré vers l'ouest de ses Etats » d'outre-mer? On sait que le pays des ama- » zones y forme limite, et là sans doute quel- » que nouvelle Antiope le retient dans une » étroite prison. »

Ce petit trait d'érudition, tourné en madrigal, fit sourire deux jolies dames jusque là très-attentives, et je continuai de parcourir en détail la vue partielle du Nouveau-Monde.

Quoique placés sous le tropique du capricorne, les environs de la ville de Rio-Janeiro possèdent en apparence tous les agrémens de la fraîcheur et de la verdure. M. Roumy

a touché avec succès le feuillage des arbres indigènes : le bananier et le palmier y sont dans tout le luxe de leur parure. S'il avait été possible de placer là, parmi les végétaux dont le Brésil abonde, quelques-uns de ceux dont l'utilité nous est du moins connue, tels que l'anis, l'indigo, la vanille, le quinquina, cette leçon n'eût peut-être pas été perdue, en présence de cette nature étrangère si largement développée. Qui ne préfère l'admirer sans culture dans le dessin de M. le comte Clarac (1)? C'est là qu'elle apparaît grande, majestueuse, abondante, et non pas lorsqu'elle est resserrée entre quatre murs dans dans un petit jardin de Rio-Janeiro.

Au total, toute la partie opposée à la ville, tout le paysage qui entoure l'église détruite des jésuites, et se prolonge à droite, me semble être d'un intérêt vif et varié; et même soit que le peintre ait représenté là

(1) *Forêt vierge du Brésil*, gravée par Fortier.

un sujet plus analogue à ses goûts et à son talent, soit qu'un amas de maisons et d'édifices vus d'un point élevé ne puisse jamais, quelque soin qu'on apporte à le rendre avec vérité, devenir pour l'œil un tableau agréable, la partie que je viens d'indiquer, et sur laquelle mon attention s'est portée le plus volontiers, est aussi celle qui m'a paru traitée avec le plus de talent.

En deçà de l'église de Saint-Sébastien, on remarque une habitation faite sur le modèle des maisons primitives de la colonie. Le coloris en est vif, et la saillie convenable pour un premier plan.

Il est fâcheux que l'auteur ait conservé là de grandes figures dont la pose en action détruit toute vérité pittoresque. C'est une faute qu'évitent les auteurs du *Diorama*; toujours ils placent des personnages en méditation, en prière, enfin dans une attitude immobile qui puisse moralement durer autant que l'examen du spectateur.

J'ai entendu plusieurs personnes s'étonner, en observant la ville de Rio-Janeiro, de n'apercevoir, sur un aussi grand nombre de maisons d'un à quatre étages, qu'un si petit nombre de cheminées. J'ai entendu quelques autres personnes témoigner de la surprise en considérant les rues dont l'étroit espace paraît devoir nuire à la fois à la salubrité de l'air et à la circulation des habitans. La petite quantité de cheminées est suffisamment expliquée, ce me semble, par la comparaison du climat, qui, ne descendant jamais au dessous de quatorze degrés, n'exige de feu que pour la cuisson des alimens. Quant aux rues étroites, elles le sont effectivement beaucoup; mais l'époque où j'écris ces lignes indique assez qu'une construction pour nous défectueuse est au Brésil un avantage réel et constant. L'usage des rues étroites n'y a d'autre but, sans doute, que d'y entretenir un courant d'air vif et frais, bien préférable en été au goût et à l'élégance.

Pour conclure, M. Roumy, héritier du pinceau de Prevost, dont il fut l'élève, n'est pas resté au dessous d'une tâche très-difficile à remplir. Il nous a prouvé que sans égaler son maître, que sans peindre même dans ce genre aussi bien que MM. Daguerre et Bouton, il était possible encore d'acquérir des titres légitimes à l'empressement du public. Le panorama de Rio-Janeiro, d'ailleurs, n'a-t-il pas un autre mérite bien fait pour attirer nos compatriotes? c'est de placer sous leurs yeux l'un des théâtres où Duguay-Trouin s'acquit une gloire immortelle.

On se rappelle que, venu exprès de Rio-Janeiro pour venger la mort du capitaine Duclair, assassiné par les Brésiliens, après une capitulation honorable, ce héros, malgré le feu terrible des forts qui le foudroyait, força l'entrée de cette baie en septembre 1671.

ACADÉMIE DE ROME.

Exposition des ouvrages de peinture, sculpture et architecture de MM. les pensionnaires du roi à l'Académie de Rome, sous la direction de M. Guérin.

C'est un devoir, et ce doit être également un plaisir pour les jeunes artistes, que d'envoyer tous les ans le résultat de leurs travaux à Rome, dans cette antique métropole où brilla si long-tems le flambeau des arts. Par cet hommage, les pensionnaires du Roi essayent de prouver à quel point ils sont différens de ce qu'ils furent jadis. Le public, ainsi que les élèves non encore *lauréats*, deviennent les juges naturels de ce nouveau concours, prélude nécessaire des comparaisons sans cesse renaissantes que doivent subir jusqu'à la fin de leur carrière les ora-

teurs, les gens de lettres et les artistes peintres, sculpteurs, architectes ou musiciens.

Il me serait facile de gémir longuement sur la rareté des bons ouvrages, et de prédire qu'ils seront plus rares encore par la suite. Le métier de prophète a cela de singulier que nul ne peut vous donner tort *hic et nunc*. Force est bien d'attendre. Mais trop d'événemens changent la face des choses, trop de bonnes raisons finissent par devenir mauvaises : croyons, au contraire, que nous marchons à pas de géans vers l'époque heureuse où tous les hommes seront sincères, francs, désintéressés ; où tous les militaires aimeront la paix, où tous les médecins guériront leurs malades, où les jeunes pensionnaires de Rome n'enverront que des *Titien* et des *Raphaël*. En attendant, j'arrive sans autre préambule à ce qu'ils ont produit cette année.

M. Dubois (*un Chevrier des environs de Naples*). — Il y a du naturel dans la pose

de cette figure, mais elle n'est pas d'aplomb. Je remarque aussi de la sécheresse dans les touches de la tête, qui, d'ailleurs, pêche essentiellement contre les règles de l'ensemble. Les animaux dont le jeune pâtre est entouré laissent beaucoup à désirer sous le rapport du faire, en général mesquin et lourd. M. Dubois ne saurait trop dessiner, et d'après nature et d'après l'antique, s'il veut acquérir un jour le nom de peintre; car il n'y a point de peintre sans dessin. La couleur est un mérite sans doute, mais de valeur secondaire. Sans fondement et sans charpente, l'édifice le mieux orné au dedans et au dehors manquera toujours de grâce et de solidité. Le fondement du dessin, c'est l'anatomie.

M. Court (*un jeune Faune conduisant une nymphe au bain*). — Au premier coup d'œil, comme après l'examen, je suis plus satisfait de ce tableau que du précédent. D'abord nous sortons de l'*académie*, ou de

la figure isolée, nécessairement froide quand elle n'est pas parfaite. Ici je trouve un sujet composé ; de l'intérêt dans la scène choisie, du contraste dans l'âge, le sexe, les passions des personnages. Le jeune faune est plein d'amour et d'audace, la nymphe respire l'innocence et la candeur ; à demi nue, les yeux baissés, elle cède, et voudrait fuir ; mais il est trop tard, l'amour la possède et l'entraîne. Les contours de ce corps virginal ont de la grâce, du moelleux, de la régularité : voici pour l'éloge. Malheureusement, M. Court, il me semble, ne possède qu'un pinceau plus rapide que sage, plus aimable que hardi. Sa peinture, à proprement dire, est superficielle, vaporeuse : point d'animation dans les chairs, nulle vigueur dans les ombres. De près, malgré soi, l'on cède à l'agrément du tout ensemble, ainsi qu'à la finesse des détails ; mais à dix pas le charme disparaît ; vous n'apercevez plus qu'une image confuse et décolorée. J'insiste sur les

défauts de cet ouvrage, parce qu'il serait dommage qu'un jeune artiste, possesseur de tant de qualités précieuses, finît par s'égarer dans une fausse direction, lorsque très-peu d'efforts et de soins doivent le conduire et le fixer dans la bonne route.

M. Coutan (*Céyx et Alcyone*). — Avec un talent supérieur pour exprimer les passions de l'ame, avec le même goût pour disposer les figures d'une manière pittoresque, M. Coutan pourrait donner d'utiles conseils à M. Court, dont je viens de parler. Son coloris a plus de chaleur, ses personnages plus de relief.

La fille d'Eole, inconsolable de la mort de son époux, paraît accuser les dieux du malheur qui l'accable; les yeux baignés de larmes et la main gauche portée violemment à son front, Alcyone pourtant conserve encore, sans altération, la beauté des traits et la dignité de l'attitude, qualités indispensables dans les arts d'imitation, qu'on

n'appellerait pas *beaux-arts* s'ils n'étaient destinés qu'à reproduire sans idéal, c'est-à-dire sans choix, les formes et les mouvemens de la nature commune. Il y a de belles parties dans la figure de Céyx étendu sur le rivage de la mer; cependant comme il faut supposer, d'après la teinte générale du corps, qu'il a cessé de vivre depuis au moins trente-six heures, l'affaissement des muscles devrait être alors plus marqué. Au total, *Céyx et Alcyone* est un ouvrage très-estimable, et, selon moi, le premier de tous ceux que présente l'exposition de peinture.

M. Hesse (*Pâris et OEnone*). — Si M. Coutan mérite la palme du talent, M. Hesse, malgré ses efforts déjà couronnés de succès, n'obtiendra que la dernière place. On reprochait à Rembrandt son travail en apparence peu soigné, sa couleur épaisse et quelquefois inégale : « Je suis peintre, répondit-il rudement, et ne suis

pas teinturier. » Le jeune auteur de *Pâris et OEnone* sera peintre un jour, du moins je le désire ; mais quant à présent, il dessine avec une mollesse et une rondeur choquantes, et décèle moins le coloriste que le *teinturier*. La tête d'OEnone est toutefois d'un caractère assez pur, et le groupe n'est pas mal disposé.

Il y a trois paysages de M. Rémon. Le meilleur représente *une Vue prise dans la Sabine*. Si la peinture est véritablement une sorte de création, c'est le paysagiste surtout qui jouit d'une puissance qu'on peut nommer créatrice, puisqu'il peut faire entrer dans ses tableaux toutes les productions de l'art et de la nature ; mais aussi que d'études, que d'observations multipliées, ce genre de peindre ne demande-t-il pas ? les sites, le ciel, les lointains, les arbres, les rochers et toutes leurs variétés, les divers accidens de la lumière, suivant l'heure et la saison, enfin l'art d'animer le

paysage en y répandant des scènes héroïques, intéressantes, variées. M. Rémon est loin sans doute de posséder encore tous ces dons nécessaires à l'art qu'il exerce. Son *feuillé* est uniforme ; l'air ne traverse ni n'agite ces arbres compacts et lourds ; mais il y a dans les tableaux de M. Rémon, et notamment dans celui que j'ai cité, de l'harmonie et certaine intelligence du clair-obscur.

Une seconde salle renferme, avec les produits de nos jeunes sculpteurs, les dessins et lavis de leurs confrères les architectes. Commençons par la sculpture. Le premier groupe que j'aperçois est d'un petit modèle, et néanmoins assez grossièrement travaillé. J'aurais long-tems cherché le sujet ; grâce à l'inscription, il ne m'est plus permis de le méconnaître : c'est *Teucer combattant sous le bouclier de son frère Ajax*, ou c'est ce qu'on voudra.

Ici je rencontre *Dolon tué par Diomède*

et Ulysse, pastiche des bas-reliefs d'Athènes. L'auteur n'a pas eu à faire de grands frais d'imagination. Comme Dolon meurt avec grâce, et comme Diomède lui porte un galant coup d'épée! Mais Ulysse, que fait-il ainsi, dans la position d'un observateur désintéressé? Passons; peut-être se trouvera-t-il quelque sujet moins faiblement exécuté.

Ce ne sera pas néanmoins la *Tête d'étude* de M. Lemaire; car elle est d'une longueur démesurée depuis le menton jusqu'à la pointe des cheveux. Tournons autour: comme elle est plate par derrière! serait-ce une compensation? Passons encore.

Le *Christ montrant ses plaies*, grande figure privée de la noblesse et de la beauté que réclame une si haute imitation; les draperies sont mal ajustées. Décidément M. Jacquot n'a pas compris sa tâche, ou ses moyens ont trahi sa pensée, ou le genre *grandiose* ne lui convient pas. Enfin, la

jeune Fille au bain, composition du même sculpteur, peut confirmer cette dernière supposition : là, plus de gêne; le marbre s'anime, et l'artiste, simple et naïf dans ses contours, suit en quelque sorte les traces de Canova. Les mains laissent désirer des formes plus *accusées*; les yeux manquent de saillie.

On trouve dans les travaux des architectes la preuve que cette partie essentielle des beaux-arts n'est pas négligée; mais elle est peu susceptible d'analyse : je me contenterai de citer honorablement les noms de MM. Callet, Blouet et Garnaud.

GRAND PRIX DE SCULPTURE.

(ÉCOLE ROYALE DES BEAUX-ARTS. — 1824.)

Je disais, en parlant du dernier concours des grands prix de peinture, que, sur dix concurrens, deux ou trois semblaient avoir à peu près entrevu les difficultés offertes par le sujet proposé, mais que seul, parmi les jeunes émules, M. Larivière avait su joindre à cette intelligence une partie du talent nécessaire à l'exécution d'une œuvre *historique;* j'ajoutais de plus qu'il n'y avait point matière à distribuer des couronnes. L'académie en a jugé différemment, sans doute par des motifs plausibles; je respecte ses arrêts, et conserve mon opinion dans toute sa rigueur première, croyant toujours qu'il est au moins inutile d'augmenter la

foule des artistes médiocres. L'examen attentif du concours actuel me semble prouver, au contraire, de singuliers progrès dans l'art de la statuaire ; j'y remarque presque généralement des compositions sages, régulières, des groupes d'un bon effet, de la science anatomique sans charge, de l'expression dans les figures et des accessoires convenablement rendus. Venons aux preuves en rappelant d'abord le texte et les conditions du sujet.

« Les enfans de Jacob ayant vendu Joseph aux Israélites, qui le conduisirent en Egypte, prirent sa tunique, qu'ils trempèrent dans le sang d'un chevreau, pour faire croire qu'une bête féroce l'avait dévoré. Ils envoyèrent cette tunique à Jacob, et lui firent dire par celui qui la portait : « Voici ce que nous » avons trouvé ; voyez si ce ne serait pas la » robe de votre fils. » Jacob la reconnut, déchira ses vêtemens, et se livra au plus grand désespoir. Le moment est celui où

l'envoyé paraît en présence du malheureux père. »

N° 1 (*à droite en entrant*). — La disposition de la scène est bien établie ; je trouve un peu d'affectation dans la pose et l'ajustement de Jacob.

N° 2. — Fidèle aux indications précises du programme, l'auteur donne au patriarche un mouvement très-marqué d'horreur et de désespoir ; cependant la composition est sèche et froide, par conséquent péniblement rendue. Le *faire* manque de largeur, le tout ensemble, de cet intérêt qui commande l'attention.

N° 3. — J'adresserais, pour ainsi dire, le même reproche au *bas-relief* n° 3, si je n'y découvrais pas beaucoup d'expression dans les airs de tête; un système de draperie bien coordonné, un travail même qui ne manque ni de justesse, ni d'agrément. L'auteur est le premier qui ait su adroitement lier le jeune Benjamin à l'action représen-

tée. Je remarque aussi les formes gracieuses d'une femme debout sur le second plan. Il faut, pour apprécier ce mérite, ne pas oublier que les modèles du sexe féminin ne sont pas admis dans les loges du concours; les jeunes artistes ne peuvent donc sur ce point rien emprunter du dehors; leur mémoire seule doit les guider.

N° 4. — Bonne composition. L'artiste pénètre plus avant dans le sujet. Jacob, malgré sa douleur cruelle, n'oublie pas qu'il conserve encore un fils de sa bien-aimée Rachel, il presse contre son cœur le petit Benjamin, désormais l'appui de l'infortuné patriarche. Derrière le groupe de Jacob et de Benjamin, on aperçoit deux femmes qui prennent part à cette scène de désolation. La figure du berger, porteur de la tunique, prouve à la fois du savoir et beaucoup de finesse. Sur le troisième plan, on distingue une jeune fille éplorée; mais il est facile de voir que cette figure n'a reçu que la pre-

mière ébauche. Etait-ce une raison pour ne pas emmancher cette main avec le bras?

N° 5. — Graduellement nous gagnons sous le rapport de l'expression et de la poésie. Le berger (figure non moins satisfaisante que celle du numéro précédent comme dessin) déroule avec assurance la tunique ensanglantée ; son œil scrutateur cherche à découvrir dans les regards de Jacob le succès d'une coupable ruse. Une femme, c'est probablement une esclave, se prosterne aux pieds du patriarche, terrassée par la douleur. Malheureusement Jacob laisse à désirer des mouvemens plus vifs, une douleur plus pénétrante.

N° 6. — Cette observation s'applique parfaitement ici; mais le berger mérite de plus grands éloges, et le petit Benjamin, qui partout se rapproche davantage, par ses formes, de la virilité que de l'enfance, est enfin tel qu'il doit être. La jeune fille qui s'appuie sur Jacob a de la roideur, et dépare l'ensemble.

J'allais oublier de blâmer le peu de caractère de la figure principale.

Entre le n° 6 et le n° 8, qui se distinguent aussi par une incontestable supériorité parmi tous les autres, le public, d'accord avec les *arrangeurs* de la salle, donne avec une grande satisfaction le premier prix à l'auteur du bas-relief n° 7, M. Seurre : il n'a point, à l'exemple de ses émules, détourné Jacob à l'aspect de la tunique fatale. Pouvant à peine en croire le témoignage de ses yeux, le patriarche les fixe, au contraire, avec effroi sur les lambeaux sanglans qu'on lui présente. On sent bien quelle douloureuse expression suivra la vue d'un spectacle aussi déchirant : c'est ainsi qu'un homme habile méprise la lettre et s'attache à l'esprit ; il en résulte dans la composition du bas-relief plus de force et plus d'unité. Plus de force, parce que l'imagination va toujours au delà des images tracées ; plus d'unité, parce qu'une figure en convulsion

est difficilement unie à des figures calmes ; en dernier lieu, parce que l'expression la plus noble convient davantage, quand elle est suffisante, au but qu'on se propose dans l'imitation de la nature.

Voici le résultat du jugement porté par l'académie :

Premier grand prix. — M. *Seurre* (Charles-Marie-Emile), né à Paris, âgé de vingt-six ans et demi, élève de M. Cartellier.

Second grand prix. — M. *Jaley* (Jean-Louis-Nicolas), né à Paris, âgé de vingt-deux ans et demi, également élève de M. Cartellier.

COUPOLE DE SAINTE-GENEVIÈVE,

PEINTE PAR M. GROS.

Quand on cultive les arts d'une manière purement spéculative, ou la plume à la main, il est aisé de s'ériger en censeur, de gourmander les peintres, par exemple, et de leur tracer le chemin étroit qui conduit à la gloire. « Laissez, leur dit-on, vos éternels tableaux de chevalet; abandonnez les petites scènes, les petits drames coloriés, les petites niaiseries *d'intérieur;* suivez plutôt les traces de Raphaël, de Michel-Ange, de Léonard de Vinci; consacrez vos pinceaux à la représentation de sujets graves, sévères, et vraiment philosophiques. Une haute mission vous est donnée. Par votre art élevez les ames, touchez les cœurs, servez de guides à la génération présente : qu'elle apprenne à

connaître le beau, vous l'aurez conduite à chérir, à pratiquer le bien. Et pour atteindre un but si honorable, faites des tableaux d'histoire, et surtout ne ménagez ni les développemens, ni par conséquent la toile : en talent, comme en étendue, *faites du grand.* »

A de tels avis, j'allais dire à de tels ordres, sait-on ce que les artistes répondent? « Venez, Messieurs, venez visiter quelquefois nos ateliers, et puisque l'amour du grand vous inspire tant de phrases, ayez l'extrême complaisance (joignant la pratique à la théorie) de nous acheter tous les tableaux d'histoire dont nous avons en vain demandé l'échange contre du numéraire. Alors, encouragés par vos suffrages et soutenus *argent comptant*, vous verrez les peintres tenter de nouveaux efforts et cueillir peut-être de nouveaux lauriers. » Mais s'il est reconnu que les meilleurs écrivains ne sont pas financiers, et que les financiers

sont rarement amateurs; s'il est encore notoire qu'on trouve difficilement à placer une grande page même dans la plus riche galerie, tandis que les tableaux de *genre* plaisent en général et ne manquent jamais d'acquéreurs : « Permettez, Messieurs (ajoutent les artistes), que nous nous occupions un peu de la nécessité présente avant de travailler pour la gloire à venir. »

Qu'on argumente à ne pas terminer, voilà des faits ; il faut y répondre. Rien n'est plus désirable, j'en conviens, que l'architecture, et notamment la peinture, prenne chez nous un plus noble essor. Nul ne prétend le contraire. Toutefois, ce n'est point par de stériles regrets ou par d'injustes reproches que peuvent naître les changemens souhaités. Le tems, la paix et l'abondance, avant tout la haute protection accordée aux beaux-arts par un souverain bien-aimé dont l'auguste famille se plaît à seconder l'impulsion généreuse, voilà par quelles circons-

tances favorables, par quel constant appui nous reprendrons en France le goût des grandes compositions pittoresques et monumentales.

Déjà l'un de nos premiers peintres, M. Gros, vient d'ouvrir et de signaler cette ère nouvelle par une de ces compositions *grandioses* qui, par leur soudaine influence, contribuent à épurer le goût, en exposant des beautés jusqu'alors inconnues, du moins au plus grand nombre. Devant ces beautés mâles et gracieuses tout à la fois, savans, magistrats, guerriers, artisans, n'ont qu'une même pensée, n'éprouvent qu'un sentiment, celui de l'admiration. Et comment se défendre d'un vif mouvement de surprise et d'orgueil national, en songeant que le génie d'un homme a parcouru avec tant de hardiesse, et comme d'un seul jet, l'espace considérable de 3,256 pieds carrés ! que cette vaste *machine*, véritable chef-d'œuvre pour ce qui concerne la disposition des masses et

l'effet général, n'est pas moins surprenante sous le rapport du dessin, de l'expression, de la couleur, du mouvement des figures et de la chaîne invisible qui les lie, tous les symboles, du choix qui règne dans le costume et jusque dans les plus petits détails. En réfléchissant enfin que cette immense tâche, préparée avant la restauration, ne porte aucune empreinte des changemens divers et capitaux nécessités par les variations politiques survenues dans l'intervalle de 1812 à 1815, on attache encore plus de prix au long travail de douze années, on porte encore plus d'estime à son auteur.

C'est dans la petite coupole, au centre de la vaste et magnifique église consacrée à sainte Geneviève, que M. Gros a exécuté les peintures dont mes souvenirs vont retracer faiblement ici la description.

La sainte protectrice de la France, portée sur un nuage, accompagnée de deux petits anges qui répandent des fleurs, occupe

le milieu de la composition qu'elle domine. Il est impossible d'imaginer un caractère de beauté plus expressif et plus tendre, des formes plus virginales : c'est un mélange divin et terrestre, c'est l'idéal même du sujet.

A gauche de la patronne, l'on voit Clovis, fondateur de la monarchie, représentant la *première époque.* Le terrible vainqueur de Tolbiac, revêtu de la robe du baptême, s'incline devant le saint évangile. Clotilde, son épouse, l'inspire, et Clovis est chrétien. Mais il n'a point encore dépouillé la rudesse extérieure d'un prince idolâtre : sa longue chevelure se déploie ; ses traits portent l'empreinte des passions désordonnées qui le maîtrisèrent long-tems. Le peintre a su déterminer l'action du nouveau converti : le *respect* n'agit point encore dans toute sa plénitude ; Clovis obéit, *se soumet au Dieu de Clotilde.* La princesse, par son calme profond, par l'intelligence

qui brille dans ses yeux, annonce une ame vouée dès l'enfance au culte, à l'adoration du Dieu vivant. Pour célébrer la soumission de Clovis, trois petits anges, messagers de paix et d'amour, voltigent en sens divers au dessus du monarque, en s'écriant pour la première fois : *France!* Idée noble et touchante, parfaitement réalisée.

Au dessous du groupe formé par Clotilde et Clovis est un trophée qui retrace par quelles victoires ce prince a délivré les Gaules du joug des Romains. L'autel des druides renversé présente l'image du triomphe de la croix sur une religion sanguinaire.

Charlemagne indique *la seconde époque.* Le monarque à genoux, ainsi que son épouse, d'une main élève le globe, symbole de l'empire ; de l'autre il maintient ses institutions: *les Capitulaires, l'Université.* Charles conserve l'air majestueux, la constitution vigoureuse que tous les historiens lui donnent ;

il jette sur Geneviève un regard assuré, mais pourtant plein de ferveur, et met sous la protection de la sainte patronne et son empire et ses lois. C'est bien dans cette attitude qu'il fallait peindre un empereur instruit et puissant, dont l'hommage est le produit d'une foi sincère.

L'ange qui supporte la table des lois a pour pendant un ange portant une croix qu'il présente aux Saxons vaincus et convertis au christianisme par Charlemagne : le trophée rappelle les guerres contre ce dernier peuple et d'autres nations du Nord.

Saint Louis, d'où descend la longue suite de nos rois, annonce *la troisième époque*. Son éducation, qu'on disait monacale, ne lui donnait, rapporte-t-on, ni excès, ni faiblesse dans l'administration du royaume. Il était dévot sans être superstitieux. Il respectait l'autorité des souverains pontifes, et savait la borner : tout ce qu'opéra la rigueur des principes religieux, ce fut de le

rendre inflexible dans les principes de la justice.

M. Gros, pénétré de la grandeur de son modèle, nous montre saint Louis comme il fut durant son règne : on démêle facilement que le prince, qui baisse humblement les yeux en présence de la sainte, a bravé les plus grands périls, et soutiendrait la mort avec un admirable courage. L'époque de saint Louis a ses *établissemens* pour marque distinctive.

Deux anges portent l'étendard des croisades. Le trophée se compose d'un monceau d'armes remportées sur les Sarrasins. Le meilleur goût et l'arrangement le plus pittoresque se font remarquer dans l'exécution de ces accessoires.

La *quatrième époque* est celle de la restauration. Louis XVIII, accompagné et soutenu par son auguste nièce, tourne des regards confians vers sainte Geneviève ; il semble l'invoquer pour la France. Dans sa

main est le globe fleurdelisé : le monarque paraît le réunir dans son invocation à la table portée par deux anges, table sur laquelle est gravée l'œuvre de ses veilles, *la Charte*, où se confondent l'expression des besoins présens et la sagesse des tems passés. De l'autre main, le monarque réparateur couvre de son sceptre le jeune duc de Bordeaux, que deux anges viennent de déposer aux genoux de son aïeul. L'un des anges indique par son geste la source élevée d'où émane un si grand bienfait ; l'autre jette dans les abîmes le triste voile dont fut couverte la naissance de l'enfant du miracle.

C'est bien ainsi que, dans un temple du Seigneur, la peinture devait et pouvait rendre la douleur profonde et la joie pure qui successivement régnaient dans nos cœurs. Aucun souvenir terrestre que ce ce crêpe funèbre ; encore l'imagination le voit déjà disparaître devant l'ange de la paix, descendu pour calmer les tempêtes et consolider à

jamais le pouvoir souverain dans la famille des Bourbons.

Au dessous du groupe de saint Louis, et dominant aussi la quatrième époque, on aperçoit dans une gloire céleste les augustes parens du monarque *désiré*. La reine y paraît faire remarquer à son époux que son frère occupe le trône. Le roi-martyr, le pardon encore sur les lèvres, prie avec ferveur pour la France et pour ses ennemis. Entre Louis XVI et Marie-Antoinette, un enfant, le jeune Louis XVII, rayonne de joie en revoyant sa sœur. Madame Elisabeth est rapprochée du roi son frère.

L'orpheline du Temple, modèle de piété filiale, semble ne pouvoir détacher son cœur et ses yeux d'un spectacle si magnifique et si consolant.

Sous le groupe de Louis XVIII est un monceau de vieux lauriers jonchés de couronnes murales, de canons enfouis, par dessus lesquels on distingue de nouveaux

lauriers, de nouvelles couronnes enlacées de fleurs de lis, prix glorieux des victoires d'un fils de France. Les noms du *Trocadéro*, de *Cadix* et de *Madrid*, apparaissent au milieu des derniers emblêmes que surmonte une branche d'olivier.

Il y a plusieurs systèmes touchant l'art de peindre les voûtes en cintre, en ogives ou en dômes. Les uns n'y veulent trouver (et je serais de leur avis) ni terrasses, ni montagnes, ni fabriques, ni rivières, ni bois, ni rien enfin de tout ce qui ne peut jamais être au dessus de nous; les autres demandent l'observation scrupuleuse des effets du raccourci, quelle que soit la disgrâce des figures vues de cette manière quand l'élévation est prodigieuse. Ceux-ci prenant Raphaël pour guide, et ne croyant pas indispensable de faire *plafonner* leur composition, disposent les personnages, ainsi que les objets environnans, comme sur un champ qui pourrait être vertical. Mengs a pris ce

parti dans son plafond de la *Villa Albani*, non par ignorance de la perspective, mais par des motifs dont le chevalier Azara nous transmet le détail. « Il fit, dit-il, ce plafond comme si c'eût été un tableau attaché au plancher, parce qu'il avait reconnu l'erreur qu'il y a d'exécuter ces sortes d'ouvrages avec le point de vue de bas en haut, ainsi que c'est l'usage de plusieurs, parce qu'il n'est pas possible d'éviter de cette manière les raccourcis désagréables qui nuisent nécessairement à la beauté des formes. »

M. Gros me paraît se rapprocher du système de Raphaël dans l'exécution de la *coupole*. On n'y remarque point de ces figures que le spectateur est obligé de regarder à deux fois avant de les reconnaître pour des créatures humaines, tant les raccourcis les changent et les estropient. Tout est beau, tout est grand, tout est convenablement disposé par rapport à l'élévation et au point de vue. La couleur brillante et suave n'ôte rien

à la valeur de l'ensemble ; j'oserais même assurer qu'elle ne lui fera rien perdre en définitive, lorsque les connaisseurs s'assembleront au bas de l'église pour juger ce beau monument, considéré, par les élèves et par les maîtres, comme l'entreprise la plus hardie de notre école pour lutter avec les belles fresques dont l'Italie s'honore depuis des siècles.

En voyant le *Pygmalion* de Falconnet, le bourru Pigal déclara qu'il voudrait bien l'*avoir fait*. A l'exposition du monument de Reims, Falconnet, ennemi de Pigal, lui dit, après avoir vu et revu son ouvrage : « Monsieur Pigal, je ne vous aime pas, et je crois que vous me le rendez bien ; toutefois, je ne pense pas que l'art puisse aller une ligne au delà. Cela n'empêche pas que nous ne demeurions comme nous sommes. » C'est ainsi que, chez les artistes renommés, il n'est aucun pouvoir sur la terre, aucune antipathie assez puissante pour leur faire trahir

l'intérêt des beaux-arts et celui de la vérité.

Plus heureux que nos deux statuaires, M. Gros a recueilli de la bouche de M. Gérard, premier peintre du roi, la touchante expression de l'amitié, jointe au jugement sûr d'un illustre émule. *L'histoire de France en quatre chants* restera pour caractériser la coupole de Sainte-Geneviève et l'esprit aimable de l'auteur de *Philippe V*.

FIN.

TABLE DES MATIÈRES.

PEINTURE.

N° Ier.

MM. Gérard, Gros, Girodet, Guérin, Delacroix. 1

N° II.

MM. Sigalon, Abel Pujol, Blondel, Delaroche, Cogniet, Boisselier, Menjaud. 19

N° III.

MM. Scheffer, Guérin (Paulin), Steube, Vafflard, Couder, Carle et Horace Vernet. ... 36

N° IV.

MM. Colson, Caminade, Mauzaisse, Rouget, Lordon, Thomas, Dubufe, Allaux, Gosse, Berthon, Coutant, M. et Mme Hersent. ... 50

N° V.

MM. Meynier, Guillemot, Delaroche. — Brochure et tableau de M. Dupavillon. 67

N° VI.

MM. Prudhon, Drolling, Dejuinne, Picot, Gassies, Gaillot, Ingres. 85

N° VII.

MM. Ansiaux, Dupré, Beaunier, Pingret, Serrur, Berthon, Lethière, Marigny, Poisson, Roëhn, Heim.................. 102

N° VIII.

Exposition des Produits des Manufactures royales........................... 119

N° IX.

Œuvres des dames peintres.......... 127

N° X.

MM. Horace Vernet, feu Girodet, Beaume, Robert, Laurent, Vigneron, Bonnefond, Hippolyte, Pierre Lecomte.......... 146

N° XI.

MM. Scheffer, Schnetz, Fleury, Delaroche, Ducis, Bertin, Regnier, Copley-Fielding, Bidauld............................ 163

N° XII.

MM. Chauvin, Watelet, Villeneuve, Michallon, Guerard, Cogniet, Demarne, Ricois, Debia, Dunouy, Féréol, Tulou, Guyot, Melling, Valin, Gudin, Garneray, Isabey fils, Pau de Saint-Martin, Parmentier, comte Turpin de Crissé, feu Georget. — M.mes Jaquotot, Deschamps.. 179

TABLE DES MATIÈRES.

N° XIII.

MM. Augustin, Aubry, Saint, Isabey, Mansion, Maricot, Girard, Réveil, Lignon, Lecomte, Lemaître, Jazet, Gelée, Faugier, Pauquet, Adolphe Caron, Rhulhierre, Ch. Alberti.................. 198

SCULPTURE.

N° XIV.

MM. Bosio, Bra, David, Cortot, De Bay père, Flatters, Legendre-Héral, Nanteuil, Gayrard, Gatteaux, Laitié, Espercieux, Jacquot, Ramey père, Ramey fils, Petitot fils, Raggi, Pradier, Roman......... 215

BEAUX-ARTS.

Œuvre de Canova................. 234
Les Contre-tems, caricatures.......... 251
Grands prix de peinture............. 261
Panorama. (Rio-Janeiro.)............ 267
ACADÉMIE DE ROME. Exposition des ouvrages de peinture, sculpture et architecture de MM. les pensionnaires du roi à l'Académie de Rome, sous la direction de M. Gros... 281
Grands prix de sculpture............ 291
Coupole de Sainte-Geneviève. (M. Gros.).. 298

FIN DE LA TABLE.

www.ingramcontent.com/pod-product-compliance
Lightning Source LLC
Chambersburg PA
CBHW071623220526
45469CB00002B/447